BIBLIOTHÈQUE
DES MERVEILLES

PUBLIÉE SOUS LA DIRECTION
DE M. ÉDOUARD CHARTON

L'ENVERS DU THÉATRE

PARIS. — IMP. SIMON RAÇON ET COMP., RUE D'ERFURTH, 1.

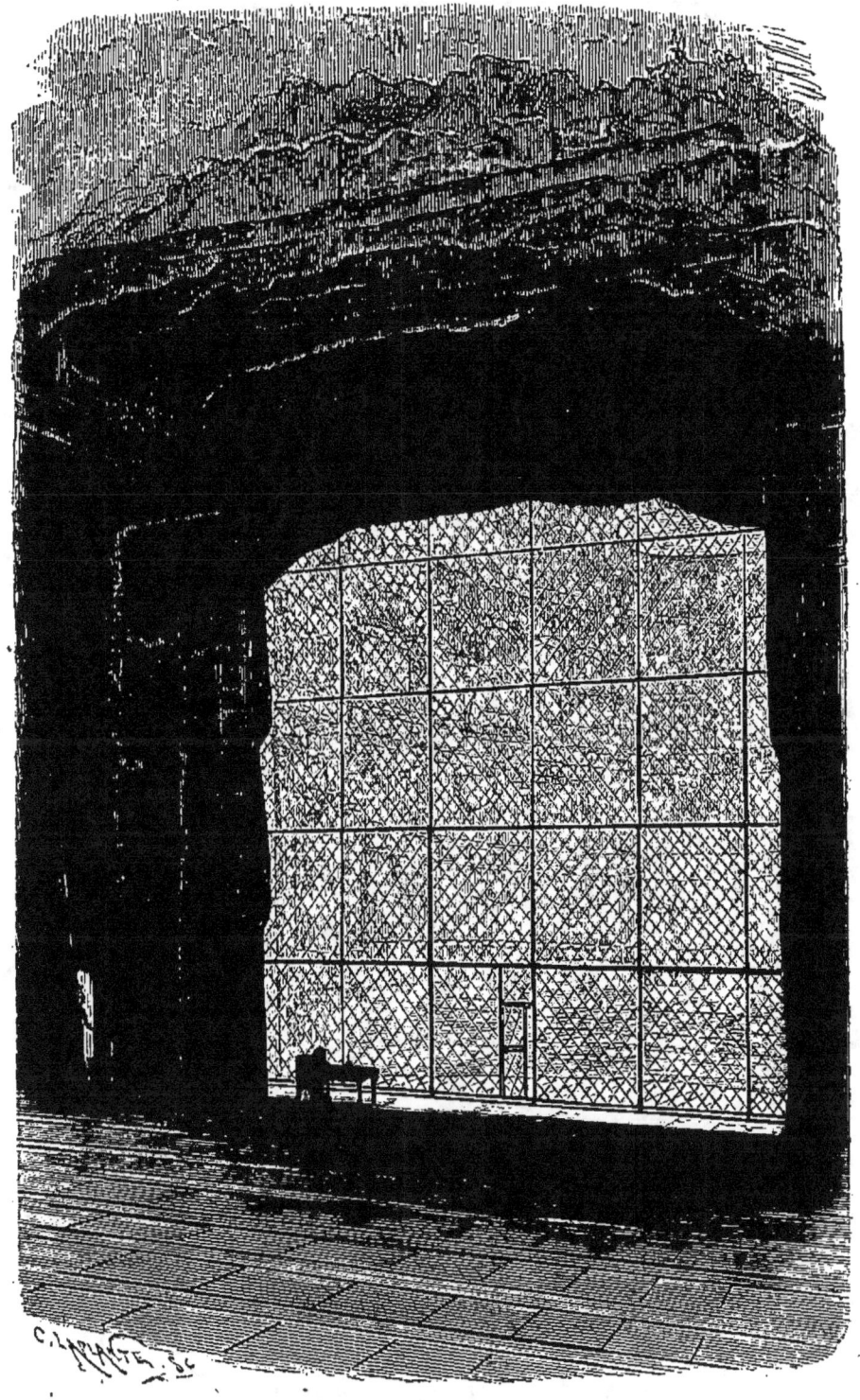

Fig. 1. — Le théâtre à huit heures du matin.

BIBLIOTHÈQUE DES MERVEILLES

L'ENVERS
DU THÉATRE

MACHINES ET DÉCORATIONS

PAR

M. J. MOYNET

OUVRAGE ILLUSTRÉ DE 60 VIGNETTES

PAR L'AUTEUR

PARIS

LIBRAIRIE HACHETTE ET Cⁱᵉ

79, BOULEVARD SAINT-GERMAIN, 79

1873

Droits de propriété et de traduction réservés

A MONSIEUR

ADOLPHE DE LEUVEN

Hommage affectueux,

J. MOYNET,

PRÉFACE

Dans ce petit livre on s'est proposé pour but d'initier le lecteur aux secrets de l'art de la décoration et de la mise en scène sur les grands théâtres. Les spectateurs qui assistent à la représentation d'un opéra, par exemple, ou d'une féerie, voient se succéder devant eux des changements à vue, des transformations, des effets magiques qui les étonnent ou les charment sans que la plupart d'entre eux se préoccupent beaucoup de ce qu'il a fallu d'invention, d'art, de science, de travail pour produire sur eux toutes ces illusions. Il est cependant des esprits curieux qui, ne se contentant pas de jouir des effets, voudraient connaître les causes. Aussi les personnes qui, par profession, sont attachées aux théâtres sont-elles très-souvent pressées de questions : on désirerait bien les accompagner ne fût-ce qu'une fois aux

heures du jour où se préparent les représentations, ou le soir, pendant les entr'actes, derrière le rideau, mais ce n'est point chose facile : la consigne est sévère et avec raison : il ne faut pas croire qu'on s'amuse en travaillant à amuser le public, et les oisifs sont une gêne.

C'est à cette curiosité rarement ou imparfaitement satisfaite que s'adresse notre volume. On y verra le théâtre, depuis cette ligne de feu appelée la rampe, qui le sépare du public, jusqu'au mur terminant la scène, depuis le sol du dernier dessous jusqu'au sommet de l'édifice. Il n'y est point traité de l'art du comédien, de la littérature, ni de la musique dramatiques ; les bons ouvrages sur ces matières sont nombreux ; mais l'art combiné du peintre décorateur et du machiniste est un sujet presque neuf, et une longue expérience personnelle autorise l'auteur à croire que ce qu'il a réuni de renseignements, d'explications, de révélations pour ainsi dire, dans les chapitres qui suivent, ne sera point lu sans intérêt et sans quelque profit, même par ceux qui fréquentent peu ou point les théâtres.

L'ENVERS DU THÉATRE

I

LA MISE EN SCÈNE. — LES DECORS. — LES COSTUMES.

Si un écrivain qui a composé une pièce de théâtre se contentait de livrer son manuscrit à l'impression ou même de faire représenter son œuvre dans un salon, il est certain que les lecteurs ou les spectateurs n'en auraient, sous beaucoup de rapports, qu'une idée imparfaite. Des détails nécessaires leur échapperaient même lorsque de longs développements littéraires essayeraient de peindre à leur esprit les costumes et les lieux où se meuvent les personnages créés par l'imagination de l'auteur. Le théâtre, avec les ressources d'une mise en scène habilement combinée et exécutée, peut seul produire un ensemble satisfaisant ; et nous ne parlons pas ici seulement des œuvres où le poëte met en scène les puissances surnaturelles et conduit ses acteurs dans

les lieux les plus divers et les plus étranges, mais encore d'une simple comédie dont l'action se passe dans un salon ou une mansarde : si la mise en scène est faite avec soin, si les décors sont bien peints, les accessoires et les costumes consciencieusement étudiés, les spectateurs peuvent se croire transportés dans le milieu même où l'auteur a placé ses personnages : il y a illusion.

Le théâtre moderne est souvent arrivé à des mises en scène presque parfaites. Nous ne sommes plus au temps où l'on représentait *Esther* ou *Athalie* dans un salon de la maison de Saint-Cyr, sans autre prestige que la beauté des vers de Racine, plaisir exquis mais froid, incomplet, qui ne pouvait convenir qu'à un très-petit nombre de lettrés.

Aujourd'hui, le concours de tous les arts est devenu nécessaire aux représentations théâtrales : il ajoute au mérite littéraire de la pièce et au jeu des acteurs. Le public, plus nombreux, se compose de toutes les classes de la société. Les connaissances archéologiques sont plus répandues. On trouverait ridicule de faire converser et agir des personnages de l'ancienne Assyrie dans un palais français du dix-septième siècle. Il faut respecter, autant que possible, la vérité dans les costumes et les accessoires. On ne peut plus mettre de longues scènes de la vie intime dans la rue, comme Molière, Racine et d'autres auteurs célèbres l'ont fait si souvent. Il est devenu nécessaire de changer le décor suivant ce qui convient à l'action ; de là, l'emploi d'un matériel théâtral plus considérable et mieux choisi.

Dans les ouvrages de pure imagination, les féeries, par

exemple, ce genre d'exigence se fait encore plus sentir. On n'emploie plus ces grandes machines qui émerveillaient nos aïeux, machines dont les dispositions variaient peu et qui étaient employées pour produire à peu près les mêmes effets dans les divers opéras ou ballets du dix-septième et du dix-huitième siècle ; le théâtre d'aujourd'hui, avec les ressources que lui ont données la science, les arts, et surtout les connaissances modernes de l'archéologie et de l'ethnographie, peut mettre à la disposition de l'auteur dramatique les monuments, les costumes et les paysages vrais de tous les pays, et lorsque l'auteur se lance dans le domaine de l'impossible, il est suivi, et bien souvent dépassé, par les artistes chargés de ce qui était autrefois la partie accessoire. Aussi, a-t-on vu des pièces, d'un mérite très-contestable, se soutenir pendant un grand nombre de représentations grâce au seul charme de leur mise en scène. Si le mérite d'un ouvrage est réel et si l'on y joint l'éclat d'une riche mise en scène, une représentation théâtrale ne doit presque rien laisser à désirer. Divers chefs-d'œuvre de l'Opéra en sont des exemples et ont mis cette grande scène au premier rang de tous les théâtres du monde.

Dans ce livre, c'est la mise en scène seule que nous nous proposons d'étudier. Nous laisserons entièrement de côté la partie littéraire et musicale, que nous n'avons pas à apprécier. La seule partie du théâtre qui nous intéressera ici est celle qui s'étend de la rampe aux murs de fond, et qui est destinée uniquement au jeu des acteurs et aux évolutions des machines.

Le théâtre moderne est complétement isolé du pu-

blic, si l'on excepte quelques loges réservées sur l'avant-scène. On sait qu'il n'en a pas toujours été ainsi. Au commencement du siècle dernier, il y avait encore sur la scène deux rangs de fauteuils de chaque côté à l'usage des spectateurs.

La scène commence à la partie du plancher qui s'avance dans la salle, et qu'on nomme pour cette raison avant-scène. Dans les théâtres lyriques, cette partie du théâtre se prolonge de façon à permettre aux chanteurs de se placer plus avant dans la salle, afin que leur voix ne se perde pas dans la partie supérieure du théâtre. Sur le devant, au milieu, on a ménagé une logette au souffleur, qui se tient là, un manuscrit à la main, et soutient la mémoire de l'acteur. De chaque côté du souffleur, un appareil à gaz, nommé rampe, éclaire fortement les personnages en scène. Cet appareil s'élève et s'abaisse au-dessous du plancher selon qu'il est nécessaire.

Autrefois, pour obtenir de grands effets scéniques, on croyait devoir donner aux théâtres beaucoup de profondeur. L'expérience a démontré que c'était une erreur. Le plancher du théâtre moderne va en s'élevant et en s'élargissant. Quelques théâtres, en Italie, ont encore un grand nombre de plans. Le fameux théâtre des machines aux Tuileries était très-profond. Cette disposition avait l'inconvénient de multiplier les bandes de toile peinte du sommet de la scène, qui produisent souvent un mauvais effet, et les châssis de côté dont la position symétrique nuit à l'illusion. La grande profondeur des théâtres absorbait de plus la voix des acteurs placés au fond.

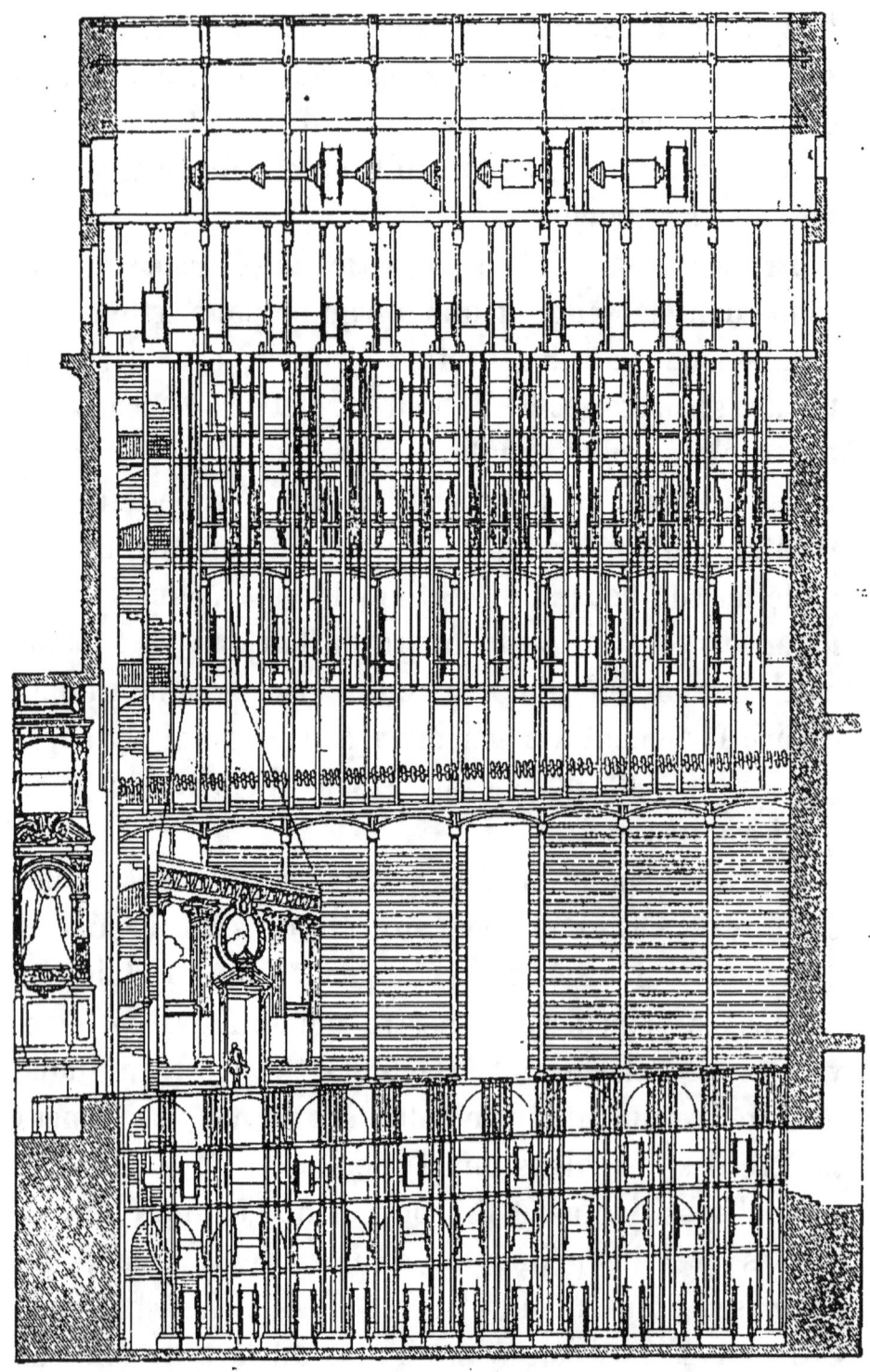

Fig. 2. — Coupe longitudinale d'un théâtre, plafond équipé.

L'avantage de la grande hauteur, qu'on cherche à donner aux théâtres modernes, consiste en ce que toute la partie supérieure étant nécessairement un magasin de décors, si cette partie est très-élevée, les rideaux de fond, au lieu de se trouver pliés en deux ou trois parties, peuvent monter droits, s'altèrent moins et tiennent peu de place.

L'Opéra nouveau de Paris a 47 mètres de hauteur du plancher de la scène au gril, et 52 mètres de large. Avec ces proportions, il est possible de dissimuler les plafonds d'air (les bandes de toile indiquées plus haut), ce grand écueil des effets scéniques.

La nécessité de mettre un nombre considérable de personnages en scène, d'y placer des objets d'un certain volume, tels que des maisons praticables, des voitures attelées, des montagnes ou tout au moins des monticules assez élevés, a forcé le théâtre à s'agrandir peu à peu. D'un autre côté, le prix excessif du terrain, dans une grande capitale comme Paris, n'a pas permis aux murs latéraux de la scène de s'étendre infiniment. Il a fallu borner le tableau par des châssis placés obliquement, pour que l'œil du spectateur n'allât pas rencontrer les parois intérieures du théâtre. On avait résolu ce problème par des séries de châssis plantés à droite et à gauche, et des plafonds allant toujours en se resserrant jusqu'au fond du théâtre, ce qui donnait à la décoration, quand elle était très-profonde, l'aspect d'un grand cornet vu par l'ouverture. Quand des personnages se trouvaient au dernier plan, comme ils n'avaient pas diminué de dimension ainsi que les paysages et les palais qui les entouraient, ils paraissaient avoir

la taille de géants. Cette disposition, presque générale au siècle dernier, change peu à peu à mesure que le théâtre cherche à s'approcher davantage de la vérité.

Maintenant, au lieu de cette *plantation* régulièrement fuyante, le décorateur tend à resserrer les premiers plans, et à élargir le fond du théâtre, ce qui lui permet de disposer sa décoration, suivant les besoins de la pièce et de supprimer la régularité monotone dont le théâtre s'est longtemps contenté. Il en est de même pour la partie supérieure, le cintre, que les spectateurs de l'orchestre ou du parterre découvriraient s'il n'était caché par une série de plafonds, dissimulant adroitement tout le système d'éclairage et le magasin de décors.

Le costume aussi a fait un grand progrès, non pas autant sous le rapport de la richesse que sous celui de l'exactitude historique.

Au siècle de Louis XIV, on déployait déjà dans les ballets et les opéras de grandes magnificences, mais les héros grecs ou romains, qu'on mettait si souvent en scène, étaient habillés et surtout emplumés comme de brillantes marionnettes. Une danseuse, mademoiselle Sallé, eut le courage de braver la mode et d'introduire le costume réel. Grâce à elle, on entra dans une voie plus raisonnable. Les recherches archéologiques, en même temps qu'elles nous dévoilaient l'architecture des anciens, nous donnaient des renseignements précis sur leur costume. Nos voyageurs, qui courent le monde entier, nous rapportaient des renseignement précis sur tous les peuples de la terre. Aussi avons-nous vu, à l'ap-

pel des auteurs qui, vers 1830, étaient à la tête du théâtre moderne, des générations mortes depuis de longues années, reparaître en quelque sorte, vivantes pendant une soirée, avec leurs costumes et les lieux où ils avaient vécu sans en excepter les moindres ustensiles de leur vie domestique.

II

MISE EN SCÈNE. — DÉCORS. — COSTUMES. — PARTIE HISTORIQUE.

Il fut un temps où il fallait faire désigner aux spectateurs par des inscriptions « un palais, un bois, ou le bord de la mer, l'endroit où se passait l'action. » Les représentations se faisaient alors en plein jour. La difficulté de disposer de la lumière, comme le peuvent nos théâtres modernes, devait être peu favorable à l'illusion. — Le théâtre antique, grec ou romain, était fermé par une construction architecturale à demeure qui servait d'encadrement invariable à toutes les pièces représentées. De nos jours, on voit encore en Perse des compositions théâtrales, qu'on représente dans les bazars sur une grande estrade, sans autre décoration que des étoffes brillantes qui servent de fond aux acteurs. J'ai vu du reste le public y prendre un grand intérêt; il remplace par la pensée le décor absent.

Au moyen âge, le théâtre en était encore à ces moyens primitifs; à la représentation des mystères,

une caverne placée sur le devant du théâtre servait d'entrée et de sortie aux puissances infernales.

Le premier théâtre dont on ait gardé un souvenir bien précis à Paris est le théâtre des confrères de la Passion, qui donnèrent sous le règne de Louis XI, vers 1467, quelques représentations publiques, les unes sur une vaste table de marbre du palais, les autres devant la porte du Châtelet.

Les acteurs étaient des clercs du parlement et du Châtelet. On vit aussi paraître en public les *Enfants Sans-souci* conduits par le prince des sots; cette compagnie jouait des pièces satiriques dirigées contre les grands personnages du temps; ces pièces se représentaient sans décorations; des échafauds superposés dressés sur le théâtre, figuraient le paradis, l'enfer, une ville.

Vers 1600, le théâtre de l'hôtel de Bourgogne passa de la farce aux comédies sérieuses et aux pièces où figurent les divinités mythologiques. Les priviléges de l'hôtel de Bourgogne furent confirmés en 1613. On autorisa les comédiens à représenter *tous mystères, jeux honnêtes et récréatifs sans offenser personnes*. Les principaux acteurs, Turlupin, Gautier Garguille et autres y jouaient masqués, excepté Gros-Guillaume; ces acteurs portaient toujours le même costume et paraissaient dans des rôles semblables, dont ils avaient fait peu à peu des personnalités.

Au théâtre du Marais, situé d'abord rue de la Poterie et ensuite rue Vieille-du-Temple, jouait une troupe de comédiens italiens, pensionnés du roi. Là brillaient Arlequin, Pantalon, Mezzetin, Trivelin,

Isabelle, Colombine, le Docteur et Scaramouche.

Sur le pont Neuf on riait aux marionnettes de Brioché; le théâtre de Tabarin et les parades des charlatans attiraient aussi beaucoup de spectateurs.

En 1677, un Italien, nommé Baltazarrini, fut nommé ordonnateur de toutes les fêtes à la cour de Catherine de Médicis. Le premier, il composa des ballets, qui furent représentés devant la reine par des Italiens et même par des personnes de la cour. Il s'adjoignit d'Aubigny pour les couplets, les chansons et les vers, ainsi que le maistre de chapelle de Henri III pour composer la musique. Ce fut à cette association que l'on dût *le Ballet comique de la royne*, sorte de pot-pourri poétique, dans lequel des dames de la cour chantèrent et récitèrent des vers; on y vit des bosquets, des arbres et des palais merveilleux, ainsi que dans *les Aventures de Circée*, pièce du même ou des mêmes auteurs. Il s'y fit tant de merveilles et surtout tant d'énormes dépenses, que les frais de tous ces divertissements ne s'élevèrent pas à moins de onze cent mille écus.

On peut dire que c'est de cette époque que date véritablement en France la mise en scène théâtrale, mais ce n'était qu'au profit de la cour dans les appartements du Louvre ou dans les résidences royales; le peuple n'avait guère encore pour spectacle que quelques tréteaux sur les places publiques et des théâtres presque nus.

En 1636, la troupe de Bellerose joua dans l'hôtel de Richelieu devant la reine.

Le 22 février 1637, fut représentée dans l'hôtel de

Richelieu la comédie de *l'Aveugle de Smyrne* par les deux troupes de comédiens en présence du roi, de la reine, de Monsieur, de Mademoiselle sa fille, du prince de Condé, du duc d'Enghien son fils, du duc de Weimar, du maréchal de la Force et de plusieurs autres seigneurs et dames de grande condition. Sans doute, Boisrobert, un des cinq auteurs de la pièce, devait assister à la représentation, avec le grand Gassion, et d'Aubignac n'y oublia pas l'inspection du théâtre qu'il avait postulée près du cardinal de Richelieu.

Le 28 mars 1645, il y eut comédie italienne; le 14 décembre de la même année, la reine, avec une grande partie de la cour, assistait à la comédie que la compagnie des Italiens représenta sous le titre de la *Finta-Pazza* de Jules Strozzi, dans la grande salle du Petit-Bourbon.

Le premier opéra français, *Akebar, roi de Mogol*, par l'abbé de Mailly, avait été représenté en février 1646, sous le titre de tragédie lyrique, dans le palais épiscopal de Carpentras. Il eut un succès prodigieux; le cardinal Alessandro Bichi, qui occupait le siége épiscopal, n'avait rien négligé pour donner à cette représentation le plus grand éclat.

Un autre cardinal introduisit l'opéra à Paris : le cardinal Mazarin fit représenter *la Festa teatrale della Finta-Pazza*, de Baptisto Balbi et Torelli. Cet opéra-ballet fut joué dans la salle du Petit-Bourbon, le 24 décembre 1647, devant le jeune roi Louis XIV.

En 1647 aussi, le roi assista à la représentation de la tragi-comédie d'*Orphée* dans le palais royal ; cette pièce

avait déjà été représentée devant le landgrawe de Hesse dans la grande salle des comédiens, après le bal dont Leurs Majestés l'avaient régalé.

En 1650, *Andromède* fut représentée par la troupe royale au Petit-Bourbon.

Dans Léon Mahelot (*Recueil des décorations et accessoires qui ont servi pour les représentations jusqu'en 1673*), on trouve la liste des pièces représentées par les comédiens du roi, comédies, opéras, ballets, liste trop longue pour qu'on la donne ici : elle est accompagnée de dessins et d'indications de décors fort curieux et surtout très-précieux, en ce que nous voyons quelles étaient les ressources du théâtre à cette époque; nous aurons plus loin l'occasion de montrer que, malgré l'exiguïté des salles, la mise en scène était quelquefois très-compliquée, pour les ballets surtout, car sous ce rapport la comédie et la tragédie étaient encore fort négligées.

Voici un extrait du livre de l'employé chargé de faire préparer tout ce qui est nécessaire pour les représentations théâtrales devant le roi ; il est intitulé :

« Mémoire pour la décoration des pièces, qui se représentent par les comédiens du roy, entretenus de Sa Majesté. »

Pour *Amaryllis*, pastorale de M. Durier :

« Il faut que le milieu soit en pastorale de verdure ou toile peinte; un des côtés du théâtre est formé de rochers et autres, et l'autre formé de fontaines coulantes ou seiches et proche de la fontaine une autre. Au milieu du théâtre, un arbre et verdure. Trois chapeaux de fleurs, un bouquet, dards et houlettes; » ces

derniers mots indiquent les accessoires dont l'auteur du journal était aussi chargé.

A propos d'une autre pièce, il n'est pas moins curieux de remarquer les exigences de mise en scène et la naïveté avec laquelle le décorateur y satisfait.

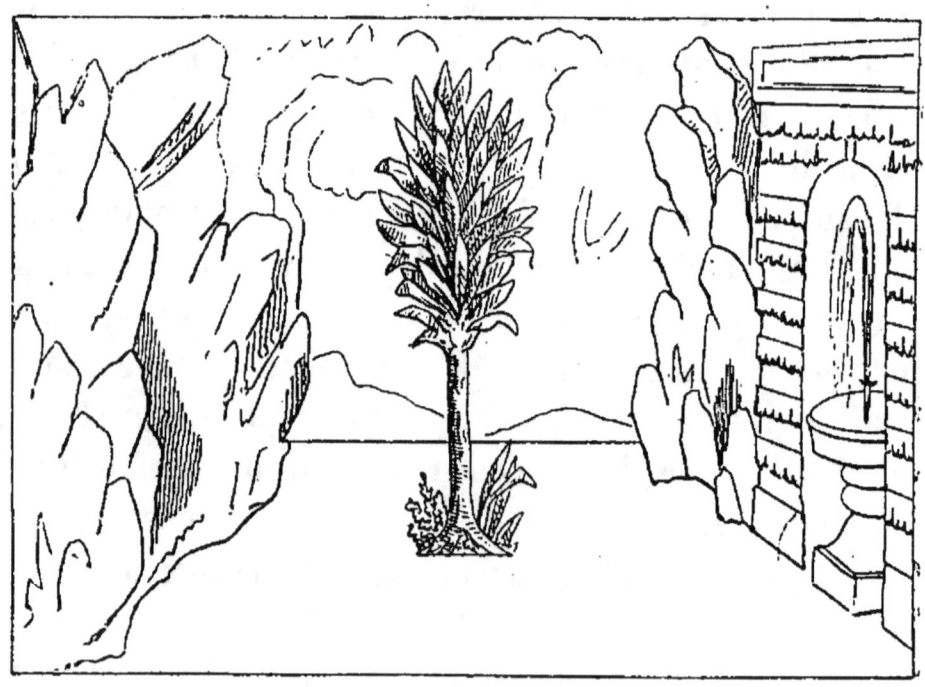

Fig. 3. — Décor d'*Amaryllis* (fac-simile).

Pour *les Occasions perdues*, pièce de M. Rotrou, il faut « au milieu du théâtre un *Pallais* dans un jardin où il y a deux fenestres grillées et deux escaliers où il y a des amants qui se parlent; à un des bouts du théâtre une fontaine dans un bois, de l'autre côté une ruine dans un bois ; au premier acte, il faut des *rossignols;* au troisième et au cinquième, on fait paraître une nuict et une lune et des estoiles, etc., etc., » puis une suite d'accessoires; j'ai souligné le mot rossignol, parce qu'il apparaît chaque fois qu'il y a un bois ou

un jardin sur la scène. — Ce moyen d'effet scénique reste complétement inexpliqué.

Voici le programme singulier de *la Follie de Clidamant*, pièce de M. Hardy :

« Il faut au milieu du théâtre un beau palais et à un des côtés une mer où paraît un vaisseau garni de mâts et de voiles, où paraît une femme qui se jette dans la mer, de l'autre côté une belle chambre qui s'ouvre et se ferme et où il y a un lit bien paré avec des draps, » et cette décoration s'exécutait sur un théâtre de sept mètres de large ayant à peu près la même hauteur.

Enfin dans *Clitophon* de M. Ryer, le peintre et le machiniste arrivent à réaliser dans ce petit espace le programme suivant :

« Au milieu du théâtre, un temple fort superbe enrichi de clinquant, termes et colonnes, un tableau de Diane, au milieu, un autel, deux chandeliers garnis de leurs chandelles ; à un côté du théâtre une prison ou tour ronde, laquelle soit fort grande et basse pour voir trois prisonniers ; à côté de la prison, il faut un beau jardin spacieux, orné de balustrades de fleurs et de palissades ; de l'autre côté du théâtre, il faut une montagne élancée ; sur ladite montagne un tombeau, un pilier, un carquois et un autel boccager de verdure et rocher où l'on puisse monter ; sur ledit rocher, devant le peuple, à côté du rocher, un antre, une mer, un vaisseau ; sous le rocher faire paraître une prison pour deux personnes qui sont cachées. »

Suit une liste d'accessoires dans laquelle les « rossignols » ne sont pas oubliés.

Il est inutile de dire qu'avec de semblables programmes, sur des théâtres de moyenne grandeur et dont le fond allait toujours en se rétrécissant, il ne pouvait y avoir ni illusion ni vraisemblance; le dessin du décor dont je viens de transcrire le programme est d'une niaiserie enfantine, et l'exécution devait être encore plus ridicule que le dessin.

Aussi voit-on à cette époque et pendant les années suivantes, les auteurs sérieux se préoccuper très-peu de l'entourage de leurs personnages. Les librettistes seulement et les compositeurs de ballets font des efforts pour agrandir la scène et arriver à des effets vraisemblables. Pour juger du sans-façon avec lequel l'administration des théâtres royaux traitait la mise en scène des chefs-d'œuvre de Molière, de Corneille et de Racine, il suffit des indications suivantes :

Les *Horaces*, de P. Corneille : un palais à volonté ; au cinquième acte, un fauteuil.

Cinna : un palais à volonté ; au deuxième acte, un fauteuil, deux tabourets ; au cinquième acte, un tabouret à la gauche du roi.

Polyeucte : un palais à volonté.

Andromaque : un palais à colonnes ; dans le fond une mer avec des vaisseaux. — On voit que *Andromaque* est privilégiée, mais pour *Britannicus*, *Iphigénie* et *Phèdre*, il suffit d'un palais à volonté, c'est-à-dire du premier venu.

Passons à Molière.

Le Misanthrope : le théâtre est une chambre, il faut six chaises, trois lustres.

Même chose pour *Tartuffe*.

Pour *le Festin de Pierre* et *Amphitryon*, on a fait des frais de décors et de machines.

Pour la *Bérénice* de Corneille, un palais.

L'architecture ancienne était, du reste, si peu connue que tout ce qui se faisait au théâtre en ce genre était un mélange d'architecture romaine et française; ce n'était tout au plus que par quelques détails particuliers que le peintre désignait telle ou telle contrée. Il en était de même pour les costumes, et jusqu'à la fin du dix-septième siècle, il ne survint point de changement, mais si la comédie et la tragédie restèrent stationnaires, des efforts furent tentés par l'opéra et les ballets.

En 1645, l'opéra français est fondé, et les auteurs ont à unir à la poésie, à la musique et à la danse, une mise en scène en rapport avec un spectacle qui doit charmer l'esprit et les sens. On emprunte à l'Italie les décorateurs.

L'Italie avait des théâtres de chant depuis 1600. La mise en scène y était très-luxueuse et très-soignée. On l'imita. En 1640, *le Mariage d'Orphée et d'Eurydice, ou la grande journée des machines*, tragédie de Chappaton, fut représentée par la troupe royale. C'est un des premiers ouvrages à spectacle, représenté non-seulement devant la cour, mais devant le public parisien, avec un grand appareil de mise en scène. Le succès fut tel, que cette pièce fut reprise en 1648 avec des additions, et en 1662 par les comédiens du Marais, qui la remontèrent avec d'autres additions nombreuses.

Le public s'engoua pour les représentations mouvementées avec décors et machines; on trouve ce dernier

mot accolé à beaucoup de titres d'ouvrages du temps, et le succès de ce genre de spectacle n'a pas cessé de croître jusqu'à nos jours.

Chaque description d'opéra, dans les lettres et les mémoires du temps, se termine par un éloge des décorations et des machines.

Voici une lettre où l'on rend compte de l'opéra intitulé : *le Ravissement d'Hélène.*

« On y admirait surtout une grotte qui faisait un des plus agréables ornements du palais d'Œnone; elle était embellie de fontaines vives et de jets d'eau naturelle... Si vous voulez bien rappeler l'image de toutes les choses que je viens de vous ébaucher légèrement, vous aurez peine à concevoir qu'on se résolve à tant de dépenses, à tant d'apprêts, pour des spectacles qui ne paraissent que pendant deux mois, et qu'une seule ville puisse fournir assez de spectateurs pour satisfaire aux frais de tant de différentes personnes qu'on y emploie. » (Lettre de Venise, 1677.)

Le roi lui-même voulut avoir son théâtre machiné, et la grande salle des machines fut construite aux Tuileries. On fit, dit-on, dans cette salle des merveilles de transformations. On y vit des machines enlever tout un Olympe composé de plus de cent personnes.

Corneille et Molière ne dédaignèrent pas cet élément de succès. *Andromède, Circé, Amphitryon, la Toison d'or,* vinrent flatter le goût des spectateurs en tête desquels étaient le roi et la cour.

Pendant ce temps, l'opéra français avait fini par s'installer dans la salle construite pour *Mirame,* par le cardinal Richelieu.

En 1659, on représenta un opéra à Issy, dans un jardin appartenant à M. de la Haye. Ce M. de la Haye possédait une grande propriété entourée d'un beau parc; il y fit disposer une partie du parterre en théâtre. Les bosquets servaient de décorations; des statues, des vases et des fleurs naturelles du printemps ornaient la scène. On joua *la Pastorale en musique*, ou l'opéra *d'Issy*, comme on l'appela; cette représentation eut un tel succès qu'elle détermina un grand progrès de l'opéra français, c'est-à-dire l'établissement définitif de « l'Académie royale de musique. » Les auteurs étaient l'abbé Perrin, pour les paroles, et Cambert pour la musique. La cour et la ville se transportèrent à Issy pour assister à la représentation. La route était couverte de carrosses. Un grand nombre d'invités et de visiteurs ne purent être admis et durent se contenter d'une promenade autour des jardins.

Revenons à l'opéra érigé en Académie royale de musique et de danse qui s'installa près du Palais-Royal, d'où l'incendie devait le chasser.

L'opéra faisait de grands efforts pour donner à ses représentations le luxe et le prestige si nécessaires à ce genre de spectacle. On appela des décorateurs d'Italie, et, le public ayant pris goût à ces divertissements scéniques, l'on commença à avoir recours à tous les arts, ce qui ne s'était encore fait qu'à la cour. L'Académie se soutint sous le patronage du roi, qui, s'il ne lui donna point une subvention directe, paya du moins ses dettes plusieurs fois jusqu'au moment où elle fut surtout soutenue par la ville de Paris.

Le 16 mai 1681, les danseuses apparaissent pour

la première fois sur le théâtre. Jusqu'à ce jour, les hommes seuls dansaient : on réservait aux plus jeunes les rôles féminins. Cette révolution depuis longtemps désirée se fit à la cour, dans le ballet, *le Triomphe de l'Amour*, qui obtint un succès d'enthousiasme. Le public, il est vrai, était choisi et tout disposé à applaudir. Parmi les nobles danseuses, on distinguait madame la Dauphine, la princesse de Conti, madame de Nantes.

Nous ne suivrons point les progrès de la mise en scène pendant la fin du dix-septième siècle. Ils furent peu sensibles même dans les commencements du dix-huitième, jusqu'à Servandoni.

A la représentation d'une *Sémiramis* de Roy, il y eut trois théâtres disposés en gradins sur la scène. Pour observer la perspective, on fit danser des enfants au lieu d'hommes sur celui du fond.

Ce fut aussi dans cette pièce qu'on essaya un effet de pluie avec de l'eau naturelle, mais sans le moindre succès.

Dans *les Amours déguisés*, un navire rempli de personnages, complétement équipé avec des mâts, des voiles et des cordages, navigue sur la scène (1713).

« En 1719, dit Dangeau, monsieur Law a donné de l'argent à l'Opéra pour qu'il n'y eût plus que des bougies au lieu de chandelles ; cela s'exécute présentement. »

En 1726, Servandoni change complétement le système de décoration de l'Opéra. Jusqu'à lui, un arbre ne dépassait jamais la hauteur des châssis sur le théâtre. Les monuments, quelle que fût leur importance, étaient peints en entier sur ces mêmes châssis.

Servandoni fit faire un pas immense à l'art du décorateur. Dans *Pirame et Tisbé*, ayant à mettre en scène le péristyle d'un palais, il avait peint le soubassement et le premier ordre de son architecture sur les châssis, et avait continué dans ses plafonds le commencement du second ordre, couronnant la partie inférieure de l'édifice. L'imagination du spectateur achevait ainsi l'ordre commencé, et supposait à l'architecture une proportion gigantesque.

Servandoni apportait d'Italie les machines pivotantes qui mettent en jeu les effets d'eau artificielle. Il ajusta des machines à tambour avec des gazes qui eurent un succès prodigieux, surtout après les effets répétés et toujours infructueux de l'eau naturelle. Mais son grand mérite est d'avoir donné par la combinaison des lignes et une étude savante de la perspective des proportions grandioses à l'architecture qu'il mettait en scène.

Le Mercure de France met au compte de Servandoni une magnifique décoration du temple du Soleil, plus riche et plus brillante que toutes les autres « pour laquelle il fut employé huit mille pierreries incrustées dans des colonnes tournantes, et qui jetaient un éclat merveilleux. » Servandoni aurait employé les cristaux dès cette époque, ce qui aurait porté au comble l'enthousiasme de ses contemporains. Notons que cet architecte décorateur exerça son talent sur des scènes plus vastes. Il fit, par exemple, à Dresde, des décors si grands et si bien entendus comme plantation, que quatre cents cavaliers montés y manœuvraient à l'aise.

Un pamphlet anonyme, publié en 1737, avait proposé

une « constitution de l'Opéra » où il demandait entre autres choses que le décorateur fût admis à partager le gain avec le poëte et le musicien. On y lit en outre, dans un projet de règlement : « S'il arrive que quelques acteurs ou actrices ou autres sujets viennent à être estropiés au service de l'Opéra, ils seront reçus immédiatement à

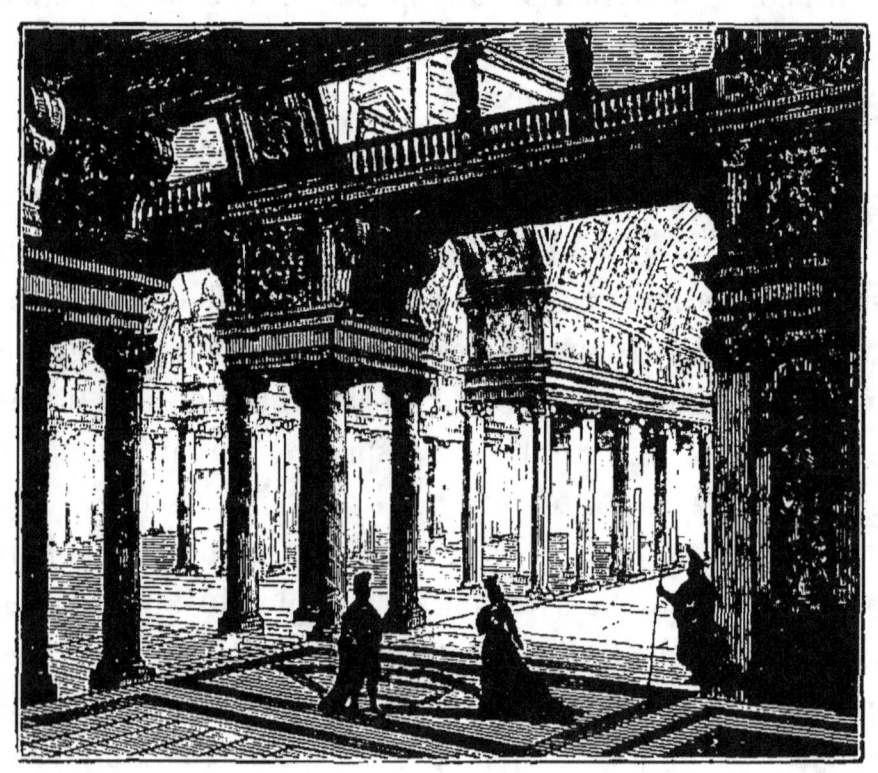

Fig. 4. — Décor par Servandoni.

la pension et dispensés de la règle des quinze ans de service. » Ce n'était pas trop de précautions dans un théâtre où les machines fonctionnaient à chaque représentation, où tous les acteurs jusqu'aux premiers sujets étaient exposés à de graves accidents. On cite, entre autres exemples malheureux, mademoiselle Guimard, qui eut le bras cassé par la chute d'un nuage ;

un chirurgien des mousquetaires, qui était présent, le lui remit immédiatement.

Après l'amélioration des décors vint celle du costume. Si, comme nous l'avons dit, c'est à mademoiselle Sallé, danseuse à l'Académie royale de musique, que l'on dut le retour au costume exact, ce fut aussi à elle qu'on dut l'invention du ballet pantomime ou plutôt du ballet d'action. Auparavant on appelait « ballets » des pièces composées alternativement de chants et de danses.

Mademoiselle Sallé eut toutefois grand'peine à faire accepter ses idées à Paris : elle fut plus heureuse à Londres, où le ballet de *Pygmalion* et celui d'*Ariane* eurent un grand retentissement. La jeune danseuse, au lieu de représenter les personnages de Galatée et d'Ariane avec les robes à panier, comme c'était l'habitude, parut sous le costume grec, à l'imitation des bas-reliefs et des statues antiques. Cette réforme fut accueillie par d'unanimes applaudissements et l'approbation de tous les gens de goût.

Pendant la fermeture des théâtres, Servandoni obtint du roi, en 1734, l'autorisation de représenter des drames pantomimes dont les décors étaient l'objet principal ; le roi lui accorda, de plus, l'usage de la grande salle des machines aux Tuileries.

Les sujets étaient religieux et historiques. La musique accompagnait les transformations qui s'opéraient aux yeux des spectateurs, au moyen de machines.

Les seuls acteurs qui parurent dans ces pièces étaient des mimes qui n'avaient qu'à compléter l'effet des tableaux. Le succès engagea à composer des scénarios,

entre autres : *les Travaux d'Ulysse, Héro et Léandre, le Triomphe de l'Amour, la Forêt enchantée*, qui mettait devant les yeux des spectateurs les épisodes de *la Jérusalem délivrée;* on représenta aussi *les Conquêtes de Koulikan*.

Dans *Flore et Zéphire*, ballet, on vit deux petites filles, Virginie et Félicité Hussin, traverser le théâtre en volant, suspendues par des fils de laiton ; cet effet nouveau excita un enthousiasme général. Les fils étaient complétement invisibles; la comédie italienne avait déjà fait un essai semblable dans *le Prince de Salerne*. Arlequin enlevait le Docteur, et après avoir volé sur le théâtre, ils se dirigeaient tous deux vers le plafond de la salle et disparaissaient par l'ouverture circulaire qui se trouve au-dessus du lustre.

A la suite d'un grand nombre d'ascensions, « toutes heureuses, » dit la chronique du temps, le parterre, en cela assez prudent, désira que les acteurs fissent leurs évolutions dans l'enceinte du théâtre, sans venir voltiger dans les régions de l'empyrée réservée au public.

En 1749, Pietro Algieri fit de magnifiques décorations pour *Zoroastre et Dardanus*. La prison de Dardanus fut surtout remarquée ; elle a été gravée. C'est plutôt une immense place entourée de murs fortifiés et d'escaliers qu'une véritable prison. Les peintres italiens, dans leur désir de faire grand, avaient fini par dépasser le but. Un autre artiste, Bibiena Galli, dont les œuvres sont venues jusqu'à nous, grâce à la gravure, a composé des intérieurs d'une dimension si colossale, qu'on pouvait construire des maisons entières dans les moindres salles. Il y a surtout un palais où, cinq individus

à table, servis par deux esclaves, sont entourés de cinq galeries près desquelles celles du Louvre n'eussent été que d'humbles corridors.

L'Opéra possédait à cette époque quelques toiles peintes pour des ballets par Watteau. Castil-Blaze, qui a beaucoup écrit sur le théâtre, cite, à propos des efforts tentés pour augmenter le prestige de la mise en scène, un chanteur appelé Claude-Louis Chassé, dont il donne la biographie. Cet artiste ne bornait pas l'étude de son art au chant et au jeu de scène, il étendait ses soins à l'ensemble du spectacle ; c'est à lui que l'on doit la pompe et la magnificence de l'Opéra vers le milieu du siècle dernier. Le premier, il se hasarda à employer sur le théâtre de Fontainebleau un grand nombre de comparses pour donner le spectacle d'une manœuvre militaire dans un siége (opéra d'*Alceste*). Louis XV fut si content de l'exécution dirigée par Chassé, qu'il l'appela depuis « mon général. » C'est dans une occasion semblable que cet acteur, qui s'identifiait complétement avec son personnage, étant tombé sur la scène, et craignant que sa chute ne vînt à troubler la marche qu'il avait réglée, se mit à crier aux soldats courant après lui : « Marchez-moi sur le corps ! »

En 1759, le comte de Lauraguais débarrassa la scène des deux rangs de spectateurs qui l'encombraient de chaque côté. Le comte donna douze mille livres aux sociétaires de la Comédie-Française pour les dédommager et les décider à rendre leur scène libre de la foule incommode qui l'obstruait. « Les acteurs purent alors manœuvrer à leur aise et faire sortir l'ombre de Ninus de son tombeau, sans qu'elle vînt se frayer un passage

au milieu des banquettes où les jeunes seigneurs étalaient leurs grâces.

« Jusqu'alors, dit M. Fournel, la scène était couverte de banquettes, où venaient s'asseoir, de chaque côté des acteurs, les marquis et les gens du bel air. On a peine à comprendre aujourd'hui que cet usage absurde ait pu s'établir et subsister si longtemps. Rien n'était plus insupportable pour les acteurs comme pour les spectateurs : les premiers se trouvaient sans cesse gênés dans leurs mouvements, et les seconds dans la vue du spectacle ; mais c'était le moindre souci du fat qui hantait les banquettes. Ils ne se retenaient pas de causer et de rire à haute voix entre eux, et de s'en prendre à haute voix à l'acteur ou au moucheur de chandelles quand ils étaient en gaieté, quelquefois d'interrompre la pièce. Il fallait que le comédien fût doué d'un génie bien puissant pour produire l'illusion au milieu de toutes ces têtes poudrées, de ces canons ou de ces talons rouges, mêlés de près aux personnages de l'action, et qui rappelaient sans cesse au public qu'il était dans une salle de spectacle. Il arrivait souvent que l'on confondait l'entrée d'un spectateur des banquettes avec l'entrée d'un acteur, et que l'on prenait un marquis pour un jeune premier de la pièce.

On attendait Auguste, on vit paraître un fat.

« Il serait difficile d'énumérer en détail tous les inconvénients de cette incroyable coutume : le rétrécissement du théâtre en était venu à ce point qu'à une représentation de *l'Acajou* de Favart, vers le milieu du dix-

huitième siècle, il ne put paraître qu'un seul acteur sur la scène, tant elle était encombrée, et que lors d'une représentation d'*Athalie* (16 décembre 1759), il fut impossible d'achever la pièce, pour la même raison, c'est-à-dire la gêne que la présence de ces messieurs apportait aux gestes, à la marche, aux évolutions, aux attitudes, aux coups de théâtre, à la chaleur de l'action, etc. ; il en résultait aussi beaucoup de mesquinerie dans la mise en scène, par l'impossibilité de meubler ou de décorer suffisamment un endroit ainsi couvert par les spectateurs. Lors des grandes pièces à machines, on était quelquefois obligé de supprimer les banquettes de la scène, qui auraient rendu impossibles les changements à vue : ce fut ce qui arriva à la représentation de *Circé* au Palais-Royal (17 mars 1765). Nul doute qu'il ne faille expliquer en partie par cet usage la sévère et inflexible unité de lieu de nos anciennes tragédies ou comédies, qu'on a voulu, si mal à propos, ériger en loi immuable, tandis qu'elle n'était souvent qu'une contrainte imposée par des circonstances transitoires. Il était difficile, en effet, dans de pareilles conditions, de changer en place publique, d'une scène à l'autre, l'éternel vestibule des tragédies de Racine, ou en salon l'éternelle place publique des comédies de Molière. De là encore, par suite, l'invraisemblance des entrées, des sorties, des rencontres fortuites, etc., etc.[1] »

En 1763, on fit paraître sur le théâtre de l'Académie royale un magnifique décor représentant l'église

[1] *Curiosités théâtrales*, par V. Fournel.

Sainte-Sophie de Constantinople. Ce décor, fait pour le théâtre de la cour à Fontainebleau, fut donné par le roi. Il était incrusté de cristaux et de pierres précieuses.

A la septième reprise du *Thésée* de Lulli, l'Opéra fit les frais d'une mise en scène extraordinaire. « Minerve descend de l'empyrée dans un nuage qui couvre tout le théâtre ; cette vapeur disparaît lentement et laisse voir un palais magnifique à la place de celui que Médée vient d'embraser, changement qui ne pouvait être fait à vue sans cet artifice. »

Le peintre Boquet était l'auteur de cet adroit expédient, qui depuis a servi dans toutes les pièces à spectacles. C'est ce même Boquet qui fut nommé peintre de l'Académie royale... pour les nuages. Il paraît qu'il les exécutait fort bien et que l'Académie en faisait une grande consommation.

En 1765, dans *Castor et Pollux*, on voit pour la première fois des démons armés de torches de lycopode avec réservoir d'esprit-de-vin, qui lorsqu'ils les secouent, les enveloppent de flammes d'un grand effet.

En 1766, dans *Aline, reine de Golconde*, les frais de mise en scène montent à 35,000 livres, somme énorme à cette époque ; c'est la première fois qu'une dépense aussi considérable est faite pour un ouvrage nouveau.

En 1770, réouverture de l'Opéra brûlé et reconstruit sur le même emplacement.

Au Palais-Royal, le machiniste Armand avait imaginé un mécanisme qui élevait le plancher du parterre, alors non garni de banquettes, à la hauteur de celui de la scène, afin de préparer la salle pour les bals de l'Opéra, qu'on donnait trois fois par semaine.

Les directeurs de théâtre ne se piquent pas toujours de bon goût, surtout quand ils se font courtisans. En 1768, le roi de Danemark vint à Paris, et voulut assister à la représentation du *Devin de village*, pastorale de J.-J. Rousseau. On fit paraître les bergers Colin et Colette dans un palais orné de pierres précieuses, fait pour *Phaéton*.

En 1773, *Bellérophon*, joué le 20 novembre 1773, à Versailles, couta 350,000 livres pour ses décors, ses costumes et ses machines ; nous voilà bien loin des 33,000 livres qu'avait coûtées *Aline* sept ans à peine auparavant.

La mise en scène fait en ce temps des progrès rapides. Dans *la Tour enchantée* (1775), on voit des chars attelés de quatre chevaux. Près de huit cents costumes avaient été faits expressément pour cette pièce, représentée aux Tuileries. C'était la première fois qu'on mettait plusieurs attelages à quatre chevaux en scène. Près d'un siècle auparavant, un cheval vivant, qui figurait Pégase, s'envolait au ciel au moyen de deux grandes ailes qui s'agitaient si bien, que l'effet en était magnifique et que tout le monde le voulut voir.

En 1775, dans *Ernelinde*, grand luxe de mise en scène, décors dessinés par Boquet et peints par Sparni, Bandou et Tardif.

Les œuvres de nos vieux poëtes tragiques, Corneille et Racine, que l'on avait vues si mesquinement décorées de leur temps, sont représentées avec tout le luxe nouveau.

En 1776, au troisième acte d'*Alceste* de Gluck, une décoration, représentant l'Entrée des enfers, est fort admirée : elle était peinte par Machy.

En 1779, on met sur le théâtre des épisodes de la guerre d'Amérique (*Mirza*, ballet guerrier). On y voit succomber les Anglais à chaque tableau ; c'est un prologue des grandes pièces militaires que le théâtre montera plus tard ; 43,000 livres sont dépensées en décors et costumes.

Les progrès du théâtre eussent été plus rapides encore sans le privilége exorbitant qui avait été accordé autrefois à Lulli. L'Académie royale régissait tous les autres théâtres de Paris et de la France ; plus d'une fois la Comédie-Française et la Comédie-Italienne furent condamnées à des amendes de dix et vingt mille livres, pour avoir augmenté le nombre des exécutants à l'orchestre ou celui des chanteurs tolérés par les règlements. L'Académie royale prélevait des redevances sur les recettes des autres théâtres et leur imposait les conditions les plus exagérées ; beaucoup d'entre eux ne pouvaient avoir que deux acteurs parlant en scène ; ici on ne pouvait les faire parler ; ailleurs on défendait de chanter ; d'autres encore ne pouvaient ni parler ni chanter, la pantomime était leur seul langage. La dimension de la scène était aussi prescrite par l'autocrate du théâtre lyrique. Son privilége s'étendait jusqu'aux spectacles forains ; les montreurs d'ours, de phénomènes, les figures de cire, tous payaient redevance à l'Opéra. Il y avait de pauvres diables à qui l'Académie n'avait pas honte de faire payer deux sols par jour.

De plus, l'Opéra prenait, où il le voulait, ses sujets de la danse et du chant. Des pères de famille durent cesser leur résistance devant une lettre de cachet qui leur enlevait leur enfant pour le faire jouer à l'Opéra.

La révolution de 1792 donna la liberté aux théâtres. Pendant cette époque agitée, les artistes des principaux théâtres figurèrent plusieurs fois dans les fêtes publiques. Le vieux répertoire, où paraissaient des rois, des princes et des princesses, fut abandonné, et céda la place à des pièces d'actualités, dont les titres, quelquefois assez curieux, sont venus jusqu'à nous, par exemple : *la Réunion du 10 août, ou l'inauguration de la république française*, sans-culottide, en cinq actes, de Bouguier et Moline, musique de Porta. Quand, las de ces pièces, assez mauvaises pour la plupart, on revint à l'ancien répertoire, on eut soin d'éliminer soigneusement tout ce qui pouvait rappeler la royauté. Ainsi on appelait autrefois le côté droit de la scène intérieure « côté du roi, » et le côté gauche « côté de la reine, » à cause des loges du roi et de la reine, qui étaient placées à droite et à gauche de l'avant-scène : on substitua à ces mots ceux de *côté jardin* et *côté cour*, qui distinguaient l'un le jardin des Tuileries, l'autre la cour du Carrousel, placés à gauche et à droite du théâtre des Tuileries ; ces deux dénominations furent adoptées sur tous les théâtres et sont encore en usage.

Le seul grand souvenir de mise en scène de l'année 1793 fut *la Marseillaise* mise en action sous le titre de l'*Hymne à la liberté*. La scène était couverte de soldats, de femmes, d'enfants et de cavaliers, rangés à droite et à gauche du théâtre ; au dernier couplet, chanté lentement à demi-voix, acteurs, spectateurs, chevaux même, tous s'agenouillaient, tandis que les cavaliers saluaient avec leurs armes et leur étendard ; à la fin du couplet, le canon retentissait et les clairons son-

naient ; le théâtre était envahi par la foule armée, qui entonnait à pleine voix le refrain « Aux armes! »

Une ou deux de ces représentations eurent lieu sur le boulevard Saint-Martin, en plein jour, devant le théâtre.

Un autre jour, les acteurs, les machinistes, furent convoqués à Notre-Dame, pour célébrer la fête de la Raison. Un théâtre avait été élevé dans la basilique, et la représentation eut lieu par un froid de 12 degrés au-dessous de zéro. Les pauvres artistes étaient transis, ce qui ne les empêcha pas de recommencer le lendemain par ordre.

Le 4 août 1794, le parterre fut garni de banquettes; depuis cette utile réforme le public cessa d'être debout et devint moins turbulent.

En août 1796, on reprit *Alceste* de Gluck, avec un grand luxe de mise en scène; un seul décor, peint par Degotti, avait coûté cent mille francs.

Dans le ballet d'*Almaviva*, pendant une leçon de danse donnée à l'actrice en scène, une grande glace figurée au fond du théâtre par une gaze, répétait les images de l'actrice et de son professeur dans toutes leurs poses. Cet effet, qui était obtenu au moyen de deux personnages absolument semblables, dansant et marchant en sens contraire, eut un grand succès et fut souvent répété depuis.

On n'a rien à signaler pendant les dernières années du dix-huitième siècle et les trois premières du dix-neuvième.

En 1804, on remarque *Ossian*, mise en scène assez soignée;

En 1807, *la Vestale* d'Étienne et de Spontini.

En 1808, on représente *la Mort d'Adam et son apothéose*; le décor de l'apothéose avec ses transformations obtient les suffrages de tous les spectateurs. Cette décoration avait été peinte par Desgotti.

La liberté des théâtres les avait multipliés dans Paris. Un décret du 29 juillet 1807 en supprima vingt-cinq d'un seul coup : le nombre des théâtres parisiens, fut réduit ainsi à huit, dont quatre étaient subventionnés. On en avait compté jusqu'à soixante-deux en 1791.

Le théâtre ne commence à reprendre d'importance, au point de vue qui nous occupe, que lors du grand mouvement littéraire qui eut tant d'éclat vers 1830. Jusqu'à cette époque, il était resté à peu près stationnaire, et on ne pourrait citer que quelques mélodrames à effet, représentés sur les théâtres des boulevards. On avait cherché toutefois des effets nouveaux de mise en scène. De jeunes peintres avaient commencé à se faire un nom dans la décoration théâtrale, notamment Gué, Daguerre et Bouton. Ces deux derniers fondèrent le Diorama, près du Vauxhall, et obtinrent un grand succès avec des tableaux dont l'effet changeait devant les spectateurs. Daguerre fit à l'Ambigu-Comique une décoration de clair de lune où les nuages se mouvaient, obscurcissant l'astre ou le découvrant alternativement, pendant que les acteurs, les arbres et les maisons portaient leur ombre les uns sur les autres et sur le sol. Ce décor eut un si grand succès et fit si bien oublier la pièce, que nul ne se souvient aujourd'hui même de son titre. Ce fut, comme on le sait, Daguerre qui concourut le plus après bien des années de recherches avec Niepce, à la découverte de la photographie.

A l'Opéra, Ciceri fit les décors de *Guillaume Tell* et de *Robert le Diable*. Gué avait fait de jolies décorations à l'Opéra-Comique ; il monta à la Gaîté deux féeries, l'une fort gracieuse, l'autre très-amusante : *Ondine* et *le Pied de mouton*.

Sous l'influence du romantisme, l'étude de la couleur locale devenait une nécessité. On ne pouvait plus se contenter des « à peu près » vieillis qui avaient servi jusqu'alors. Il fallait renouveler en grand la révolution qu'avait essayée mademoiselle Sallé au dix-huitième siècle, et inaugurer plus fidèlement encore le costume antique en remplacement du bizarre accoutrement accepté par la mode. On demandait au théâtre de faire vivre ses personnages dans le milieu réel où ils avaient vécu. Les artistes dramatiques cherchèrent avec zèle à seconder ce mouvement et s'attachèrent à la vérité des costumes. Talma avait déjà donné l'exemple. Mademoiselle Mars, si consciencieuse qu'elle fût dans l'étude de ses rôles, ne voulut pas cependant toujours s'astreindre à porter le costume exact qui convenait au temps où l'auteur avait placé son action. Ce fut ainsi qu'on ne put jamais la faire consentir à porter la poudre dans les pièces de Marivaux. Du reste, comme il arrive presque toujours, on se laissa entraîner dans le commencement par un zèle excessif. On s'était engoué du moyen âge, on en étudia les costumes, l'architecture, le mobilier jusque dans les moindres détails. Plusieurs œuvres dramatiques donnèrent des tableaux de cette époque presque parfaits.

Au Théâtre-Français, les décors inamovibles du temps de Corneille firent place à des œuvres d'archéologie,

scrupuleusement étudiées et magistralement peintes.

Victor Hugo et Alexandre Dumas donnèrent la plus grande attention aux mises en scène qui encadraient leurs drames. Parmi les exemples les moins anciens, nous rappellerons celui de *la Reine Margot*, pièce par laquelle Alexandre Dumas avait ouvert le Théâtre-Historique, dont il avait la direction. Jamais étude n'avait été poussée si loin ; le spectateur était transporté en plein seizième siècle. Le public fit à cette œuvre un accueil enthousiaste. Il en fut de même pour *le Chevalier de Maison-Rouge*, mais Dumas ne resta pas longtemps à la tête du Théâtre-Historique et, après lui, la mise en scène fut plus négligée.

Aujourd'hui on semble être arrivé à l'apogée du luxe scénique. Chaque théâtre a rivalisé avec ses voisins. On a vu des féeries atteindre trois cents représentations. Une pièce à spectacle est une spéculation où un directeur de théâtre fait fortune ou se ruine. Quelques critiques ont violemment attaqué cet excès de richesse pour la mise en scène. Il semble cependant que si la pièce a une valeur réelle, ses décors, ses machines, et ses costumes ne sauraient lui nuire. Il s'agit donc avant tout d'avoir de bonnes pièces. L'Opéra, pour avoir monté avec une grande science et un grand soin *la Juive*, *le Prophète*, *l'Africaine*, n'a pas amoindri ces chefs-d'œuvre. Les décors, les costumes, en ont été dessinés avec beaucoup de recherche et de distinction.

Mais c'est assez de détails sur cette partie de notre étude ; nous avons maintenant à examiner plus directement ce qu'est un théâtre, ce qu'on en fait, ce qu'on en peut faire, et les moyens employés pour produire dans

un espace relativement petit, de grands horizons, des intérieurs de palais ou de cathédrales, des places publiques avec toute la population d'une ville, des cortéges, ou même, dans l'ordre surnaturel, les divinités de tous les peuples, traversant les espaces, ou s'engloutissant dans la terre, les apparitions, les fées, et les génies.

Nous présenterons ensuite au lecteur toute la population invisible pour le public, qui, à l'aide de moyens très-simples, fait mouvoir, palais, cortéges et apparitions surnaturelles.

III

LE THÉATRE MODERNE — LA SCÈNE

On vient de représenter une grande pièce, opéra, féerie ou ballet, avec transformations, trucs, et tout le luxe de costumes et de décors nécessaires. C'est une occasion favorable pour visiter, examiner l'envers du théâtre depuis le sol jusqu'au comble. Je suppose que le lecteur a vu, de la salle, la représentation; encore tout ébloui des magnificences du spectacle, il veut connaître les moyens employés pour produire les effets merveilleux qu'il a admirés. Il s'intéresse aux secrets du théâtre et ne craint pas la perte de ses illusions s'il voit la vérité de près. Je crois pour mon compte que le théâtre vu par derrière est digne de curiosité et d'étude. On a beaucoup de progrès à y introduire, et plusieurs ont été réalisés depuis quelques années. Il est à désirer que cette branche de l'art soit plus connue. Des artistes, des savants, des ingénieurs, pourraient concourir à son amélioration s'ils la connaissaient mieux.

A la scène, il faut produire de grands effets avec peu de ressources; les moyens employés sont très-intéressants à observer de près. On suppose souvent que les théâtres n'ont recours qu'à des procédés grossiers, que les décors sont peints à coups de balai, que les acteurs sont outrageusement badigeonnés de blanc et de rouge. On parle de palais de carton, de paysages impossibles, d'oripeaux, etc. Il y a sans doute de la vérité dans ces appréciations lorsqu'il s'agit d'entreprises théâtrales pauvres, obligées de se servir de gens sans talents, ou mêmes étrangers à l'art qu'ils exercent. Mais le théâtre moderne parisien, qui a pour clients la France entière et l'étranger, a pu, grâce au tribut payé par un si grand nombre de spectateurs, réaliser des merveilles de mise en scène.

De nos jours, au prix modique d'une stalle d'orchestre, on jouit d'une représentation fastueuse, que le grand roi Louis XIV n'a jamais pu se donner avec son budget des Menus-Plaisirs.

Des esprits chagrins reprochent à nos auteurs de faire des pièces pour les yeux, faute d'en pouvoir faire pour l'esprit. C'est là une mauvaise querelle. Comme nous l'avons dit plus haut, les progrès matériels n'empêchent personne de faire de bonnes pièces.

La scène française est toujours ouverte aux œuvres vraiment littéraires et élevées ; seulement, elle les encadre mieux aujourd'hui. On peut avoir soin des détails sans pour cela négliger le principal. Les costumes, les décors, tous les accessoires sont dessinés et exécutés par des hommes de talent et instruits. La cour, au dix-septième siècle, voyait défiler devant elle

les héros et les dieux sous les costumes les plus extravagants. Corneille et Racine devaient être peu charmés de la mise en scène de leur temps. J.-J. Rousseau a laissé une lettre sur l'Opéra au dix-huitième siècle : il y donne une triste idée des représentations à cette époque. Peut-être la description est-elle exagérée en quelques points, mais non sur tous : « On voyait, dit-il, vers le bas de la machine, l'illumination de deux ou trois chandelles puantes et mal mouchées qui, tandis que le personnage se démène et crie en branlant dans son escarpolette, l'enfument tout à son aise... encens digne de sa divinité ! » ajoute Rousseau, encore moins satisfait des acteurs. Il y a bien d'autres critiques dans cette lettre que Rousseau n'écrirait plus aujourd'hui.

Mais nous voici arrivés au théâtre. Il est entendu que nous faisons notre visite de très-bon matin, afin de n'être pas dérangés et de pouvoir examiner tout à loisir.

Éveillons le concierge, fort surpris de voir des visiteurs à sept heures du matin, et engageons-nous dans l'escalier des artistes.

Après avoir traversé un corridor et franchi un escalier peu éclairés, nous entrons dans un grand espace, dont nous ne distinguons pas bien les extrémités à cause de l'obscurité. Une petite lanterne, placée sur une table, jette assez de lumière pour faire jaillir un point brillant sur le casque d'un pompier assis à côté. Dans le fond, on voit plusieurs lignes de points lumineux ; ce sont les ouvertures circulaires, percées à chaque étage dans les portes de loges, par lesquelles le jour entre parcimonieusement.

Les yeux s'habituent peu à peu à cette demi-obscurité et nous remarquons à droite et à gauche de grands châssis d'une couleur indécise ; ils sont appuyés contre les murs.

Nous voici sur la scène, la salle est devant nous ; nous en sommes séparés par un filet de fer monté sur un bâti également en fer, tenant la place du rideau d'avant-scène ; c'est une précaution contre l'incendie ; à travers les mailles, nous voyons la salle avec ses devants de loges et ses fauteuils, qu'on a couverts de toiles grises pour les garantir de la poussière, toujours trop abondante dans un théâtre.

Approchons du pompier de service. A terre, près d'une rangée de seaux, sont une douzaine de haches, autant de croissants, espèces de faucilles au bout d'une longue perche, des éponges également fixées à l'extrémité de perches, une douzaine de tuyaux de pompe en cuir, et quelques lanternes. Tous ces objets sont tenus constamment en état, en prévision des dangers d'incendie.

Bientôt l'officier viendra passer l'inspection de ses hommes dans toutes les parties du théâtre ; puis, après avoir visité les instruments, il fera partir ceux que le service de nuit ne retient plus. Il ne restera dans le poste que le service de jour. Le nombre des sapeurs-pompiers varie selon l'importance du théâtre, il est partout très-actif, principalement dans la nuit, où les rondes se font d'heure en heure. Les commencements d'incendie sont fréquents et nécessitent une surveillance incessante et active.

La scène et la salle, telles que nous les voyons à cette

heure, ressemblent assez à une grande cave percée de soupiraux. En attendant que tout s'éclaire et s'anime, faisons connaissance avec l'endroit ou nous sommes.

Le plancher sur lequel nous avons trébuché plusieurs fois est mobile; il peut disparaître en quelques minutes et être remis en place aussi vite. On peut en remplacer des parties par des fragments de planchers placés actuel-

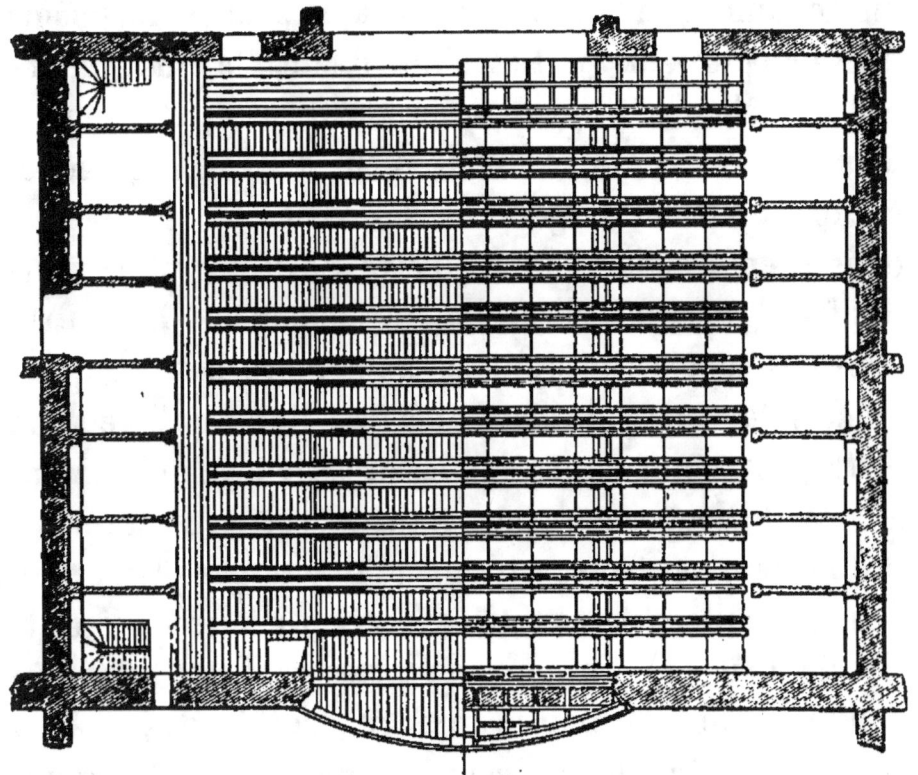

Fig. 5. — Plan d'un grand théâtre.
Le plancher Le dessous.

lement en réserve dans le dessous; au moment nécessaire, ils viendront instantanément prendre la place de celui sur lequel nous sommes à présent. Ces nouveaux planchers peuvent disparaître à leur tour en emportant dix, vingt, cent individus engloutis et recouverts immé-

diatement par d'autres feuilles de parquet. Le plancher a donc une très-grande importance; les décors en sortent à de certains moments et y rentrent aussi rapidement. Examinons d'abord son apparence extérieure; puis nous irons voir dans le dessous comment on le met en mouvement.

Le sol de la scène est divisé en un certain nombre de parties qu'on appelle « plans; » il y en a dix, douze ou même quinze, ce qui est rare. Chaque plan est lui-même divisé en plusieurs parties; l'une d'elles, la plus grande, est spéciale aux trappes proprement dites, et s'appelle « rue : » elle porte ordinairement $1^m,14$ de large et occupe toute la largeur de la scène; la trappe est divisée en fractions de 1 mètre environ, posées sur des feuillures, où elles glissent facilement. Les autres divisions sont les trappillons, au nombre de deux, quelquefois de trois; plusieurs théâtres n'ont qu'une sorte de trappes moins larges que les précédentes, qui servent à la sortie des fermes, puis enfin les costières, au nombre de deux ou trois, suivant qu'il y a par plan un ou deux trappillons; ces costières servent à laisser passer la tige des mâts qui soutiennent les décors. Cette tige entre dans un appareil mobile glissant dans le dessous. La costière est donc le plus souvent ouverte pour le service incessant des décors. Cependant on la ferme quelquefois au moyen de tringles de bois, garnies d'une ferrure les empêchant de passer dans le dessous; c'est surtout avant les ballets que l'on prend cette précaution, pour la sûreté des danseurs, chaussés très-légèrement. Tout le monde se rappelle les figurants remplissant cet office un peu avant les mots consacrés : « Que la fête commence ! »

Cette division d'un plan en : une trappe, deux trappillons et trois costières, est généralement adoptée ; elle répond jusqu'à présent, aux besoins actuels.

Les théâtres allemands ont trois, quatre ou même cinq trappillons à chaque plan. Cet usage leur convient parce qu'ils ont tous leurs décors sur le théâtre. Chez nous les machinistes sont habitués à monter ou démonter, et il en résulte moins d'embarras dans le dessous. En Hollande, on voit jusqu'à six ou huit trappillons à chaque plan. Ces trapillons, posés obliquement, se répètent au-dessous des corridors du cintre. La feuille de décoration se glisse dans ces deux coulisseaux, ce qui supprime les mâts et les faux châssis.

Le plancher du théâtre est incliné de la face au lointain ; la face est à l'avant-scène, le lointain est le mur du fond : une pente de quatre centimètres par mètre a été jugée suffisante pour l'effet théâtral ; elle est adoptée partout.

Tous ces grands châssis que nous voyons à droite et à gauche, ou plutôt à la *cour* et au *jardin*, nous représentent les parties latérales des décorations ; ces parties sont nécessairement en construction de menuiserie, à cause des saillies découpées qu'elles doivent présenter, et des issues de toute nature qu'on est forcé d'y ménager. Ces « châssis, » pour occuper la place qu'on veut leur donner sur le théâtre, doivent être placés sur l'un des deux appareils appelés « mâts, » ou faux châssis, dont la description est utile, parce qu'ils sont indispensables pour le placement et la consolidation des décors, dont ils sont les points d'appuis.

Un mât est un chevron de sapin de 7, 8 ou 9 mètres

de hauteur, pourvu à son extrémité inférieure d'une espèce de tenon garni de fer ou même tout en fer, comme les a faits récemment M. E. Godin, machiniste du théâtre de la Gaîté ; ce tenon, en fer ou en bois garni de fer, passe par la costière et va s'emboîter dans une cassette, espèce de mortaise, qui se trouve dans un chariot mobile manœuvrant dans le dessous. Le mât conserve donc sa position verticale sur le plancher ; de plus, il est pourvu d'échelons en fer, dans toute sa hauteur, afin de permettre à un homme de monter jusqu'au sommet ; à sa partie inférieure, à un centimètre du sol, un support en fer reçoit le châssis, lequel, se trouvant par ce fait isolé du plancher, va prendre la place qu'il doit occuper, quand on fait manœuvrer le chariot portant tout l'appareil. Les traverses en fer (fig. B) tendent à disparaître pour être remplacées par des chantignoles, comme dans la figure A. Un accident, récemment arrivé à l'Opéra, a condamné les échelons en fer, qui affaiblissent le corps du mât.

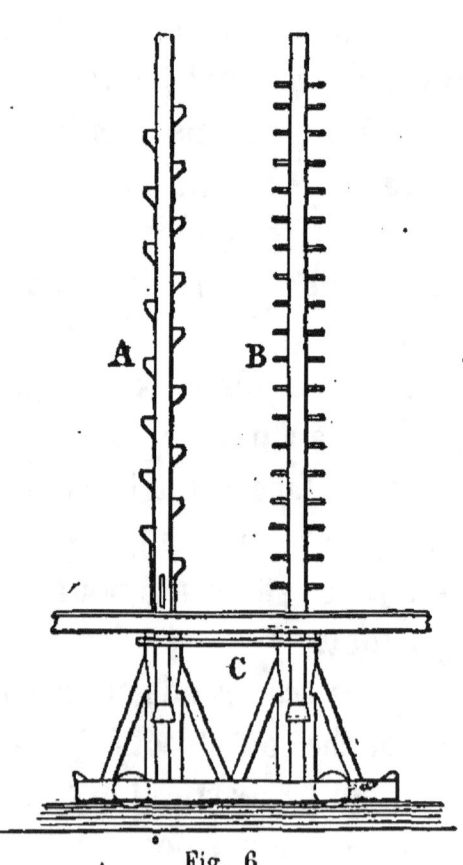

Fig. 6.
A, Mât à chantignole. — B, Mât de perroquet.
C, Chariot.

Il est utile d'ajouter que le châssis n'est pas seulement fixé sur son crochet, mais qu'il est attaché, ou

pour mieux dire « guindé, » par une ou deux de ses traverses postérieures, au mât qui lui sert d'appui.

Nos yeux sont maintenant tout à fait habitués au jour douteux qui nous éclaire, si vous levez les yeux, vous pouvez apercevoir, aidé par les quelques ouvertures qui sont dans le comble, ces toiles ressemblant à la grande voile d'un vaisseau avec ses cordages; ce sont les toiles de fond, les bandes d'air, les plafonds, et les fils qui les font mouvoir, objets assez embarrassants, relégués dans le cintre, magasin commode, sans lequel il n'y aurait sur la scène qu'encombrement et confusion.

Mais j'entends du bruit : ce sont les hommes d'équipe et les lampistes; attention !... Il est huit heures du matin, le théâtre s'éveille, les sapeurs se réunissent avant de partir.

Entendez-vous un grincement? c'est l'engrenage du rideau de fer; deux machinistes sont là haut pour « l'appuyer. » Dans le langage du théâtre, on « appuie » un rideau ou une ferme quand on les remonte, et on les « charge » quand on les descend.

Apercevez-vous, dans les profondeurs de la salle, deux ou trois ombres munies de lanterne? C'est une escouade de balayeurs chargés de faire la toilette de la salle et de retrouver les objets oubliés ou perdus par les spectateurs de la veille.

Voici tous nos machinistes arrivés. Prenez garde! on envoie un fil du cintre pour y suspendre « une lampe à quatre. » Nous sommes éclairés comme pour une répétition.

Nous avons vu comment le plancher est divisé : nous allons le voir fonctionner : on va nous ouvrir une rue

et un trappillon et, en faisant avancer le châssis qu'on vient de guinder sur son mât, on nous permettra d'examiner en détail l'appareil complet.

Le chariot est guidé par les chapeaux de fermes, ou sablières supérieures, traversant tout le théâtre, et, à sa partie inférieure, par un rail de fer sur lequel roulent des galets encastrés dans le patin; il peut ainsi avancer, reculer, à chaque point de la costière où il est engagé. C'est d'une grande importance pour le jeu des décorations, et pour la plantation des arbres ou autres objets isolés. C'est aussi un moyen facile et sûr pour les faire venir ou partir à vue.

Autrefois les théâtres avaient, au lieu de mâts, une série de faux châssis de chaque côté. Il en reste encore quelques-uns pour les objets qui ne changent pas souvent de place, comme les draperies disposées de chaque côté de l'avant-scène. Les faux châssis dont nous donnons le dessin présentent plus de stabilité, étant pourvus de deux « lames. » L'échelle verticale, placée entre deux montants, offre aussi plus de sécurité pour les machinistes. La grande surface que le faux châssis occupait derrière les décors permettait de les guinder à des points différents. La feuille de décoration était

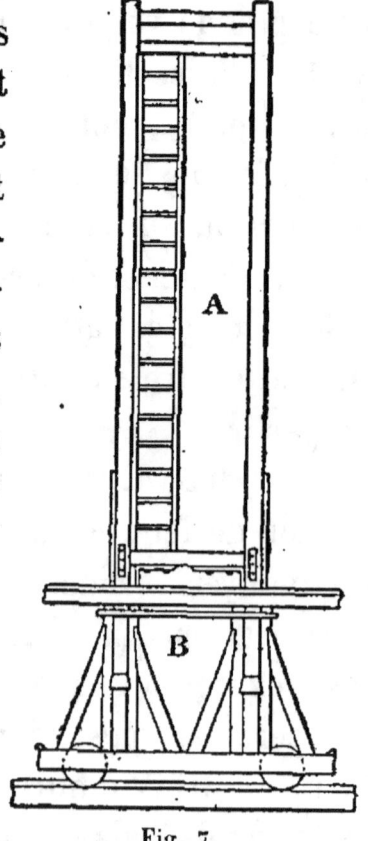

Fig. 7.
A, Faux châssis. — B, Chariot.

mieux attachée. Ces avantages ont été remplacés par ceux-ci : les mâts sont plus légers, plus faciles à déplacer ; on ne met sur le théâtre que ce dont on a besoin, et l'on est encore moins encombré qu'avec un nombre moitié moindre de faux châssis. C'est un point très-important, les efforts des machinistes devant tendre à débarrasser complétement la scène pour satisfaire aux exigences des pièces à spectacles, qui groupent de jour en jour un nombre plus considérable d'individus.

A défaut de l'échelle verticale, les machinistes grimpent aujourd'hui aux bâtons en fer qui traversent le mât de part en part, et non sans danger. C'est surtout dans le service théâtral que l'adresse l'emporte sur la force. Voyez nos machinistes porter à deux ou trois un châssis de dix mètres de haut, composé de plusieurs feuilles de décorations, sans le laisser dévier de la ligne verticale. Un nombre double d'hommes, plus forts mais inexpérimentés, le coucheraient immédiatement par terre, et ce serait toute une affaire de le relever.

Nous avons fait ouvrir une « rue » afin de mieux voir le chariot. La trappe s'est séparée au milieu du théâtre, et chaque partie a disparu, l'une à droite, l'autre à gauche, en se perdant sous le plancher à un endroit qu'on appelle la « levée ; » chaque levée est placée côté cour et côté jardin, de façon à laisser ouvrir le théâtre à peu près dans toute la largeur de la scène ; quand chaque trappe a glissé sous la partie immobile du plancher, il a fallu qu'elle y trouvât un espace assez grand pour s'y placer : il faut donc qu'il y ait de chaque côté un prolongement égal, au minimum, à la moitié de la scène. C'est ce qu'on appelle le « tiroir. »

Les trappes sont composées de morceaux d'un mètre environ de large, pouvant se détacher ou former un tout au besoin ; c'est par les trappes que montent les divinités infernales, les génies et les objets encombrants, tels que meubles, tables, etc., et c'est par les trappes qu'on les fait disparaître dans un changement à vue bien exécuté.

Nous compléterons nos renseignements sur le mouvement des trappes quand nous serons dans le dessous.

Les trappillons sont des trappes de petite dimension traversant le théâtre bien au delà de la levée. Ils sont fixés avec des charnières aux chapeaux de ferme, sur lesquels ils reposent, et produisent ce fracas qu'on entend lorsqu'un décor va sortir de terre.

On commence à les équiper comme les trappes : on les fait glisser sans bruit de chaque côté de la levée.

C'est par les trappillons que se meuvent les fermes, décors dans lesquels la construction en bois et les ferrures entrent en grande quantité. On les emmagasine dans le dessous, premièrement pour s'en débarrasser, secondement pour les faire venir et partir à vue, et pour varier le mouvement des décorations.

IV

LE DESSOUS.

Nous avons peu de choses à voir pour le moment sur la scène; nous y reviendrons. Descendons dans le dessous.

Examinons d'abord la construction générale.

Il y a ordinairement trois dessous. On dit même quatrième et cinquième dessous, lorsque, dans un théâtre bien organisé, il y a, sous le plancher de la scène, un espace assez vaste pour y loger, suivant les besoins, des planchers partiels qui forment en tout quatre et cinq étages.

On compte les étages en partant de la scène. Le plus élevé s'appelle pour cette raison « premier dessous », et ainsi de suite en descendant.

Tous les dessous répètent le plan de la scène, les trappes, les trappillons, excepté les costières, qui se trouvent remplacées par un rail dans le premier dessous, et dont il n'est plus question dans le deuxième et le troisième.

Le plan étant le même à chaque étage et les seules parties fixes étant les sablières, charpentes transversales qui sont les uniques supports des trappes et trappillons, il s'ensuit que l'ensemble des dessous est une série de fermes parallèles, composée de montants ou poteaux et de sablières. Les poteaux inférieurs reposent sur des dés en pierre ou en fonte « parpaing » solidement fixés sur le sol, et les sablières supérieures « chapeaux de ferme » servent à supporter, comme je l'ai dit, les trappes et les trappillons. Ce système de fermes de charpente ne constitue pas un ensemble bien stable, puisqu'on ne peut les relier par un chaînage régulier, à cause de la nécessité de laisser passer partout de grands objets, qui ne doivent rencontrer aucun obstacle. On a remédié à cet inconvénient au moyen d'une grande quantité de crochets mobiles, en fer, qu'on décroche quand une manœuvre se fait et qui maintiennent, tant bien que mal, l'écartement entre les fermes ; je dis tant bien que mal : les masses qui se meuvent journellement sur les planchers, les décors équipés dans le dessous qui empêchent momentanément l'emploi des crochets, et beaucoup d'autres causes tendant toujours à déverser l'ensemble sur la salle. De là de nombreuses déviations, qui, bien souvent, arrêtent une manœuvre au milieu de son développement ; de là aussi l'inclinaison dans la direction de la salle, que prennent peu à peu les châssis, inclinaison qui les empêche souvent de se raccorder avec leurs plafonds, etc.

On a essayé et on cherche de nouveau un système meilleur. La solution n'est pas encore trouvée. Le plancher du théâtre étant une chose essentiellement mo-

bile, on ne peut obtenir la stabilité qu'en lui retirant sa qualité principale, la mobilité.

Revenons à notre système de fermes. Dans le dessous, les traverses ou sablières reçoivent le plancher du premier et du second dessous, planchers composés de trappes, qu'on retire à la main suivant les besoins.

Les sablières sont assemblées et boulonnées de manière à être démontées et retirées à volonté, ainsi que les poteaux qui les soutiennent. Il est des cas où l'on a besoin d'ouvrir deux ou trois plans : il faut alors pouvoir le faire en peu de temps.

Les chapeaux de ferme portent à la partie supérieure et de chaque côté une espèce de feuillure dans laquelle glissent les trappes. Cette feuillure s'abaisse vers la levée pour que la feuille du parquet descende, entraînée par son poids, de l'épaisseur nécessaire à son passage sur le plancher. Les trappes étant composées de fragments, s'abaissent une à une à mesure qu'elles passent à la levée. Quand on les renvoie en place, on remet la trappe qui se trouve dans la feuillure agrandie au niveau du plancher supérieur, au moyen d'un levier très-simple qui a été abaissé avant le passage.

Ce mouvement de trappes se fait à la main, quand il s'agit d'entraîner la moitié d'une rue.

Un crochet est fixé sous la trappe qu'on veut entraîner, un autre est sous celle qui doit s'enfoncer sous la levée ; quand le levier a fait sa manœuvre, un rouleau en bois, tournant librement autour d'un axe en fer, entre deux poteaux, près de la levée, sert de conducteur au cordage qui entraîne la trappe ; quand on veut

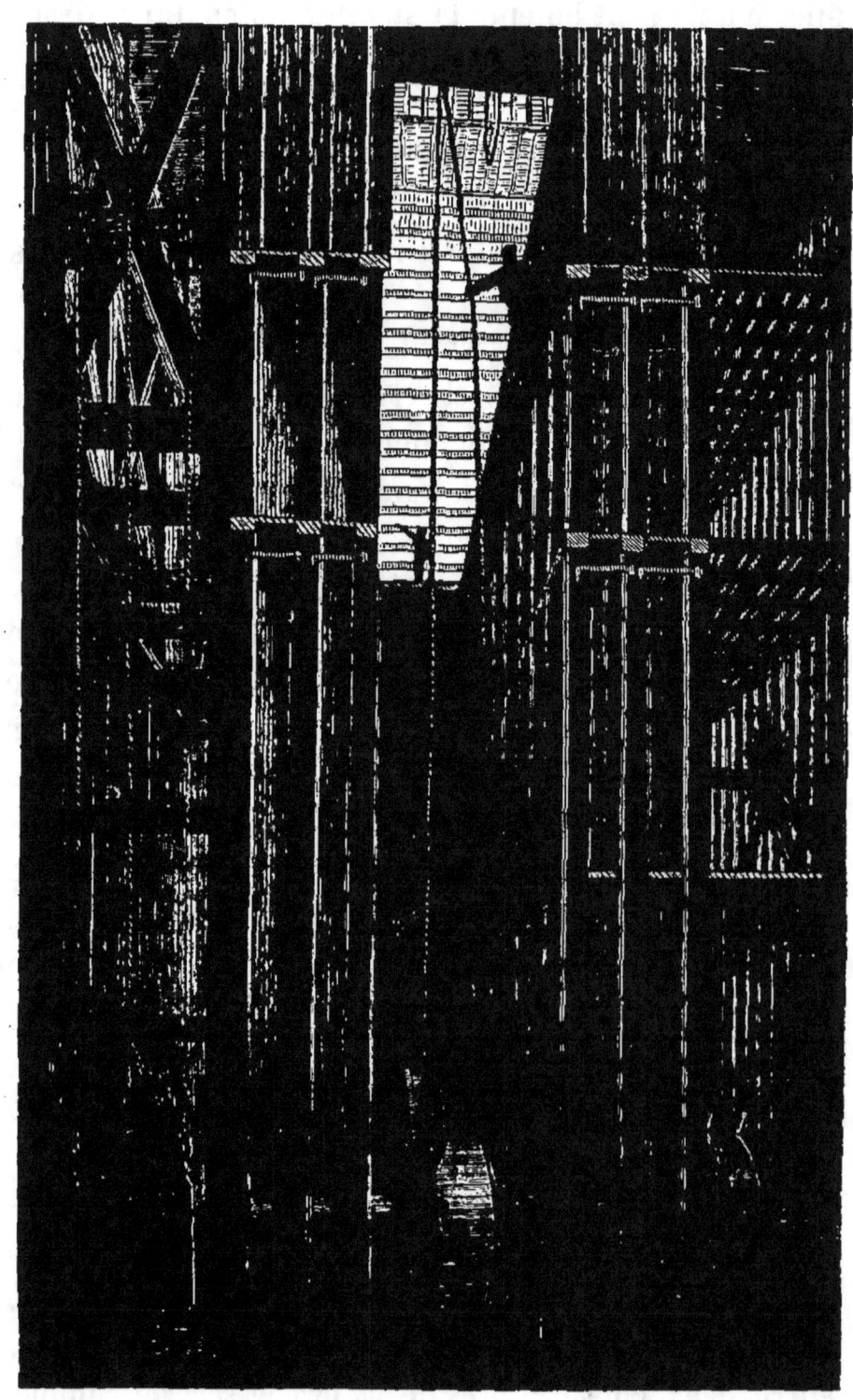

Fig. 8. — Le dessous, tout un tiroir ouvert.

refermer, le cordage tiré sur le rouleau, en sens inverse, ramène le tiroir à sa position primitive.

C'est ici, dans le dessous, la demeure habituelle de tous les démons et autres mauvais génies. Nous allons voir comment ils s'y prennent pour arriver sur le sol supérieur. Ces messieurs ne se servant pas généralement d'escalier, on a dû leur trouver des moyens prompts et commodes pour sortir de chez eux et y rentrer. En voici un des plus simples. L'appareil occupe le premier et le second dessous, il n'est pas facile d'en voir l'ensemble aussi bien que sur le papier.

Des traverses sont boulonnées à chaque dessous, elles reçoivent et maintiennent deux coulisseaux placés bien verticalement. Un bâti N porte, à sa partie supérieure, une plate-forme qui s'adapte à l'ouverture du plancher, et, à sa partie inférieure, une chape avec sa poulie ; ce bâti au moyen de deux languettes glisse dans les deux coulisseaux bien frottés de plombagine. C'est ce qui constitue une trappe à tampon.

Voici maintenant le moteur qui la fait fonctionner. Deux poteaux placés à droite des coulisseaux portent des fiches transversales devant servir d'arrêt ; deux cordages passent par la poulie du châssis, et par deux autres, dont les chapes sont disposées de chaque côté des coulisseaux; puis ils vont rejoindre le contrepoids D.

Le dessin explique le mouvement. L'acteur est posé sur la trappe à un endroit du théâtre précis indiqué par une marque à la craie. Le machiniste placé dans le dessous à gauche se tient prêt : il a détaché le fil qui était guindé sur la fiche fixée au poteau B ; il l'a cependant

laissé sur la fiche avec un tour afin de maintenir le bâti, la trappe et l'acteur, que leur poids pourrait entraîner avant le signal convenu.

Aussitôt ce signal donné, le machiniste laisse filer le cordage plus ou moins vite, suivant ce qui a été réglé aux répétitions ; il le serre un peu au moment où le châssis arrive à son point de repère, afin de ne pas donner une secousse au personnage posé sur la plateforme.

Lorsqu'il s'agit d'exécuter la manœuvre contraire, un machiniste se place au poteau de droite et détache le fil qui se trouve sur la fiche ; il remonte à bras le contrepoids jusqu'à la poulie F ; le fil de gauche est devenu trop long de la course du contre-poids remonté ; le machiniste de gauche prend le lâche, c'est-à-dire tend le fil de manière à le roidir légèrement, puis il le guinde solidement sur la fiche du poteau de gauche. La trappe ainsi préparée, l'acteur n'a plus qu'à se placer dessus ; au signal donné, le machiniste de droite n'a qu'à laisser descendre le contre-poids qui, en entraînant le fil gauche, fait reprendre au bâti sa première position et sortir de terre le personnage placé sur la plate-forme.

Pendant que ces deux manœuvres se sont accomplies, il en est une autre qui a réclamé l'intervention d'un troisième machiniste ; il a fallu fermer l'ouverture que l'acteur a laissée au-dessus de lui ; cette opération est des plus simples ; deux coulisseaux sont fixés au-dessous du plancher ; dans ces deux coulisseaux glisse une trappe qui vient prendre, dans le plancher, la place exacte laissée vide par la partie descendue ; cette trappe est elle-même fixée sur une autre plus grande, formant

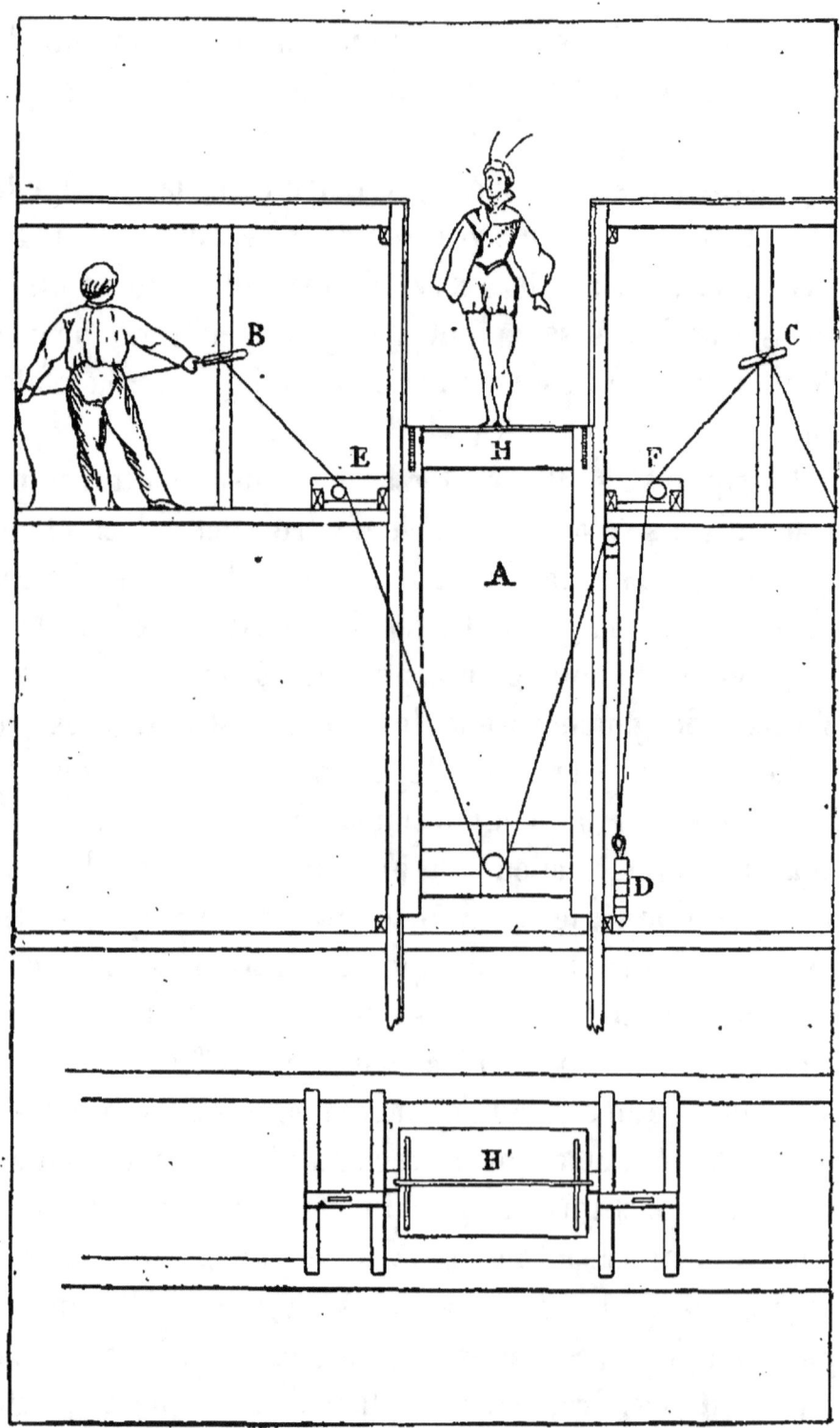

Fig. 9. — Équipe d'une trappe.

feuillure ; le tout est amené à fleur du plancher, au moyen d'un levier semblable à celui qui remonte les grands tiroirs près des levées.

Lorsqu'il s'agit d'enlever ou de descendre des poids considérables, ce qui arrive souvent, on emploie des bâtis à quatre montants en madriers avec des coulisseaux en rapport; on place quatre contre-poids, un à chaque angle; les fils au lieu d'être tenus à la main sont passés sur un tambour; c'est toujours le même principe : contre-balancer le poids à charger ou à appuyer par des contre-poids; le mettre en mouvement, le maintenir par une force dont on soit toujours le maître.

Cet appareil étant des plus simples, je me dispenserai d'en décrire d'autres qui sont employés journellement.

Les Anglais, grands mécaniciens, ont beaucoup perfectionné les trappes de théâtre : ils en ont qui montent avec une telle rapidité qu'elles projettent l'acteur qui est dessus dans l'espace, d'où il retombe après avoir fait deux ou trois cabrioles; mais nos voisins ont, pour exécuter ces exercices, des acteurs qui sont des clowns distingués.

A propos des Anglais, nous allons voir une invention, fort ingénieuse, qu'on a, du reste, appelée « trappe anglaise. »

Il y a trente ou quarante ans, on donna au théâtre de l'Ambigu une pièce fantastique dont le titre était *le Monstre ou le Magicien*. La pièce, traduite de l'anglais, était assez étrange, ainsi que l'acteur principal, clown des plus agiles et excellent mime.

Il s'agissait d'un savant magicien qui avait voulu

créer un homme et n'avait réussi qu'à animer un être fantastique et inconscient, répandant la désolation, l'incendie et la mort partout sur son passage, sans pouvoir être atteint par aucun des moyens humains mis en œuvre pour l'anéantir. — La mise en scène était très-soignée, les décors étaient splendides, entre autres un effet d'incendie. Mais ce qui excita surtout la curiosité, ce fut de voir ce singulier personnage passer au travers des murs et du sol sans qu'on pût y découvrir aucune ouverture.

C'était la première apparition, à Paris, des trappes anglaises. Le mécanisme en était absolument inconnu ; elles eurent un succès prodigieux.

Depuis, on les a souvent employées, mais non pas toujours heureusement ; elles exigent une grande perfection d'exécution ; autrement elles sont absolument ridicules.

Un solide bâti avec deux volets ou une porte à deux battants, voilà toute la machine... Mais les détails méritent toute notre attention.

Chacun des volets est divisé suivant sa largeur en un certain nombre de feuilles reliées ensemble par une toile collée sur la face postérieure ; sur cette toile viennent s'appliquer une série de lames d'acier très-flexibles dont l'extrémité est fixée solidement sur le bâti ; les deux volets sont ainsi maintenus dans le plan du châssis ; si un corps lourd arrivant avec rapidité, un homme qui court, par exemple, se précipite au milieu, les deux volets céderont facilement, puis ils reprendront rapidement leur place primitive, aussitôt l'homme passé ; les lames d'acier, qui auront cédé en se courbant, se

Fig. 10

redresseront immédiatement en ramenant les volets de la trappe dans leur position première. Si l'acteur a passé très-vite, on ne verra pas l'ouverture ; ce c'est qui a toujours lieu quand ce passage s'effectue au travers du sol, le poids de l'acteur précipitant sa chute.

Telles sont les trappes anglaises. On peut obtenir avec leurs secours de grands effets : mais la bonne volonté et la prestesse des acteurs sont nécessaires. Il ne faut pas que ceux-ci traversent les volets, ainsi qu'on le voit sur plusieurs grands théâtres, aussi lentement que s'ils passaient par une porte ordinaire.

On a récemment remplacé, dans ces trappes, les lames d'acier par des baleines, qui rendent plus difficile encore d'apercevoir une solution de continuité, les baleines reprenant plus rapidement leur place. La construction de ce nouvel appareil est très-différente de l'ancienne ; les volets en ont disparu ; cette nouvelle trappe est encore peu connue, elle n'a pas encore fonctionné sur un théâtre français.

Nous avons dit que les trappillons servent au passage des grandes fermes cachées dans le dessous.

Rappelons que l'on appelle « ferme » des décorations, appliquées sur des châssis, dans lesquelles se trouvent souvent des ouvertures de toutes sortes : portes, fenêtres et développements, nécessitant l'emploi du bois. Pour la manœuvre de ces fermes, on les boulonne sur des montants en bois appelés « âmes » qui entrent et glissent facilement chacun dans une espèce d'étui nommé « cassette » solidement fixé aux fermes du dessous ; la cassette porte à son sommet, de chaque côté, une chape et sa poulie.

Une grande ferme traversant tout le théâtre est fixée ordinairement sur cinq âmes, qui entrent chacune dans une cassette. Par les poulies de droite ou de gauche on fait passer un fil d'une force proportionnée au poids à soulever, ce fil passe par un anneau placé sous l'âme et vient s'accrocher à un mousqueton vissé par devant. Les cinq fils repris par les autres bouts sont réunis sur un tambour. C'est ce tambour qui, manœuvrant soit d'un côté, soit de l'autre, appuie ou charge la ferme; un autre fil fixé au tambour en sens inverse va par plusieurs poulies rejoindre un contre-poids qui soulage la manœuvre, descendant quand la ferme monte et montant quand elle s'enfonce; un troisième cordage est fixé sur le gros diamètre du tambour. Le tout est réglé par le machiniste qui manœuvre.

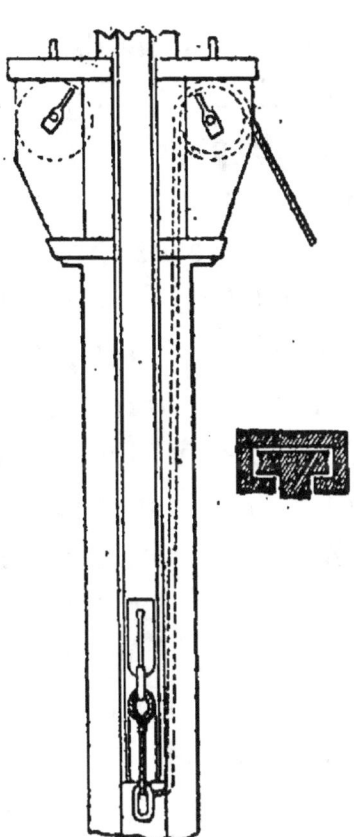

Fig. 11. — Cassette.

Une amélioration importante a été introduite dans ce système par M. E. Godin. Une chape en fer, renfermant les deux poulies rapprochées, est fixée sur deux coulisseaux remplaçant la cassette. Le fil placé ainsi dans une position verticale a pour avantage de ne pas faire déverser les âmes qui étaient appelées de côté, ce qui donnait quelquefois le spectacle d'un décor s'arrêtant à moitié chemin.

Le second dessous diffère du premier en ce que, n'ayant pas de côstière, les poteaux sont plus forts et moins nombreux.

Le plancher est posé par petites parties à claire-voie, d'un poteau à l'autre, sur des entre-toises qui peuvent se démonter à l'instant selon les besoins du service. Nous apercevons les premiers « treuils » et les premiers « tambours. » Un treuil est un appareil au moyen duquel on enlève des objets plus ou moins considérables. Il est composé d'un cylindre tournant sur un axe, au moyen d'un ou deux plateaux circulaires appelés « tourte » et munis de palettes. Les treuils servent à remonter des contre-poids et à exécuter en général les manœuvres demandant une certaine force.

Un tambour est un autre appareil qui, tout en se manœuvrant comme un treuil, a un autre but et affecte une construction toute particulière. Il est d'un grand emploi dans les théâtres; on en place dans les dessous, dans les corridors, au cintre, sur les grils. Leur forme très-variable se modifie suivant le travail à exécuter.— Un tambour se compose d'un arbre central, affectant la forme pentagonale. Sur cet arbre est placée une série de planches dont le fil du bois est perpendiculaire à l'arbre central. L'extrémité forme les palettes. Cette série de planches ayant la forme d'une étoile est barrée avec une tourte de chaque côté; on appelle « tourte » une surface de planches assemblées à rainures et à languettes, clouées à contre-sens, à double épaisseur, sur chaque côté des palettes formant étoile.

D'autres tourtes, du diamètre qu'on veut donner au tambour, sont placés à de certains intervalles perpen-

diculairement à l'axe ; c'est sur la circonférence de ces tourtes que sont clouées les tringles qui forment le renflement du tambour. Un tambour a toujours une partie d'un diamètre plus fort pour les commandes.

Des tambours spéciaux ont des parties de diamètres différents, parce qu'il se présente souvent une manœu-

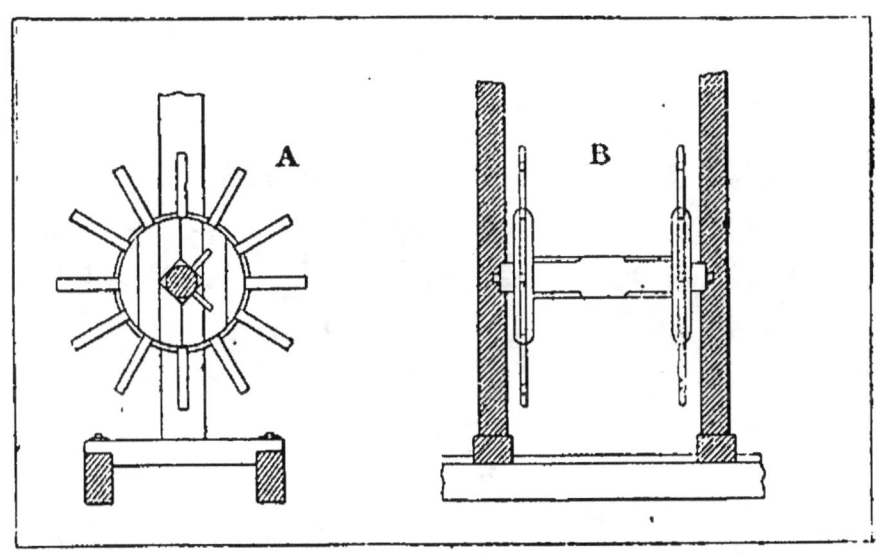

Fig. 12. — Treuil.

vre exigeant que des fils marchent plus lentement que les autres : dans ce cas, ils sont fixés sur le plus petit diamètre. C'est ce que l'on nomme tambour à dégradation.

Il y a dans le dessous et au milieu du théâtre, ainsi qu'au gril, des tambours qui vont de l'avant-scène au lointain et qu'on appelle « tambours de changements. »

Le troisième dessous est plus élevé que les deux autres ; on y pose des planchers partiels lorsqu'on a un tambour ou un treuil à disposer pour un changement ou une manœuvre spéciale. Le plan est le même que

pour les étages supérieurs; les grandes fermes descendent presque jusqu'en bas. Une grande quantité de treuils et de tambours occupent ces profondeurs. On y voit encore des bâtis de charpente, destinés aux grandes machines et aux praticables. Sur les tambours sont

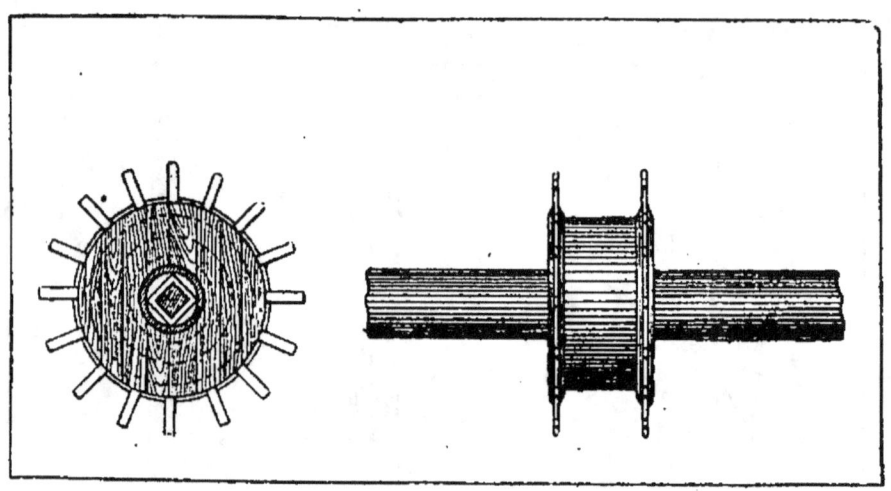

Fig. 13. — Tambour.

équipés des fils de contre-poids qui, après avoir passé par plusieurs poulies et remonté jusqu'au cintre, redescendent dans les cheminées de contre-poids, sorte de grand coffre à claire-voie, adossé au mur de chaque côté de la scène depuis la face jusqu'au lointain et montant sans interruption depuis le sol jusqu'au cintre.

V

LE CINTRE

Ici nous voyons clair. Les quelques fenêtres percées dans la partie supérieure nous dispensent d'avoir des lampes. Nous voici élevés d'environ douze mètres au-dessus du sol de la scène, dans ce qu'on appelle le premier corridor du cintre. C'est une partie complétement suspendue à la charpente du comble dans les théâtres de moyenne grandeur, mais ici des colonnes de fonte soulagent cette charpente, maintiennent les corridors et servent sur la scène à limiter les cases des châssis emmagasinés.

C'est dans ce premier corridor que se fait en grande partie le service du cintre. Du côté du théâtre, servant de garde-fous, vous voyez cette traverse qui va de la face au lointain, portant une série de fiches ou chevilles posées obliquement avec la régularité d'une ligne d'infanterie. Ces fiches servent à retenir les poignées des rideaux, plafonds et commandes[1] qui mettent en mou-

[1] Une « commande » est un cordage assez fort qui met en mouvement un tambour, sur lequel est équipé soit un rideau, soit une ferme, soit une herse.

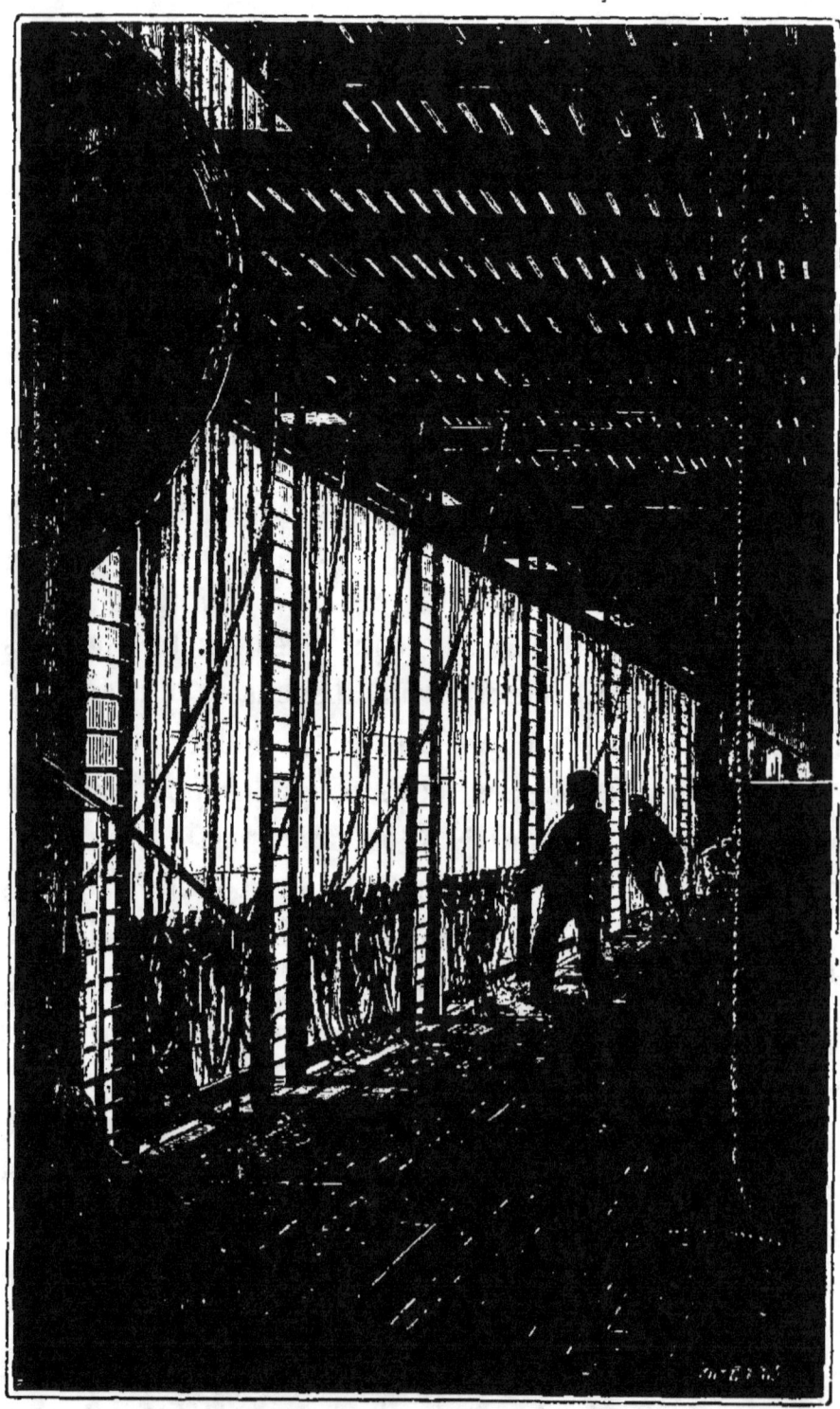

Fig. 14. — Premier corridor du cintre pendant la représentation.

vement les tambours placés au-dessus; au-dessous des fiches contre chaque montant, un rouleau en bois est disposé pour laisser glisser une commande afin de faciliter un mouvement qu'on veut maîtriser ou précipiter.

Ces rouleaux se trouvent du bas en haut du théâtre. A tous les plans, ils facilitent l'emploi des cordages, qui sont les principaux agents de la machine théâtrale.

Une « poignée » est la réunion des fils qui servent à enlever un rideau, un plafond ou tout autre objet. Après avoir passé sur sa poulie, chaque fil est renvoyé à la cour ou au jardin, après avoir passé sur un tambour, où il se réunit aux autres fils qui composent la manœuvre. Le faisceau ainsi formé vient se guinder sur une cheville, en attendant le moment du service ; il est « en retraite. »

Du côté du corridor bordant la cheminée de contre-poids, une autre rangée de fiches tient en retraite toute une série de ces masses de fonte, moteurs très-importants dans la machinerie théâtrale. Ils ont leur domicile ordinaire dans les deux espaces qui, de chaque côté de la scène, s'étendent en hauteur et en largeur, du sol au faîte et de la face au lointain.

Fig. 15.
Contre-poids sur leur tige centrale.

On fait les contre-poids en fonte et par fraction d'un poids déterminé, ce qui permet d'augmenter ou de diminuer le poids général à volonté. Chaque fraction ou « pain » est percée par le centre et fendue sur le côté de manière à s'emboîter sur une tige; à sa partie inférieure se trouve une saillie s'ajustant parfaitement dans une concavité que tous portent à la partie supérieure afin d'empêcher tout le système de quitter la tige centrale.

Pour relier les services des deux corridors « cour et jardin, » outre une communication suspendue qui se trouve dans le fond du théâtre, et qu'on nomme « pont du lointain » et les escaliers placés à chaque angle, qui montent du troisième dessous au gril, il y a une série de ponts volants à chaque plan, superposés précisément dans l'axe des grandes rues; ces ponts, au nombre de trois à chaque plan, vont d'un corridor à l'autre et sont suspendus de deux mètres en deux mètres, par un étrier en cordage qui part du gril. A ces cordages sont adaptés des garde-fous solidement bandés à chaque corridor ou point d'arrivée; ces garde-fous sont également en cordage, et c'est sur ces tremblants appuis que les machinistes du cintre s'aventurent pour roidir un fil ou lui donner du lâche ou débarrasser un cordage engagé dans une décoration. Les étriers des ponts volants se font à présent en fer, ainsi que les mains courantes, qui parfois même sont en bois.

Une dernière disposition vient compléter toutes celles qui sont ici décrites. Pour assurer des communications rapides entre tous les étages des corridors, des échelles verticales sont fixées de distance en distance. Dans bien des cas, les escaliers, trop éloignés des ma-

nœuvres, ne suffisaient pas au service. Ces échelles sont disposées pour desservir deux ponts volants.

Le second corridor ne diffère pas beaucoup du premier. Nous trouvons encore là des fils, des poignées, des commandes et une rangée de tambours.

Montons au troisième étage. Ici ce sont des treuils, et au quatrième corridor quatre rangées de tambours. S'il n'y en a pas plus, c'est que la place manque. La raison de cet encombrement d'engins volumineux est que chaque ferme, herse ou bâti quelconque, trop lourd pour être manœuvré à la main seulement, nécessite un tambour. Pour peu que le théâtre représente une pièce à grand spectacle et qu'il y ait un répertoire nombreux qu'on ne peut déplacer, ces tambours sont souvent insuffisants.

Montons encore plus haut dans la partie supérieure du bâtiment qu'on appelle le « gril » probablement à cause de sa forme.

Le gril est un plancher couvrant la surface de la scène en tous sens. Ce plancher, qui porte sur un simple solivage, est composé de frises ou planches transversales, allant de la « cour au jardin » dans toute la largeur du théâtre. Mais ces frises au lieu d'être rapprochées les unes des autres comme dans un parquet, sont éloignées de quelques centimètres. Dans le dessin que nous donnons comme exemple, les frises en bois sont remplacées par des fers posés à plat. On y voit une grande collection de tambours, de tous les diamètres et de différente longueur. Sur les côtés, près des cheminées de contre-poids, une série de moufles allant de la face au lointain et devant recevoir les fils des contre-

poids se trouvent suspendus par ces moufles juste au-dessus du vide existant dans toute la hauteur de l'édifice.

Partout sur le gril, nous voyons des chapes et leurs poulies vissées sur le plancher. Tous les jours on en ajoute d'autres suivant les besoins, et des centaines de fils partant des tambours et de leur diamètre, allant passer chacun sur sa poulie et plongeant dans les profondeurs du cintre qui sont sous nos pieds. Tous ces fils soutiennent des décors; nous allons voir de quelle manière on les fait manœuvrer.

Prenons un tambour sur lequel est équipé un rideau ou toile de fond.

Voyons d'abord ce qu'est un rideau et comment il est fait :

Un rideau est une surface de toile sur laquelle on a peint soit un paysage, soit un intérieur, soit une place de ville ou tout autre sujet. C'est ordinairement le point le plus éloigné du spectateur, celui qui clôt la décoration. Lorsqu'il y a des parties découpées dans sa surface, un rideau entier ou une fraction de rideau vient encore se juxtaposer en arrière-plan. Plusieurs lés de forte toile, solidement rapprochés ensemble par des coutures horizontales, constituent un rideau. On fait en bas un grand ourlet qu'on laisse ouvert de chaque côté : « c'est le fourreau ; » on y introduit une perche en frêne de même longueur ; on en fait autant à la partie supérieure.

Si le théâtre, comme cela se présente souvent, n'est pas assez haut pour qu'on puisse enlever le rideau dans toute la hauteur et le cacher complétement aux yeux

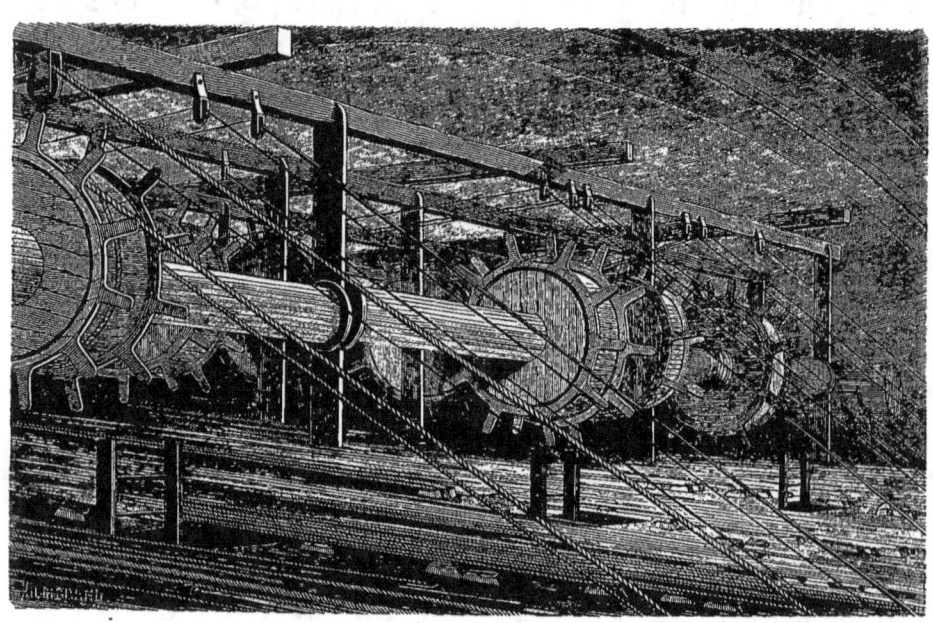

Fig. 16. — Le gril.

des spectateurs, on ajoute un troisième fourreau au milieu et une perche semblable aux deux autres. Dans ce cas, les fils d'appel l'enlèveront par la perche du milieu et le maintiendront plié en deux, au cintre.

Quand le rideau est apporté sur le théâtre roulé sur ses perches, sortant de l'atelier de peinture ou du magasin de décors, il est posé sur le plancher au plan qu'il doit occuper. Cinq fils ordinairement composent l'appareil qui doit le suspendre. Ces cinq fils fixés sur le tambour du gril vont passer chacun par une poulie dont la chape est fixée sur le gril, une au point-milieu, une à chaque extrémité, les deux autres entre le milieu et les extrémités. Ces cinq fils sont envoyés sur le théâtre, c'est-à-dire que leur longueur est réglée pour que, fixés ensemble sur le tambour, leurs extrémités viennent toucher le plancher de la scène ; c'est là qu'ils sont attachés à la perche supérieure du rideau, aux points correspondant avec ceux qu'ils occupent sur le gril. Cette opération se fait en pratiquant une saignée au fourreau au point d'attache et en faisant une ligature autour de la perche. Le machiniste qui est en haut près du tambour les rassemble, prend le lâche, et les roidit tous également et les fixe.

Il ne s'agit plus que d'enlever le rideau.

Voici comment on opère :

Sur le grand diamètre du tambour a été fixé un fort cordage, qu'on fait passer sur une des grosses poulies placées de chaque côté du gril, soit au côté « cour, » soit au côté « jardin. » A l'extrémité de ce cordage est un contre-poids calculé sur la pesanteur du rideau pour le contre-balancer. On comprend qu'une

impulsion même légère doit suffire pour précipiter la descente du contre-poids; pour en être maître et le guider à volonté et en même temps le manœuvrer du premier corridor, c'est-à-dire à portée de la scène, afin d'agir juste au moment opportun, on équipe deux autres fils ou « commande » sur le grand axe du tambour en sens inverse l'un de l'autre. Ces deux fils, envoyés sur deux poulies dans la même chape, viennent aboutir au plancher du premier corridor. Le machiniste n'a qu'à appuyer sur l'un ou l'autre des deux commandes, le contre-poids entraîne le rideau, ou le rideau entraîne le contre-poids à sa volonté, en faisant tourner le tambour dans un sens ou dans un autre.

Lorsque le rideau est enlevé par la perche du milieu, il faut ajouter cinq « faux fils » attachés à la perche supérieure et à des points fixes au-dessous du gril; ces fils, qui demeurent immobiles, servent aussi à maintenir le rideau que son poids entraîne toujours; il faut y ajouter les variations de l'atmosphère qui allongent ou raccourcissent les cordages; mais les faux fils neutralisent cet effet.

Lorsque le rideau est debout sur le théâtre, on ne laisse pas la perche inférieure s'appuyer sur le plancher, afin d'éviter que cette grande masse de toile fasse de plis disgracieux pour la peinture. Une bande de toile appelée « bavette » cache l'intervalle réservé entre la perche et le plancher.

Le même système est employé pour les fermes et les plafonds.

Les plafonds d'air ou bandes d'air et quelques aures plafonds qui n'ont pas une grande pesanteur, sont

équipés sans le secours des tambours; ils sont chargés ou appuyés isolément à la main.

Ordinairement un nœud sert de repère, le machiniste ne voyant pas toujours bien s'il envoie le plafond trop haut ou trop bas.

Les contre-poids varient suivant la pesanteur des objets à enlever; si on doit faire mouvoir des praticables portant plusieurs personnes, comme dans les gloires, on augmente les contre-poids et les deux commandes suffisent pour charger et appuyer. Le frottement étant plus fort, il faut faire un effort plus grand, mais si les deux poids sont bien contrebalancés, il est inutile de faire comme dans beaucoup de théâtres, c'est-à-dire de surcharger les contre-poids qu'on est obligé de remonter le lendemain, ce qui est un surcroît de travail inutile.

Au-dessous du gril se trouvent fixées solidement à

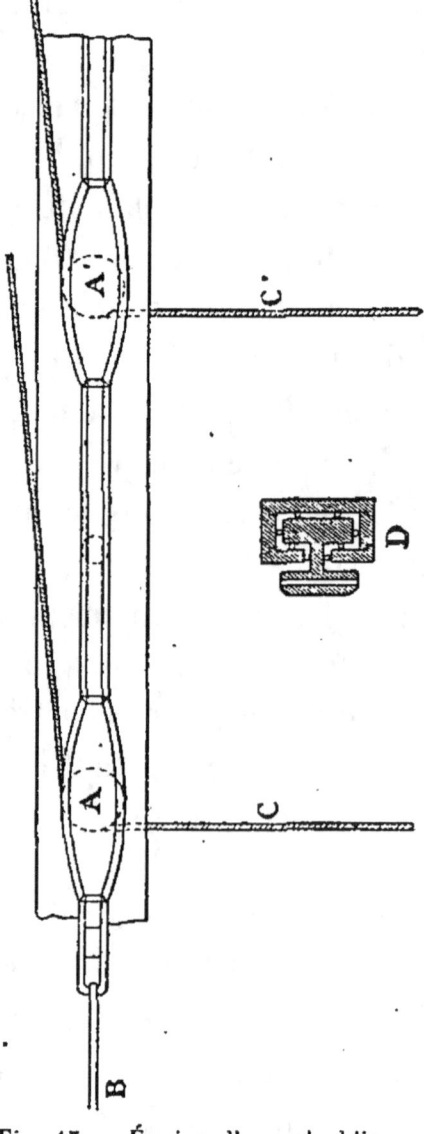

Fig. 17. — Équipe d'un vol-oblique.

la charpente qui le soutient, à quelques plans du lointain, des cassettes placées horizontalement; dans ces cassettes ou rainures on introduit des âmes A A' portant

une ou deux poulies suivant les besoins. Ces âmes jouent dans la rainure avec une grande facilité; elles sont garnies d'un crochet de chaque côté; un fil d'appel B suffira pour imprimer un mouvement horizontal à ces âmes qui parcourront ainsi la largeur du théâtre.

Supposez maintenant que cette machine soit placée au côté « jardin » et qu'on suspende par deux fils CC′ passés dans les poulies une personne sur un char, les deux fils de suspension étant de longueur déterminée et ne pouvant s'allonger, si au moyen d'un autre fil équipé sur un tambour on attire l'âme au côté « cour, » les fils de suspension se raccourciront, de là un mouvement vertical qui, combiné avec le mouvement horizontal déterminé par le chemin de l'âme dans la cassette, donnera une course oblique et ascendante qui sera celle du char. Tel est le principe des vols qui constituaient la plupart des machines du théâtre au siècle dernier. L'abandon des divinités du paganisme a relégué cette machine ingénieuse presque dans les curiosités. Cependant on en voit encore quelquefois et lorsque l'on a soin de ne pas mettre un ciel très-clair derrière les fils, l'effet est gracieux et saisissant.

Au-dessus du grand gril se trouve le petit gril, où vous voyez deux énormes tambours qui n'ont d'autre raison d'être là que le défaut d'espace disponible au-dessous.

Notons des « tambours à dégradation » dont nous avons déjà parlé; ils sont composés d'une certaine quantité de cylindres, dont les diamètres augmentent dans une proportion déterminée. Ils servent à mouvoir des fermes avec une vitesse inégale; dans ce cas, cell

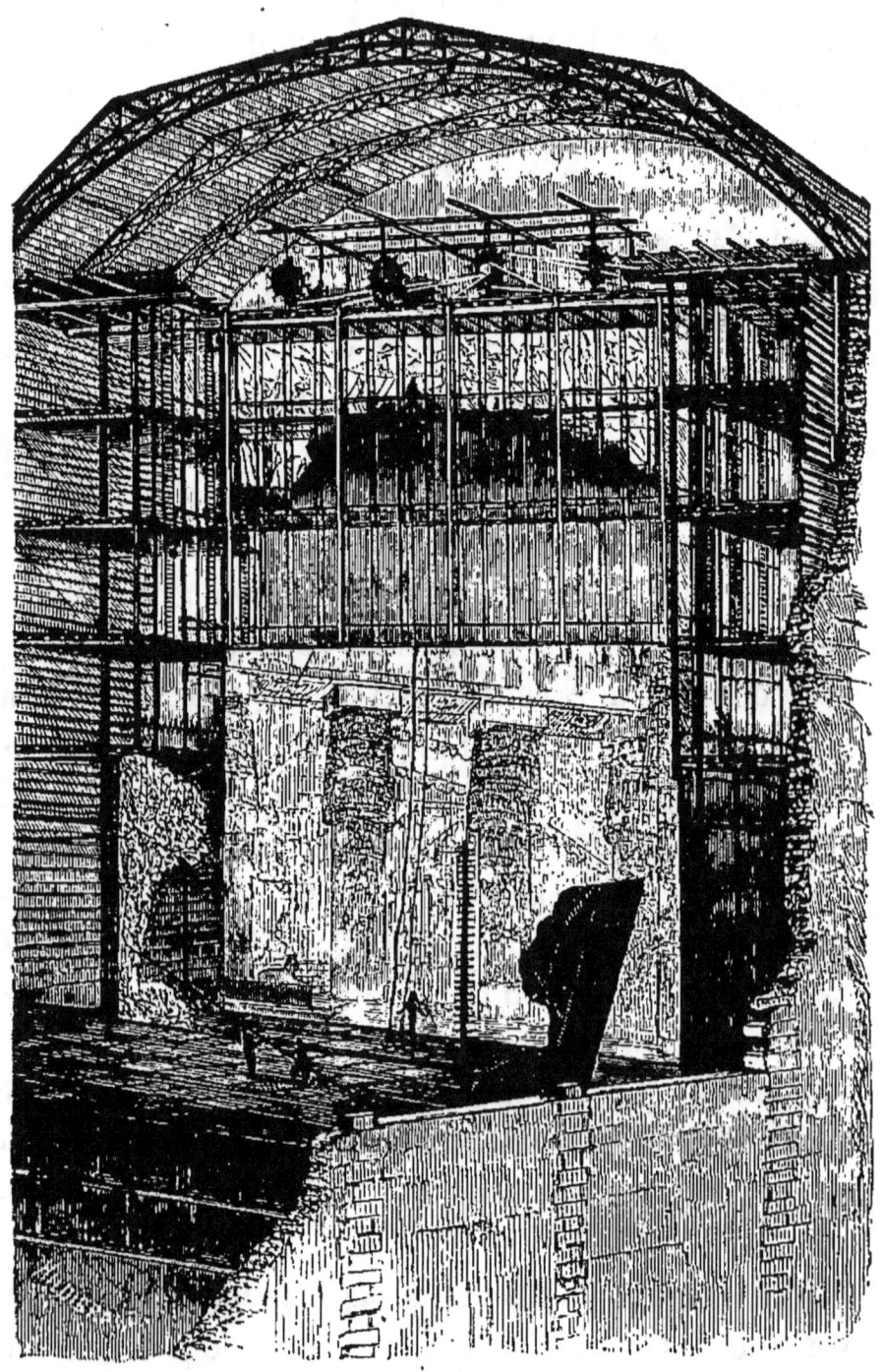

Fig. 18. — Équipe d'un rideau au cintre.

qui doit marcher le plus vite a sa poignée équipée sur le plus gros diamètre, et ainsi de suite ; c'est ce qui a lieu, par exemple « dans les gloires, » où les « gâteaux » de nuage qui les forment doivent se développer ou se cacher suivant qu'elles descendent ou remontent la divinité qui apparait ou disparaît dans l'espace.

Il est un autre appareil, qui se trouve juste au-dessus de la partie centrale de la salle ; c'est le lustre. Pour maintenir une aussi lourde machine, on se sert de cordages en très-gros fil de laiton. Ces cordages, ainsi que celui des contre-poids, se roulent sur un treuil en métal pourvu d'un engrenage et d'un arrêt, mais ici nous nous écartons de la machinerie théâtrale : il est inutile de nous y arrêter plus longtemps.

On se sert des plus forts tambours quand on doit faire monter des bâtis surchargés de monde, comme il arrive dans certaines apothéoses. Je prendrai pour exemple celle du *Juif errant*, dont le dernier décor était d'un grand effet. Le théâtre ouvert à chaque plan faisait sortir de terre un grand nombre de personnages. Une vaste gloire, de toute la largeur du théâtre, descendait du cintre, portant vingt personnes ; elle se composait de deux fermes américaines, suspendues à leurs extrémités par des fils en fer et, pour plus de sûreté, par quatre fortes allèges en cordages. Ces deux fermes, reliées par un plancher et des traverses, portaient en outre deux gradins pour la disposition des personnages. Il y avait quatre contre-poids, un à chaque angle, dont les fils, passés par un trou dans le plancher du théâtre, allaient rejoindre les fermes et empêcher toute oscillation. L'ensemble était revêtu de châssis représentant

des nuages, et au-dessous quatre anges aux ailes déployées semblaient porter le tout; ces quatre anges, en cartonnage et drapés de papier, étaient des merveilles d'adresse comme exécution; nous y reviendrons quand nous parlerons des cartonnages.

VI

CHANGEMENTS A VUE, PRATICABLES

Lorsque le rideau d'avant-scène vient de tomber sur la fin d'un acte, on entend un bruit de pas sur le théâtre et quelquefois des coups de marteau. Un grand mouvement se fait derrière la toile ; ce sont les machinistes chargés d'enlever la décoration qui vient de servir pour la remplacer par celle de l'acte suivant. Les acteurs ont quitté la scène pour aller changer de costume ou se reposer au foyer. Peu à peu le silence se fait, les musiciens reviennent à l'orchestre, le public rentre dans la salle, et un autre acte ou une autre pièce commence.

Quelle que soit la complication du décor que le rideau va découvrir, le temps et le personnel ont dû suffire au déplacement et au replacement de tout ce qui constitue ce changement. Mais, souvent, la marche de la pièce exige plusieurs décors, se succédant deux ou trois fois pendant un acte ; souvent il faut que les châs-

sis, les rideaux, les praticables même arrivent à vue ou soient remplacés par d'autres, sans que le personnel d'acteurs et de figurants quitte le théâtre.

Autrefois, ces changements étaient assez faciles. Les décors étaient tous plantés, sauf de rares exceptions, d'une façon identique et régulière; ils se composaient le plus souvent de châssis de chaque côté du plafond de fermes et d'un rideau. On équipait les châssis qui devaient disparaître et ceux qui devaient venir sur le même tambour en sens contraire les uns des autres. Un simple mouvement de rotation contre-balancé par des contre-poids faisait partir les uns et venir les autres; il en était de même pour les plafonds et les rideaux. La manœuvre s'exécutait bien et posément; mais le changement à vue était constamment le même.

Aujourd'hui les plantations de décors se font sur tous les points de la scène et souvent très-irrégulièrement. Les changements sont plus difficiles et plus mouvementés. Au lieu d'un seul moteur pour une série de châssis, on les fait souvent pivoter pour leur faire prendre des positions obliques; il faut alors un personnel plus nombreux. Les théâtres sont plus grands et autrement disposés. Les plans, au lieu de se rétrécir en allant vers le fond, tendraient plutôt, suivant le nouveau système de plantation, à s'élargir au lointain, pour découvrir des perspectives plus étendues.

Les châssis d'autrefois, qui avaient *quatre pieds de large* à l'Opéra, c'est-à-dire environ $1^m,35$, et 21 pieds de haut ou 7 mètres, développent à présent jusqu'à 8 et 9 mètres avec leurs brisures. Le temps n'est pas

bien éloigné où les décorations seront plus hautes et plus larges aux derniers plans qu'aux premiers.

Nous avons déjà, au fond du théâtre, des châssis de panorama qui atteignent 14 mètres de hauteur et 6 à 7 mètres de large. On est obligé de les briser, au moyen de charnières ou « couplets, » dans les deux sens, largeur et hauteur. Sans cette précaution on ne saurait où emmagasiner ces immenses feuilles de décoration.

Pour les remuer dans un espace relativement exigu, au milieu de personnes nombreuses qui vont et viennent pour remplir les fonctions diverses dont elles sont chargées, au milieu de ce tohu-bohu et d'un éclairage mobile qui menace d'incendie à chaque fausse manœuvre, on comprend la difficulté à vaincre pour retirer une décoration et en mettre à sa place une autre pendant l'espace si court d'un entr'acte, et toutefois ce désordre apparent, tout cet embarras, ces difficultés, sans cesser d'exister, échappent aux yeux du public lorsqu'il s'agit d'un changement à vue; et je ne parle pas des changements qui consistent à enlever un petit décor composé d'une « ferme, » de son plafond et de deux châssis, et qui laissent voir le théâtre entier avec un magnifique tableau préparé à l'avance, moyen fréquemment employé pour économiser le personnel; mais encore de ces grands changements où le décor qui survient est de la même importance que celui qu'il remplace. Voici un exemple. Il y a dans *le Prophète* une place publique à Munster, qui se transforme en intérieur de cathédrale. La grande place est entourée de monuments, de maisons et de praticables: au changement, une partie des châssis en

scène, au lieu de quitter leur place, se transforment et font partie de la cathédrale. Tout se fait avec calme, sans bruit, sans oscillations. On pourrait citer cent autres changements compliqués d'un très-bel effet, s'exécutant avec la même précision.

A l'Opéra, le personnel est nombreux. Chaque homme, à son poste, s'occupe de ce qui le concerne sans se laisser distraire par autre chose.

Des théâtres d'une très-grande importance où des raisons d'économie réduisent tous les frais au strict nécessaire, et où, quoiqu'on n'ait pas de subvention comme à l'Opéra, on monte des ouvrages qui, pour la richesse de la mise en scène, rivalisent avec notre première scène lyrique, on arrive avec un personnel moindre à faire un service beaucoup plus compliqué. Il y a bien quelquefois un châssis en retard ou un autre qui commence son mouvement un peu avant le signal, mais quand on a vingt ou vingt-cinq changements dans la soirée, sans compter les trucs, les ballets, les sept ou huit cents costumes et accessoires, il est juste que le spectateur se montre bienveillant.

Il nous reste à parler des décorations à volets. Dans une féerie, un décor doit se transformer subitement, par exemple, une chaumière en palais, par l'intervention d'un pouvoir magique. On a jugé que les moyens ordinaires ne suffisaient pas, et on a imaginé ceci : les châssis du décor de chaumière sont construits en multipliant les montants et les traverses, afin de fournir plus de points d'appuis pour une série de petits volets (plus ils sont petits, plus le changement se fait rapidement), espacés de manière à couvrir par leur sur-

face la moitié juste du décor ; ces volets sont fixés par des charnières sur les battants recouverts de toile, et, dans leur mouvement à droite ou à gauche, ils viennent battre sur le montant placé à leur droite ou à leur gauche.

On les construit ordinairement en bois de peu d'épaisseur, garnis de chaque côté d'une toile légère. Le battant, après celui fixé sur des charnières, porte un petit trou garni d'un œillet en os ou en métal dans lequel passe un fil arrêté par un nœud. Ce fil traverse le décor par un œillet semblable. Un machiniste placé derrière tire sur ce fil, le volet pivote et prend la place juxtaposée à celle qu'il occupait.

Supposons les volets rabattus tous dans le même sens. On y peint une chaumière comme nous l'avons dit. L'évolution achevée, il ne reste aucune trace de la chaumière ; si sur cette nouvelle surface on a représenté un palais, le contraste sera bien tranché. On aura la faculté de faire apparaître successivement l'une ou l'autre décoration : le changement sera pour ainsi dire instantané. Quand tous les fils sont soigneusement frottés de plombagine, le glissement est plus facile : un machiniste peut en réunir par derrière un certain nombre en une *poignée*, ce qui fait qu'un décor composé d'une centaine de volets ne demande pas plus de vingt ou trente hommes pour sa transformation.

On emploie fréquemment les volets dans les féeries pour les petites transformations telles qu'un rocher se métamorphosant en char ou une maison changeant de forme ; elles se font ainsi très-rapidement.

Un autre procédé, à l'aide de petites fractions, a été

employé; il est d'un mouvement instantané et d'un effet prodigieux. Il consiste en lames de zinc, posées sur deux tiges parallèles en fer : ces lames ont une certaine largeur et sont assez semblables aux lames de jalousie : elles ont, à chaque bout, un pivot engagé dans un trou percé dans les tringles de fer : elles sont reliées par un côté à une tige qui les tient réunies toutes. Je suppose qu'elles soient posées horizontalement : en faisant mouvoir la tige qui les tient de bas en haut ou de haut en bas, on aura exactement le mouvement de la jalousie, mais plus complet encore en ce que les lames viendront se placer dans le même plan et présenteront alternativement une face ou l'autre.

Cet appareil fonctionne très-bien et surtout instantanément dans toute l'acception du mot; on ne l'emploie que pour de petites surfaces, car il coûte fort cher, et se dérange au moindre choc; de plus, il exige en général trop de soin pour le travail rapide du théâtre.

Un troisième procédé consiste à se servir de lames de zinc glissant les unes sur les autres. Il coûte aussi fort cher, il est fort lourd et peu maniable.

On a vu, il y a quelques années, des transformations obtenues au moyen de rouleaux de toiles fixés au sommet des châssis et qu'on laissait dérouler jusqu'au sol. Le changement s'opérait rapidement. Cette importation anglaise, empruntée par nos voisins aux Italiens, était sujette à de nombreux inconvénients, dont le moindre était de faire, en peu de temps, des loques de ces toiles qui, n'étant pas fixées sur des châssis, se détérioraient rapidement.

VII

LES TRUCS

On appelle truc, au théâtre, toute modification d'un objet, s'opérant devant le spectateur; il va sans dire que cette modification s'opère de telle sorte, que le public ne puisse s'expliquer les moyens employés. C'est une chose assez rare qu'un truc qui réussit parfaitement; aussi les décorateurs et les machinistes passent-ils une bonne partie de leur temps à en combiner de nouveaux et ils y parviennent quelquefois. Les féeries représentées dans ces dernières années en ont montré quelques-uns fort remarquables, mais le type de la féerie à surprise est encore la fameuse pièce des *Pilules du diable*, où les trucs, sans être tous d'une grande nouveauté, étaient si parfaitement exécutés que les plus clairvoyants ne pouvaient s'empêcher de les admirer. Les Anglais dans leurs pantomimes en ont trouvé de merveilleux, qui, en grande partie, ont émigré sur nos théâtres, à la grande admiration des enfants et de leurs parents.

Aussitôt qu'il est question de monter une féerie nouvelle, entreprise dans laquelle un directeur ne se précipite pas à la légère, il se produit une grande agitation au théâtre. Le machiniste, les décorateurs, le fabricant d'accessoires et de cartonnages, se creusent la cervelle pour trouver des trucs à sensation. Un truc sauve souvent une pièce de ce genre, quand les beautés du style n'y suffisent pas. L'auteur demande-t-il les choses les plus impossibles, on cherche à les réaliser; aussi les manuscrits de ces pièces fourmillent-ils d'idées plus extravagantes les unes que les autres; il faut accorder l'extravagance de l'idée avec l'exécution simple et parfaitement raisonnée pour que le truc lorsqu'il doit fonctionner ne reste pas en chemin.

Voici la description de quelques trucs qui ont obtenu un légitime succès.

Dans un opéra, *les Amours du diable*, l'héroïne de la pièce paraissait dans un palanquin d'un aspect très-léger, construit de façon à ôter toute idée de double fond, et porté sur les épaules de quatre esclaves; tout à coup l'actrice fermait deux rideaux de soie, les rideaux se rouvraient presque aussitôt; l'actrice avait disparu : où avait-elle passé? Or ceci se faisait en pleine lumière, sur l'avant-scène parfaitement éclairée. Cette disparition fut longtemps inexpliquée et excita pendant un grand nombre de représentations une légitime curiosité. L'explication en était cependant fort simple; les supports du palanquin étaient d'apparence fort grêle, le couronnement ne présentait lui-même aucune épaisseur pouvant renfermer une personne, les quatre colonnettes, tubes de métal, renfermaient des contre-poids, dont les

fils passaient par de petites poulies placées au sommet, et venaient prendre un cadre formant le dessus du coussin de soie sur lequel était couchée l'actrice. Au moment où les rideaux se fermaient, un des porteurs, machiniste costumé, lâchait le fil de retraite; le cadre entraîné par les contre-poids montait dans la partie supérieure dont le dôme très-aplati et fait de cartonnage très-léger, épousait la forme de la personne qui venait s'y loger. Le milieu de ce dôme, en toile métallique, laissait passer l'air pour que l'actrice pût respirer. Le mouvement s'opérait très-rapidement, et, au moment où il était accompli, un fil tiré par un des porteurs ouvrait les rideaux. Tous les moyens que fournit la peinture avaient été employés pour que les colonnettes et le dôme présentassent à la vue moins d'épaisseur qu'ils n'en avaient réellement. Les porteurs choisis parmi des hommes robustes s'en allaient allégrement, aussitôt la disparition. L'illusion était complète. Ce truc avait été trouvé et construit par A. Pierrard, machiniste du Théâtre-Lyrique.

Un autre truc qui fit courir tout Paris fut celui des spectres, qu'on introduisit dans une pièce du théâtre du Châtelet, après l'avoir employé sur un théâtre de physique célèbre. Il était basé sur la réfraction qui se produit sur des glaces non étamées, quand les objets qui s'y reflètent sont placés dans certaines conditions de lumière; ce qui ajoutait au fantastique de ces apparitions, c'était que des personnages réels mêlés aux spectres passaient au travers ou derrière ces derniers, sans cesser d'être visibles. Le plancher du théâtre était élevé de manière à ménager un aspect suffisant pour y mettre des personnages fortement éclairés, couverts de costu-

mes dont on voulait revêtir les apparitions; ces personnages se réfléchissaient dans une glace sans tain, légèrement inclinée pour ne rien refléter de ce qui est au-dessus sur le théâtre. Le fond sur lequel se détachaient les personnages réels, était identiquement le même que celui du théâtre; la réfraction ne laissait donc voir, à ce moment précis, que les personnages[1].

Dans une féerie dont le nom m'échappe, on voyait une tour au milieu des eaux. L'héroïne y était enfermée pour une cause quelconque. Une fenêtre pratiquée au sommet était l'unique entrée de cette prison fantaisiste. L'amoureux de la princesse arrivait en bateau, au pied de la tour, et manifestait son désespoir de ne pas trouver une entrée plus commode pour délivrer sa dame. Sur un geste du bon génie protecteur, le mât de la barque se développait par un mouvement giratoire et un superbe escalier tournant, partant du bateau et aboutissant au balcon, permettait à la prisonnière de descendre commodément dans la nacelle et de voguer vers des destinées meilleures.

Ce truc-là était encore d'une simplicité remarquable; le mât du bateau avec ses fils, la voile carguée et posée presque perpendiculairement, cachaient le noyau de l'escalier qui masquait toutes les marches placées les unes sur les autres. A un moment donné, le mât disparaissait dans le dessous, la première marche sollicitée par un fil commençait un mouvement circulaire autour de l'axe, elle entraînait la seconde au moyen de fiches en fer, la seconde entraînait la troisième, ainsi de suite

[1] Voyez le volume de la Bibliothèque des Merveilles intitulé, *l'Optique*, par Marion, p. 312.

jusqu'à ce que la révolution fût accomplie; chaque extrémité de marche portant un fragment de balustrade, l'escalier développé se trouvait orné d'une superbe rampe dorée qui complétait l'effet.

Je citerai encore un truc qui fonctionna dans *le Roi Carotte*, au théâtre de la Gaîté. Un magicien très-vieux, très-cassé, après avoir rendu des services importants à

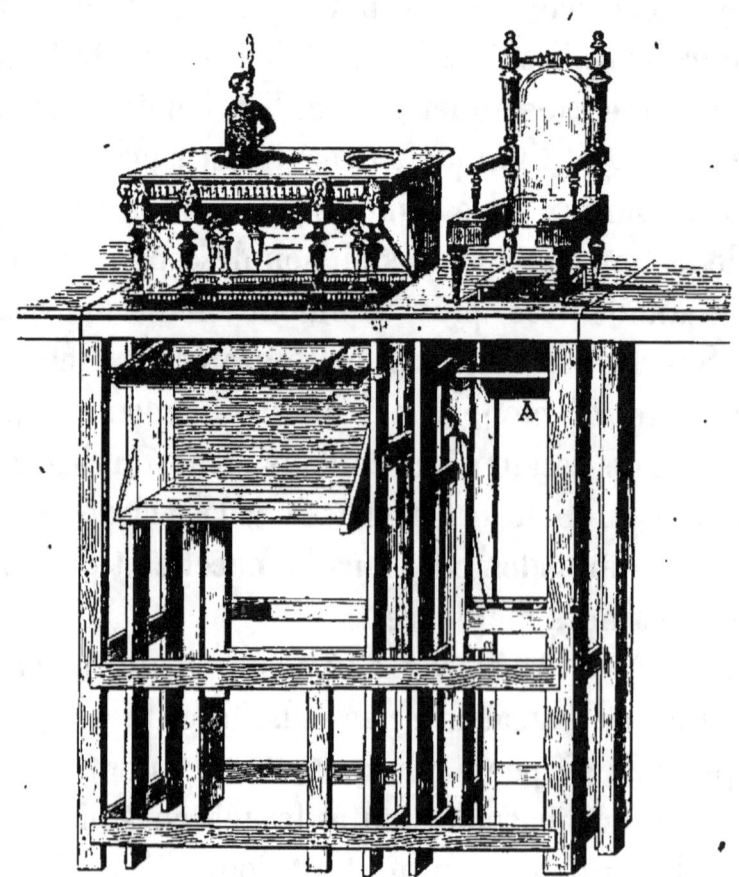

Fig. 19. — Truc, dans la pièce du *Roi Carotte*.

ses protégés, leur demande pour unique récompense, qu'ils veuillent bien couper son propre corps en morceaux et jeter les fragments de sa personne dans un four chauffé à blanc afin qu'il eût l'avantage d'y renaître

jeune et bien portant; sa volonté s'exécutait en scène sans que le personnage cessât de parler.

Ce truc se compliquait d'un énorme volume posé sur une table. Des figures peintes sur les feuillets de ce livre s'animaient et s'échappaient du volume à mesure qu'on en tournait les pages; après deux ou trois culbutes sur la scène, elles étaient réintégrés par un acteur dans les feuillets d'où elles étaient sorties.

Près de cette table était un fauteuil. La table, posée sur des pieds assez frêles, n'était couverte d'aucun tapis et on ne pouvait supposer aucune communication avec le dessous du théâtre.

Le magicien, vêtu d'une grande robe en velours noir, se fait apporter l'énorme volume. Les assistants le posent sur la table, l'ouvrent et ils en tournent les feuillets illustrés. Les gnomes s'échappent et cabriolent sur le théâtre. Pendant que l'attention du spectateur est attirée sur cette action, l'acteur assis dans le fauteuil, sans mouvement apparent, quitte sa position pour se placer debout sur une trappe. Du dessous on substitue de fausses jambes à la place des siennes. Le devant du fauteuil fait un mouvement en arrière complétement inaperçu du spectateur, lorsque l'acteur s'est placé sur la trappe; c'est alors que sur sa demande on lui enlève une jambe, puis l'autre, pour les jeter dans un four; les bras de l'acteur sont encore mobiles jusqu'au moment où l'on enlève de faux bras en cartonnage recouvrant les véritables; il ne reste plus dans le fauteuil que le corps de l'acteur et la tête qui parle toujours, et tourne à droite et à gauche en donnant ses ordres.

Cette tête est un masque avec longue barbe blanche, lunettes, calotte de velours, fraise de dentelle, qui s'adapte parfaitement sur celle de l'acteur, et ne laisse voir que les lèvres et les yeux.

Un des personnages en scène prend la tête du magicien et la pose sur la table, où elle se remet immédiatement à parler, à prescrire ce qu'il faut faire du reste de son individu.

Voici ce qui s'est passé pendant que le personnage

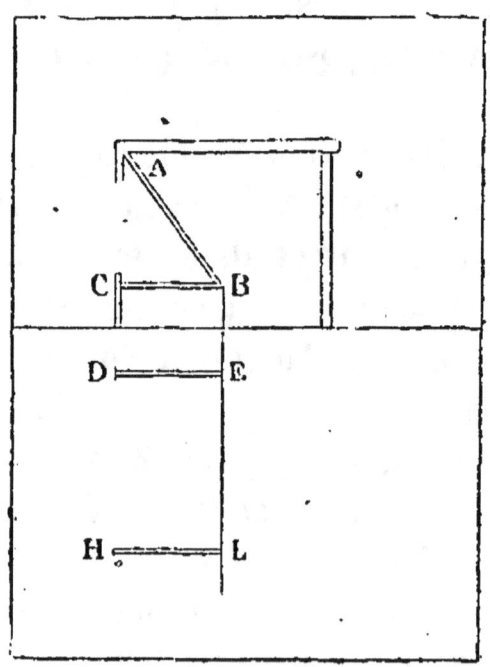

Fig. 20. — Truc du *Roi Carotte*, coupe.

s'est emparé de la tête factice en ayant l'air de faire un effort pour l'arracher de dessus les épaules : on a chargé immédiatement la trappe A sur laquelle était l'acteur, qui a remonté rapidement sur une autre, s'est glissé sous la table, et a replacé sa tête dans le masque de magicien, puis s'est remis à parler et à tourner de droite et de gauche.

Mais on peut faire cette objection. Comment se fait-il que l'acteur puisse, placé sur une trappe, introduire sa tête dans le masque sans être vu dessous la table! — Voici l'explication : la table qui, pour tous les spectateurs, présente un dessus en bois posé sur des pieds, est d'une construction tout autre que celle qu'elle paraît avoir.

Nous en montrons le profil (p. 97); la ligne AB indique une glace inclinée à 45° qui réfléchit les pieds de table CB, DE, couchés horizontalement, et la ligne HL reproduisant le fond du décor. On a soin dans la mise en scène de ne pas faire passer d'acteurs derrière la table, par la raison bien simple que le spectateur, n'en voyant pas les pieds, devinerait la présence de la glace. Il est ainsi facile de comprendre que le vide du dessous de la table paraît naturel et que la présence de l'acteur demeure inexplicable.

A la fin de la scène, on use encore d'un truc plus extraordinaire. Après avoir enveloppé le tronc dans la robe de velours et l'avoir mis dans le four, un des personnages en scène prend la tête et, traversant la scène, va la précipiter dans le brasier qui a déjà reçu toutes les autres parties de l'individu. Le sorcier, qui est redescendu dans le dessous, fait le même chemin, pour ainsi dire, sous les pieds de l'acteur en scène ; il remonte sur une autre trappe qui l'amène vivement au niveau du plancher, derrière le décor. Il revêt immédiatement un habit pour compléter le costume qu'il avait sous sa robe de magicien ; le four éclate, et le vieux magicien rentre en scène jeune et brillant.

Il y a bien des petits détails qui compléteraient cette

description un peu sommaire. La rapidité que l'acteur met à passer d'une trappe à l'autre, à revêtir ensuite son costume et sa perruque, l'adresse des ouvriers du dessous qui concourent à ce que rien ne s'oublie et que tout marche rapidement, font de ce *truc* une chose

Fig. 21. — Complément du truc du *Roi Carotte*.

très-amusante pour le spectateur ordinaire et très-intéressante pour celui qui cherche à se rendre compte de ce qu'il voit.

Je dois donner encore l'explication du livre dans lequel sont apparus les gnomes. Sur le dessus de la table sont équipées deux trappes de la façon déjà décrite, le livre est posé ouvert sur la table à des points

de repère. Les feuillets et la couverture sont en bois avec une ouverture circulaire au milieu ; sur cette partie centrale est adaptée une feuille de caoutchouc, fendue au milieu (fig. 21, A, B). Ces parties centrales sont exactement au-dessus de l'ouverture des trappes.

Un jeune clown de dix à douze ans monte du dessous, passe au travers de la couverture et des feuillets, quel qu'en soit le nombre, aussitôt passé ceux-ci reprennent leur aspect primitif ; il peut en venir autant qu'on veut, les feuillets, à mesure qu'on les tourne, de même que la couverture, ne présentent aucune solution de continuité. Le clown peut traverser le livre entier sans en laisser voir davantage.

Sous le nom de truc, on peut comprendre aussi tous ces grands effets de décors, où toutes les ressources du théâtre sont mises en mouvement, tels que les apothéoses, les effets de mer, de naufrage, d'engloutissement, d'incendies, d'inondations, etc, etc.

M. Chéret, qui est à la fois un peintre décorateur hors ligne et un machiniste distingué, m'a communiqué les maquettes de deux de ces décorations, ainsi que ses modèles de machines.

La première, faisant partie de l'apothéose finale d'une féerie, consiste en un plateau monté sur un grand bâti, équipé comme une trappe ordinaire, avec cette différence qu'il occupe trois plans, et qu'on fait sauter sablières, trappes et trappillons pour lui donner une place dans le dessous, où il pénètre jusqu'au sol. Il faut une quantité assez considérable de contre-poids pour enlever la machine, au poids de laquelle s'ajoute celui d'une vingtaine de personnes.

Sur le plateau principal, formant demi-cercle, sont disposés circulairement neuf appareils, appelés parallèles, dont la figure ci-contre fait comprendre le mouvement; les fils, qui se rattachent aux parallèles, sont fixés à un bâti demi-circulaire, placé à la partie centrale, pouvant porter sur le bord de son plateau cinq

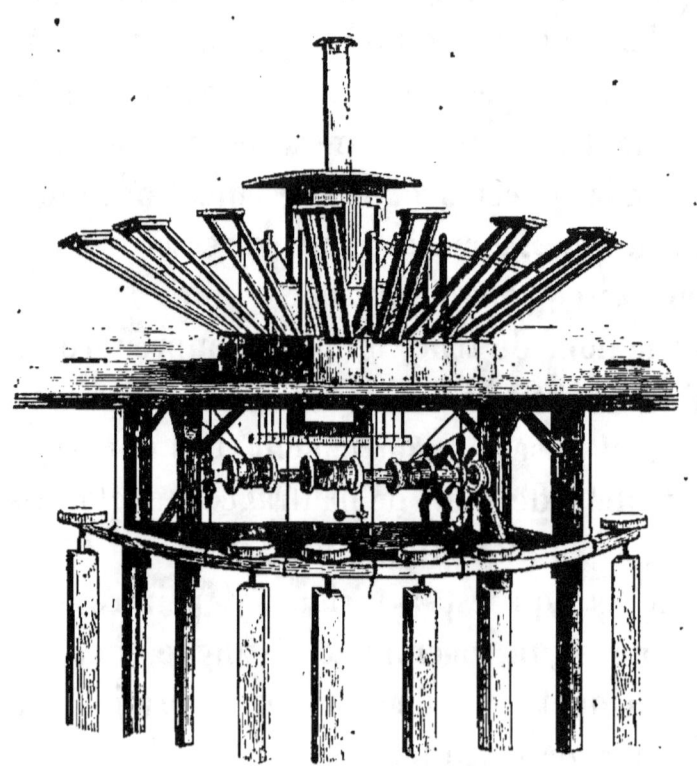

Fig. 22. — Grand bâti pour une apothéose avec parallèle.

figurantes, ce qui, avec les neuf placées sur les parallèles, avec un tampon qui ne supporte qu'une personne couronnant l'édifice quand le développement est complet, donne un total de quinze figurantes.

Lorsque le premier plateau monte, le spectateur ne voit d'abord qu'un groupe de femmes, rangées en demi-cercle, l'une contre l'autre; mais, lorsqu'il est arrivé à

son point, les machinistes qui sont dans l'intérieur de la machine et qui ont monté avec elle, appuient, au moyen d'un tambour établi au centre, le plateau des cinq figures au bâti duquel sont fixés les neuf fils des neuf parallèles. Par le seul fait de cette ascension, les fils se détendent et laissent descendre les parallèles avec la figure que porte chacun de leurs plateaux dans le plan de la courbe qu'il décrit; pendant que ce mouvement s'accomplit, le petit tampon, placé au centre, s'élève et domine le tout avec la figure qu'il porte.

Six trappes, équipées autour, sur le plancher de la scène, font sortir du sol six autres figures, qui prennent leurs places, entre les supports des parallèles. Ajoutez à cet effet central les masses de figurants qui sont sur les côtés et par devant, une décoration brillante, et la lumière électrique. Je ne parle pas des flammes de Bengale, de tous temps complément obligé d'une apothéose.

VIII

ÉCLAIRAGE AU SUIF, A LA BOUGIE, A L'HUILE ET AU GAZ

Jusqu'en 1720, le théâtre fut éclairé par des chandelles de suif. L'Opéra en employait une grande quantité : il avait pour les moucher des employés dont la dextérité a laissé des souvenirs. C'était une distraction, pour le public, de les voir s'acquitter de ce soin, et, souvent, ils recevaient des applaudissements. La rampe était composée d'une série de lampions posés dans une boîte en fer blanc. Un soir, la chaleur de tous ces lampions enflamma le suif changé en huile bouillante; il y eut une panique. Ce fut alors que l'on songea à chercher un autre système. Déjà Louis XIV avait fait substituer pour son éclairage particulier la bougie aux chandelles. Le fameux banquier Law opéra le même changement à l'Opéra; puis on en arriva définitivement à la lampe d'Argant, appelée depuis quinquet du nom du fabricant. Il paraît que cette substitution fit grand bruit, car les journaux du temps louent sans réserve ce nou-

veau mode d'éclairage, et déclarent à l'envi qu'on a atteint la perfection.

En 1822, révolution complète : le gaz fait son apparition sur le théâtre. La lampe d'Argant n'est plus employée que pour quelques services, et surtout dans le jour, pour les répétitions et les travaux intérieurs.

Le gaz a lui-même cédé, dans de certains théâtres, une large place au gaz oxhydrique. Qui pourrait affirmer que, dans un temps plus ou moins éloigné, de nouveaux appareils ne viendront pas encore transformer l'éclairage théâtral?

L'éclairage de la scène se fait par la rampe, les herses, les portants et les traînées. La rampe, que tout le monde connaît, est cette ligne de lumière qui sépare l'orchestre de la scène, disparaît ou remonte suivant les besoins, et enfin éclaire les acteurs en face et si bien qu'aucun jeu de leur physionomie n'est inaperçu. Les moindres détails de leur figure et de leur costume ne peuvent échapper au spectateur. La ligne de feu s'étendant d'un côté de la scène à l'autre, tous les personnages sont éclairés de la même façon, quelle que soit la place qu'ils occupent.

Que de critiques n'a-t-on point faites sur la rampe! On plaint le spectateur dont les yeux se fatiguent à contempler cette lueur éblouissante, et l'acteur qui, à l'encontre de ce que l'on voit dans la nature, est éclairé en-dessous : on objecte bien autres choses encore. On croit que lorsqu'on remplacera la rampe par un foyer placé dans la partie supérieure du théâtre ou sur les côtés, on rendra un grand service à l'art dramatique.

La rampe éclaire donc l'avant-scène d'une façon

égale, et ses feux vont en s'adoucissant vers le fond du théâtre, ce qui permet, dans les scènes de nuit, de distinguer encore le jeu des acteurs, alors que tout le théâtre est dans l'obscurité.

Le grand inconvénient de la rampe, c'est le danger d'incendie, surtout pour les costumes légers qui viennent flotter au-dessus d'elle. Dans les ballets combien n'a-t-on pas eu à déplorer d'accidents de ce genre! On

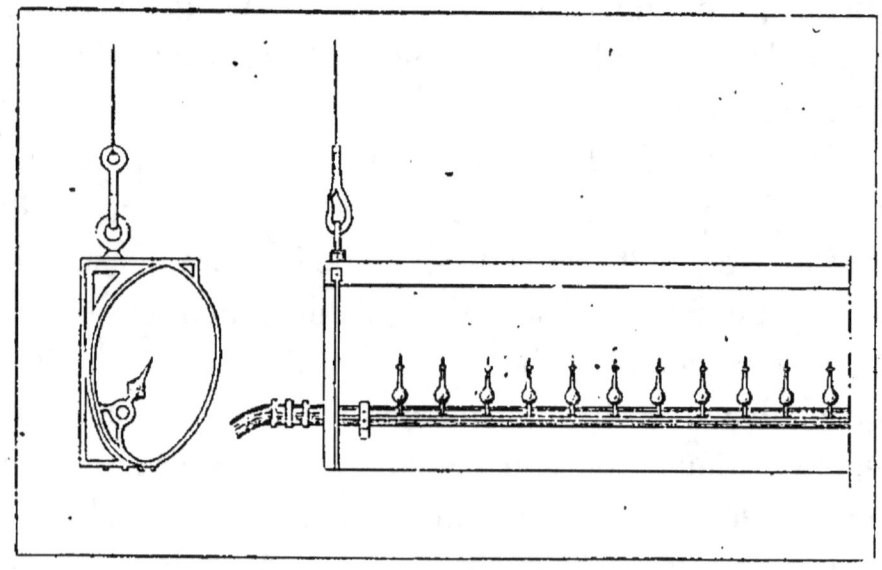

Fig. 23. — Détail d'une herse.

s'en préserve à l'Opéra à l'aide d'un système nouveau qui consiste en un renversement des feux et dans la modification des réflecteurs qui renvoient la lumière en grande quantité tout en absorbant une partie de la chaleur.

Un industriel, M. Carteron, avait trouvé une substance qui rendait les étoffes et les gazes incombustibles. Nous avons assisté à plusieurs expériences dont le succès a été complet. Cet industriel rendait de même incombustibles les décors.

Après la rampe viennent les herses, cylindres elliptiques en tôle traversant le théâtre, et dont une partie ouverte et munie d'un grillage métallique laisse échapper les feux d'une traînée de becs de gaz, situés à l'intérieur. Cet appareil est suspendu par des chaînes, qui sont elles-mêmes rattachées à des cordages, à la distance où la chaleur de la herse ne peut plus les mettre en danger. Le tout est monté sur tambour et contrepoids, pour qu'on puisse charger ou appuyer la herse.

Il y a une herse par plan : un conduit monté sur un pas de vis va rejoindre une petite logette située à l'avant-scène, où se tient le lampiste ; de cette logette il peut donner ou retirer du feu en tournant un robinet, ce qui lui permet d'obscurcir graduellement le théâtre, en commençant par la rampe, la herse du premier plan, etc. ; il tient aussi les robinets des portants, dont nous allons parler, ce qui met tout le système lumineux dans sa main.

Les portants sont de longs montants de bois, sur lesquels sont fixés des tuyaux de cuivre. Sur ces tuyaux sont branchés trois, quatre ou cinq et même dix becs de gaz avec leurs verres. Les montants sont pourvus, à leur partie supérieure, d'un large crochet qui sert à les suspendre, soit à une traverse de châssis, soit à un mât. Une fois le portant suspendu, un lampiste vient boulonner un tuyau de cuir ou de caoutchouc à la partie inférieure du tuyau de cuivre où se trouve situé un robinet. Ce tuyau de cuir ou de caoutchouc passe à travers le plancher et va rejoindre un système de tuyaux qui se branchent sur le conduit central où est le robinet du gazier. Ces portants s'adaptent à tous les plans et les tuyaux sont

assez nombreux pour apporter un foyer central de lumière à un point déterminé, si les besoins de la scène le commandent.

A ces trois appareils, il faut en ajouter un quatrième, qu'on appelle « les traînées, » et qui n'a pas de poste

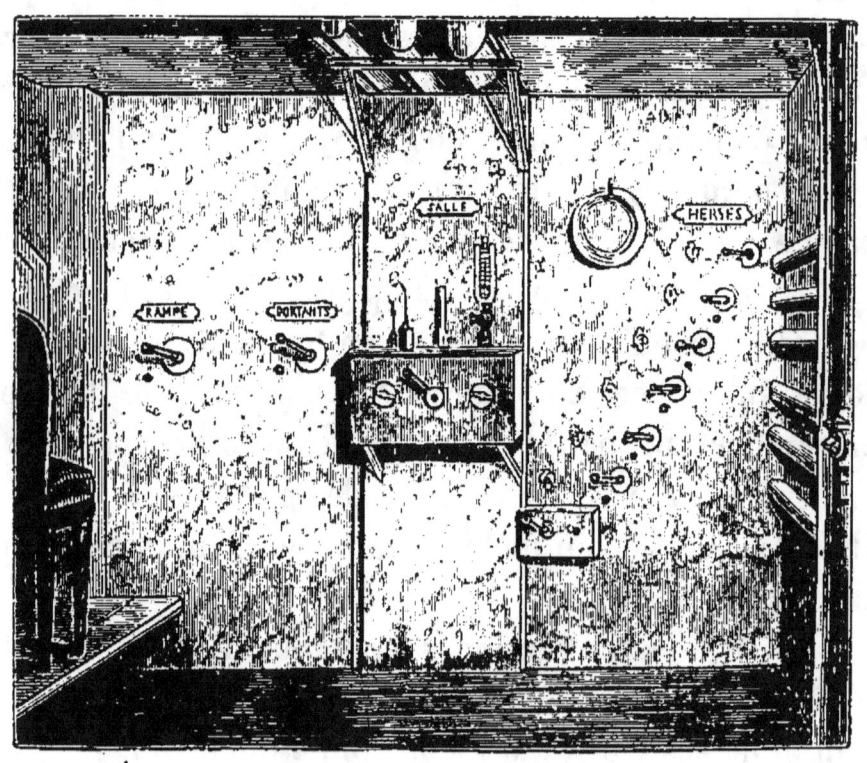

Fig. 24. — Poste du gazier.

fixe : on le dispose selon les besoins. Lorsque la décoration est accidentée, et lorsque des châssis peu élevés occupent plusieurs plans du théâtre, le traversant quelquefois dans sa largeur, comme des terrains, des bandes d'eau, de petites fermes de paysage, ces décorations porteraient ombre les unes sur les autres, et seraient imparfaitement éclairées, si on ne mettait entre elles des appareils d'éclairage. Ces appareils sont des traverses

plus ou moins longues, sur lesquelles on adapte un cylindre creux, duquel jaillissent par des minuscules ouvertures une série de flammes minces et longues, assez semblables aux illuminations des monuments les jours de fête ; ces traînées sont d'un grand effet dans de certaines décorations.

Ajoutons que les décors mobiles comme les nuages, les plateaux sur lesquels on monte ou l'on descend des personnages dans les féeries, sont aussi éclairés par le gaz, la facilité de raccourcir ou d'allonger le tuyau conducteur permettant partout l'emploi du gaz.

L'éclairage à l'huile n'est pas tout à fait abandonné. Pour le service des dessous, du cintre, et même sur la scène, la lumière doit souvent accompagner l'ouvrier qui a une réparation à faire ou un objet à agencer dans un des mille endroits obscurs où la lumière du gaz ne peut pénétrer. Mais la vieille lampe à l'huile du théâtre ancien, si ingénieusement construite qu'on pouvait la promener partout sans aucune précaution, celle qui a jadis éclairé l'Olympe dans les fameuses gloires de l'Opéra, ne sert plus aujourd'hui qu'aux services secondaires du théâtre. On commande « un petit service à l'huile » pour les travaux et pour les répétitions, l'emploi du gaz nécessitant la présence d'un grand nombre de sapeurs. L'administration, pour éviter des frais, éclaire aussi la salle à l'huile pendant le jour pour le service des répétitions.

Il faut dire, cependant, que certains théâtres n'emploient même plus l'huile que très exceptionnellement ; les quinquets n'y servent guère que pour l'éclairage ambulant.

Les premiers essais de lumière électrique furent faits à Paris en 1846, pour les représentations du *Prophète* à l'Opéra. Depuis lors, ce genre d'éclairage s'est généralisé. Il n'est guère de théâtre un peu important qui ne s'en serve lorsque la pièce représentée comporte certains détails de mise en scène. On a depuis remplacé la lumière électrique par une autre lumière analogue quant à l'effet, et dont nous parlerons plus loin.

A l'Opéra de Paris, où la lumière électrique est, pour ainsi dire, à demeure, on lui a donné une installation particulière en rapport avec les nécessités de son emploi. Une pièce, sous les combles, contient les piles composées de quarante à cinquante éléments ; les fils de communication débouchent à chaque plan et à chaque étage dans une armoire. Il ne reste plus qu'à adapter aux appareils des fils se rattachant aux boutons de ces armoires pour faire jaillir l'arc voltaïque. Des employés spéciaux sont commis à ce service. Quand le besoin l'exige, des verres de couleurs colorent la lumière ; on la fait passer aussi au travers d'un store transparent, comme dans le décor de l'église de *Faust*. On est même parvenu à décomposer un rayon de lumière, et, au moyen d'un appareil particulier, à projeter le spectre ainsi obtenu sur le rideau, pour rendre l'effet de l'arc-en-ciel. Il faudrait citer toutes les pièces à spectacle représentées depuis une assez longue période d'années, si l'on voulait fournir la nomenclature des effets divers que peut donner la lumière électrique.

Depuis quelque temps, hormis à l'Opéra et dans quelques scènes de province, on a cherché ailleurs une source éclairante pouvant remplacer l'électricité. La

cherté des appareils, le prix d'entretien des piles, la nécessité d'hommes spéciaux, le défaut de place pour l'installation de tout ce matériel et d'autres raisons encore ont fait le succès des appareils Drummond.

Ici, nous sommes en présence d'une lampe affectant une forme particulière : c'est une planchette sur laquelle sont fixés deux tubes en caoutchouc d'égale dimension. Ils aboutissent à un petit tuyau recourbé ou « chalumeau » percé d'un trou. Les tubes contiennent, l'un de l'oxygène, l'autre du gaz ordinaire (hydrogène carburé), les deux gaz se réunissant dans un petit réservoir appelé « barillet ». Le tuyau recourbé lance un jet de flamme qui porte au blanc un crayon de chaux placé devant, sur une petite tige que l'on avance ou que l'on recule à volonté ; un petit écran est placé derrière le crayon incandescent ; l'appareil très-maniable est contenu dans une espèce de réflecteur ; une lentille rassemble les rayons et permet de les lancer sur un point. La lumière ainsi obtenue est plus douce et surtout plus chaude de ton que la lumière électrique. L'oxygène nécessaire est apporté chaque soir au théâtre et renfermé dans des réservoirs spéciaux.

De nouveaux appareils d'une puissance considérable ont été employés depuis. Le crayon de chaux y est supprimé ; la source éclairante y est produite par la combustion de l'hydrogène carburé, activé par un jet d'oxygène qui porte la flamme produite au blanc intense.

Chaque lampe se compose de cinq tubes. Ces tubes sont terminés par une partie concave, percée de plusieurs petits trous, lançant les uns du gaz à toute pression, les autres de l'oxygène dirigé de façon à ren-

contrer la flamme du gaz qui, de même qu'une lumière placée dans un violent courant d'air, perd de son étendue, mais, en revanche, acquiert une puissance lumineuse considérable ; ces lampes reposent sur un pied et sont complétées par un réflecteur circulaire.

Il est arrivé quelquefois, même dans de très-grands théâtres, que la salle et la scène se sont trouvées, au milieu d'une représentation, dans une obscurité complète. Le gaz, faisant défaut tout à coup, le spectacle était interrompu et une certaine inquiétude se répandait parmi les spectateurs, inconvénient inconnu du temps de l'éclairage à l'huile et à la bougie. Ces jours-là, on était fort heureux de retrouver quelques vieilles lampes de théâtre qui, avec deux ou trois chandelles éclairaient la salle et la scène pendant qu'on réparait l'accident, ou qu'on faisait évacuer le théâtre.

IX

MAGASINS DE DÉCORS ET PEINTURE THÉATRALE

Les magasins de décors font rarement partie du théâtre même. Le prix élevé du terrain à Paris oblige à les reléguer dans des quartiers excentriques. L'Opéra, l'Opéra-Comique, et le Théâtre-Italien exceptés, il faut faire de véritables voyages pour visiter ces dépôts.

Les magasins de l'Opéra peuvent servir de type pour tous les autres. Bien construits et organisés pour ce service, bien placés pour la rapidité des transports, ce sont les plus spacieux et les mieux aménagés.

Au théâtre de l'Opéra, dans les magasins de la rue Richer, de grandes cases ont été construites pour loger les châssis, et des tablettes, de plus de vingt mètres, ont été étagées le long des charpentes pour recevoir les rideaux et les plafonds. On concevra sans peine combien le matériel d'un établissement semblable est considérable par suite de la nécessité de conserver des pièces montées, pendant un grand nombre d'années, en pré-

vision de la nécessité qui peut survenir un jour ou l'autre de les remettre à la scène.

Aux magasins de décors sont adjoints un atelier de menuiserie, une forge, et un grand atelier de peinture.

Vous avez vu, dans les rues de Paris, le matin, d'immenses chariots remplis de châssis tendus de toiles grises, laissant apercevoir quelquefois leur face couverte d'une peinture indécise ou bien un peu trop brutale d'exécution. Le passant en conclut que les décors sont affreusement barbouillés. En effet, ces fragments, vus au grand jour, font triste figure et rappellent bien peu les palais et les brillants paysages vus derrière la rampe; ces exhibitions matinales n'ont donc pas peu contribué à accroître le dédain qu'on a généralement pour la peinture de théâtre; erreur qu'un peu de réflexion fera disparaître si on prend un fragment d'un tableau bien exécuté, un fragment de deux ou trois centimètres carrés et qu'on le grandisse trente ou quarante fois : on n'aura plus alors qu'une partie de tableau, à peine indiqué, et représentant parfaitement une fraction de décor. Si on fait l'opération inverse, si on regarde un fragment de décor par le gros bout d'une lorgnette, cette peinture brutale deviendra très-finie, trop finie peut-être, car le grand défaut de la peinture de théâtre est d'être toujours surchargée de détails.

Ces remarques ne concernent que l'exécution. Quant à la composition, on peut dire que pour faire un bon décor comme pour faire un bon tableau, il faut un grand talent.

Au point de vue tout matériel de l'exécution dans

l'atelier de peinture d'un théâtre, beaucoup d'espace est nécessaire, et on ne l'a pas ménagé à l'atelier de l'Opéra.

Les autres ateliers moins grands n'en ont pas moins des dimensions considérables.

Quand une pièce est reçue au théâtre, quand les rôles sont distribués, on fait une lecture à laquelle assistent, avec les acteurs qui doivent jouer dans l'ouvrage, le chef d'orchestre, le régisseur de la scène, le machiniste et le décorateur ; ces deux derniers s'entendent avec la direction et avec l'auteur sur les décors à faire et sur ceux qu'on peut arranger avec le matériel existant. Le peintre s'occupe ensuite des maquettes pour les nouvelles décorations.

On appelle maquette l'esquisse en petit d'une décoration. On place cette maquette sur un petit modèle de théâtre. Les châssis, rideaux, plafonds et praticables sont figurés avec du carton, peint comme doit l'être la décoration. Ce travail fait, chacun vient l'étudier et le critiquer ; le régisseur veut une entrée d'un côté, l'auteur en veut d'un autre, le maître de ballet, les acteurs, chacun dit son mot et déplace les morceaux de carton, au grand détriment de l'œuvre, qui sort quelquefois de là toute mutilée et défigurée : enfin on arrive à l'exécution ; le peintre donne les mesures des châssis et de tout ce qui compose son œuvre au machiniste, qui se met immédiatement à faire les épures à la grandeur de l'exécution. Ensuite on coud les toiles, on monte, on assemble sur le parquet de l'atelier les châssis sur lesquels on tend la toile, fixée par des « broquettes. »

On cloue les voliges dans lesquelles les silhouettes des châssis seront chantournées, puis taquetées, pour éviter les fractures; on passe alors une « impression » générale sur toute la décoration, et voilà, sommairement, tout ce qui précède la peinture[1].

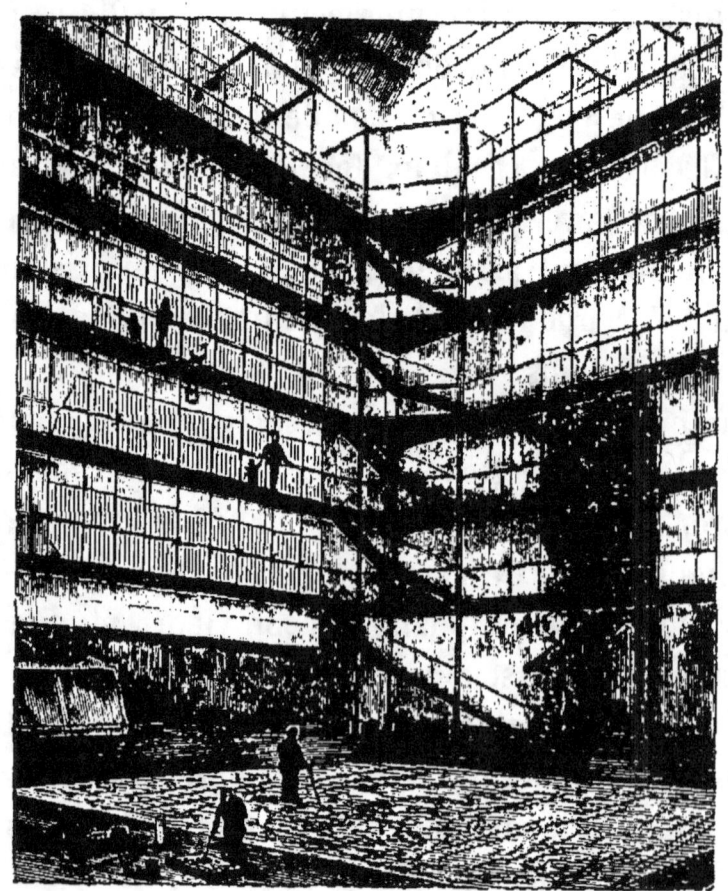

Fig. 25. — Ateliers de peinture des décors de l'Opéra.

Il faut procéder maintenant à la mise à l'encre du décor. On commence par le rideau, sur lequel on reporte aux carreaux le travail qui a été fait sur la ma-

[1] On appelle « impression » une couche uniforme d'un ton quelconque étendue sur la surface du décor.

quette; puis on passe aux fermes, aux terrains qu'on livre aux machinistes une fois mis à l'encre pour le chantournage, c'est-à-dire le profil qu'elles doivent avoir afin de représenter des arbres, des terrains, de l'architecture, etc. Quand tout est tracé, on porte quelquefois la décoration au théâtre, afin que les régisseurs puissent bien prendre connaissance du décor, des entrées et sorties des praticables et n'aient pas à faire de modifications plus tard. On fait même quelquefois répéter dans le décor ainsi préparé, puis on ramène le tout à l'atelier.

L'encre employée pour le tracé est composée de telle sorte qu'elle reparait sous de nombreuses couches de couleurs. Quant à la peinture, elle est faite avec plus ou moins de soin suivant le talent et la science de l'artiste.

La perspective théâtrale est soumise à de certaines lois spéciales; la scène étant animée par des personnages vivants, ceux-ci ne peuvent, comme les figures d'un tableau, diminuer de dimension à mesure qu'ils s'éloignent vers le fond. Le décorateur prend les précautions nécessaires pour empêcher les acteurs d'approcher des parties lointaines et fuyantes de sa composition. Il est obligé d'inventer des obstacles pour qu'on ne choque pas la vraisemblance.

Dans les décorations architecturales, il doit tenir toute la partie inférieure au-dessous de la ligne d'horizon dans les dimensions réelles, les parties fuyantes ne commençant qu'à l'endroit où la décoration cesse d'être praticable.

Une autre difficulté est celle des châssis obliques placés de chaque côté de la scène. Pour empêcher le

spectateur de voir au delà du décor, ces parties brisent forcément les lignes architecturales et produisent alors des anamorphoses pour les spectateurs qui ne sont pas placés au milieu de la salle.

Où le peintre décorateur est tout à fait à son aise, c'est lorsque l'action se passe dans le domaine du merveilleux; alors rien n'arrête sa verve ; son imagination peut s'élancer librement dans le vaste champ de la fantaisie; il appelle à son aide des ressources qui manquent complétement au peintre ; l'or, l'argent, les cristaux, les gazes, la lumière électrique, concourent avec la peinture à des effets éblouissants.

Une décoration théâtrale étant forcément composée de plusieurs parties dessinées et peintes isolément, il faut attendre la fin du travail pour en juger l'effet. On l'expose alors définitivement au théâtre, on l'éclaire, on la met soigneusement en place, c'est ce qu'on appelle régler une décoration.

Ce travail se fait ordinairement la nuit, après une représentation ordinaire. Chaque châssis est amené à son plan, au point où il se raccorde avec le plafond qui le couronne; il est marqué au patin (on appelle ainsi la traverse inférieure) d'un signe correspondant à la levée des trappes ou au point milieu du théâtre. On a équipé les plafonds en se servant du point milieu comme repère ; ils sont réglés, quant à la hauteur qu'ils occupent au-dessus de la scène, par le brigadier du cintre, au moyen d'un repère sur ses poignées.

Ce travail fait, reste l'éclairage. On règle avec le chef des lampistes le nombre de becs à mettre derrière les châssis et les terrains, les herses qui doivent être éclai-

rées en plein et celles qui doivent l'être à mi-feux ; en un mot, le peintre distribue la lumière et les dernières teintes partout où il le juge convenable pour l'effet général. La rampe elle-même est réglée ; le chef lampiste prend note de ces dispositions qui devront se reproduire à chaque représentation.

La peinture théâtrale se fait à la détrempe, procédé où l'eau joue le plus grand rôle ; l'agent employé pour fixer les couleurs est la colle de peau blonde aussi incolore que possible.

Ce genre de peinture, très-usité autrefois pour la décoration intérieure des appartements, est presque abandonné dans nos pays du Nord à cause de son peu de solidité. En Italie, on en voit partout, même à l'extérieur des maisons. — C'est ce qu'on appelle la fresque, quoique ce procédé n'ait de rapports avec la véritable peinture à fresque que l'emploi de l'eau sans le mortier spécial qui caractérise cette dernière.

En France, la détrempe est presque exclusivement employée pour le décor de théâtre. Grâce au talent des artistes français, on en obtient des résultats remarquables. Ses tons frais et brillants se prêtent admirablement aux exigences de la scène, et sont le complément naturel des étoffes éclatantes dont on habille les personnages ; bien souvent le peintre doit ajouter au charme et à la variété de couleur que lui donne sa riche palette des études sérieuses de perspective, d'archéologie et d'ethnographie. Depuis quarante ans, la peinture scénique a été en progressant. En ces derniers temps, l'introduction de la décoration anglaise a pu faire craindre un mo-

ment une invasion du mauvais goût, mais le bon sens de nos artistes a su tourner au profit de l'art les procédés employés exclusivement par nos voisins, pour obtenir des effets exagérés.

Les Italiens, qui pendant longtemps ont été nos maîtres et les principaux décorateurs de l'Europe, sont remarquables par une grande rapidité d'exécution et une connaissance parfaite des procédés mécaniques; mais ils auraient beaucoup d'efforts à faire aujourd'hui pour reconquérir leur suprématie ancienne.

Les progrès de l'industrie et des sciences sont venus s'ajouter aux moyens qu'on possédait pour augmenter les effets de la scène : on a introduit les rideaux de gaze, les toiles métalliques, les eaux naturelles, les paillons, les cristaux factices appelés « loghès » dont les facettes en étain brillent comme des pierres précieuses, les glaces, la lumière électrique. Une invention, qui date de quelques années à peine, est venue donner au feuillé des arbres une légèreté semblable à celle de la nature ; un grand filet, collé derrière la toile, permet de découper celle-ci, suivant tous les contours que donnent les branches légères garnies de feuillage. Le filet soutient la toile ainsi découpée et demeure invisible pour le spectateur. Les traces de la construction en bois qui porte le décor disparaissent complètement.

On a obtenu au moyen de gazes lamées des eaux transparentes qui reflétent les objets environnants.

On emploie au théâtre la peinture à l'huile et à l'essence, quand on veut obtenir des effets transparents ; c'est sur le calicot que l'on peint après lui avoir fait subir une préparation ; on l'éclaire par derrière comme

les stores et l'on obtient des effets analogues. La décoration théâtrale, au moyen de tous ces auxiliaires, peut produire des effets merveilleux.

Il nous reste à faire connaître les procédés d'exécution qui suivent le tracé dont nous avons donné la description.

Lorsque la décoration est mise à l'encre, lorsque les châssis et les fermes sont chantournés, on se met à l'œuvre. Pour couvrir une aussi vaste surface, le concours de plusieurs peintres est nécessaire. Le premier soin est de faire les « tons », et c'est par baquets entiers qu'il faut procéder. Une décoration pour un grand théâtre développe en moyenne de mille à quinze cents mètres. Les rideaux, les plafonds sont étendus sur le parquet de l'atelier, et c'est avec des brosses, grosses comme des balais dont elles portent le nom, qu'on procède à l'ébauche; toutes ces brosses sont emmanchées d'une hampe assez longue pour que le peintre puisse travailler debout; ce n'est que dans les petits détails d'architecture qu'on emploie des instruments plus courts et plus délicats. Dans ce cas, et lorsque la place manque, on redresse la décoration contre le mur et on la finit en se servant des ponts suspendus à la charpente du comble, espacés les uns des autres de deux mètres, et permettant de peindre toutes les parties de la surface du décor.

Ce dernier mode de travail s'emploie le moins possible, et seulement dans les cas d'absolue nécessité; il est plus long et ne permet que des travaux assez minutieux. Il est impossible de peindre ainsi le paysage et les parties pittoresques qui doivent être traitées largement;

l'emploi d'une certaine quantité de couleurs liquides ne serait pas sans inconvénient sur une surface verticale.

La méthode la plus ordinaire est donc le travail sur le sol. Les rideaux et plafonds sont tendus et broquetés, le peintre marche sur son travail ; il fait même transporter sa palette près de lui, dans les cas où un détail important nécessite sa présence pendant quelque temps sur un seul point ; autrement, il va sans cesse du point où il travaille à celui où sont ses couleurs. Ce manége, répété chaque fois que la brosse a besoin d'être remplie, est un exercice gymnastique assez fatigant.

La palette du peintre de décor est en proportion avec l'art qu'il exerce : c'est une boîte de plus d'un mètre et demi, dont la surface intérieure est entourée, sur trois côtés seulement, d'une quantité de grands godets renfermant la série la plus complète des matières colorantes que puisse donner l'industrie.

La peinture théâtrale a compté, dans ses rangs, des talents distingués ; les premiers sont des Italiens, dont le principal est Servandoni, qui fut de plus un architecte de talent. Parmi les peintres français, nous rappellerons, à la fin du siècle dernier, Boquet, qui fut peintre de l'Académie royale pendant plus de vingt ans ; puis Vatteau et Boucher, qui ne dédaignèrent pas de peindre plusieurs toiles pour l'Opéra.

Sous le premier empire, Dégoty fut, comme peintre décorateur, à la tête de l'Opéra. Vint ensuite Ciceri qui rompit avec le style froid qu'imposait la tragédie classique et lyrique : il mit son rare talent au service de l'Opéra pendant toute la restauration ; il eut pour élèves Séchan, Diéterle, Despléchin, Feuchères et Cambon,

qui depuis quarante ans, a décoré de tant de chefs-d'œuvre tous nos grands théâtres, chefs-d'œuvre qui malheureusement n'existent plus en partie, la peinture de décor, par suite de son peu de solidité, étant d'une durée éphémère. Nommons encore Nolau, architecte de mérite, Chaperon, dessinateur distingué, et particulièrement, comme paysagistes, Thierry, Rubé, et Chéret.

X

MENUISERIE ET SERRURERIE

L'atelier des menuisiers-machinistes mérite qu'on s'y arrête ; il s'y exerce un art tout à fait différent de la menuiserie ordinaire.

Les châssis sont pour le machiniste la partie la plus importante de la décoration ; beaucoup sont garnis d'ouvertures, de portes, de fenêtres, de trappes ; ils atteignent quelquefois des dimensions considérables et doivent être d'une grande légèreté, afin de pouvoir être maniés et transportés facilement ; de plus, ils doivent être extrêmement solides, car ils sont sans cesse exposés, dans la rapidité des évolutions qu'on leur fait faire, à des chocs assez violents. Légèreté et solidité sont deux qualités difficiles à réunir ; on y est parvenu en procédant de la façon suivante. Les châssis ont souvent une longueur de dix mètres ; il serait assez difficile de trouver du sapin, à la fois fort et flexible, pour confectionner des montants d'une seule pièce. On ajoute des battants

de quatre mètres au bout les uns des autres, au moyen d'un assemblage simple et très-solide ainsi fait : les deux morceaux à assembler sont coupés en sifflet, avec une déclivité très-allongée, puis réunis, collés à la colle forte et cloués avec de forts clous rabattus et rivés. Lorsqu'une rupture se produit, elle n'a jamais lieu sur l'assemblage. Quand on construit un bâti avec des battants de sapin ainsi mis bout à bout, il ne faut pas penser aux tenons et aux mortaises, qui ne résisteraient pas. C'est encore par des assemblages à mi-bois, collés, cloués et rivés, qu'on obtient la solidité indispensable.

Toute la menuiserie de théâtre se fait de cette manière. Son caractère, essentiellement mobile, ne permet l'emploi que de procédés rapides, conservant aux bois toute leur force.

Les châssis, qui se trouvent en avant des fermes et des rideaux, sont nécessairement découpés suivant qu'ils représentent des fragments de palais, de chaumières ou de paysages. On les construit donc de façon à ce qu'ils présentent des plateaux de bois blanc léger (volige), partout où le peintre a tracé un contour.

Ces voliges sont soutenues par des taquets placés derrière, cloués et collés sur les battants du châssis, suivant les inclinaisons voulues par le tracé.

De nombreuses figures indiquent suffisamment les battants, les traverses, la disposition des taquets et des voliges d'un châssis après sa construction, et le chantournage de ses contours.

Il arrive que certains arbres légers sont tellement découpés que le châssis se trouve surchargé de bois, et d'autant plus lourd que l'objet représenté est svelte et

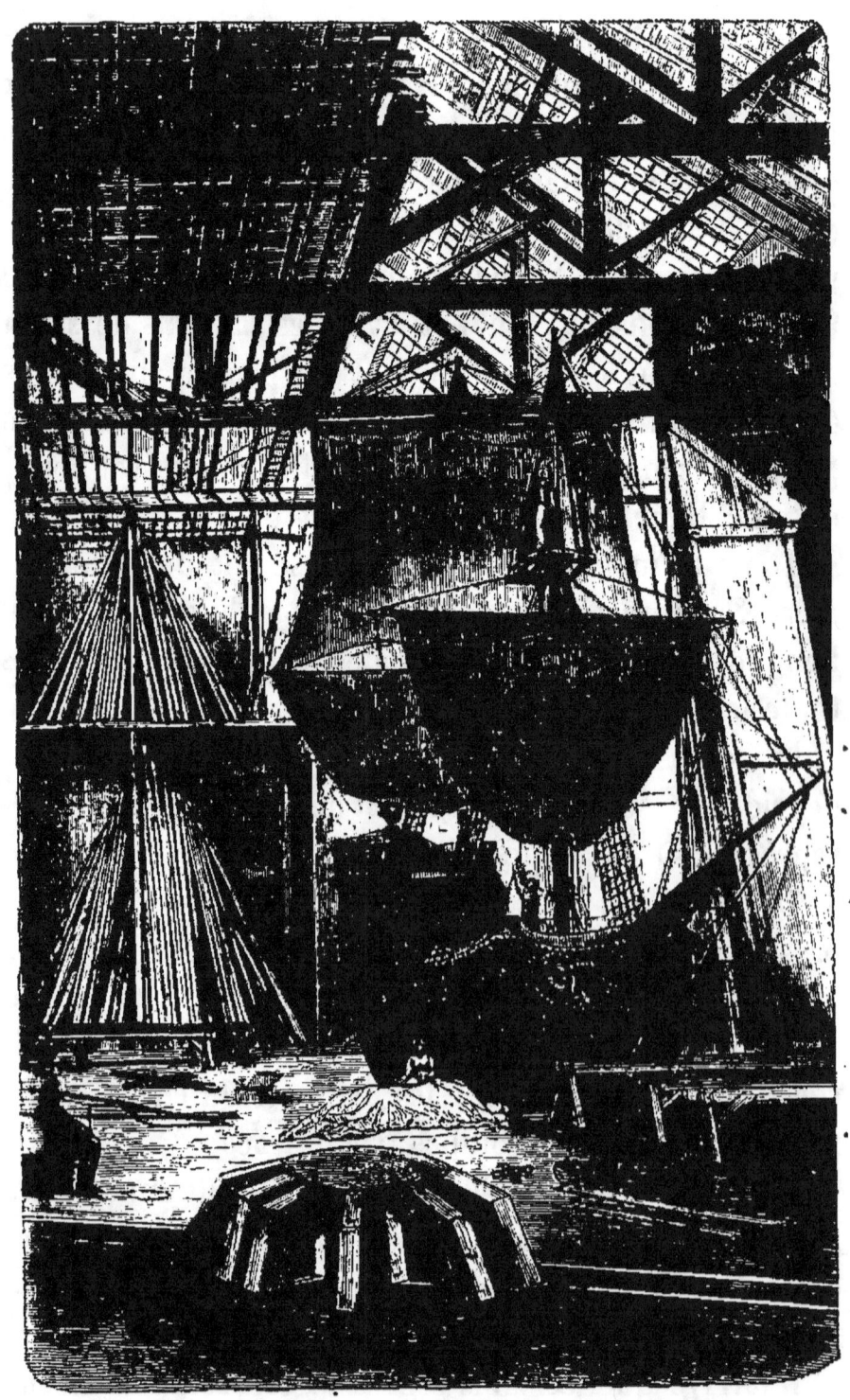

Fig. 26. — Atelier et magasin des menuisiers-machinistes.

léger. Pour obvier à cet inconvénient grave, qui obligeait quelquefois à mettre six et huit hommes à ce service, sans compter l'éventualité de la chute de ces masses, on découpe simplement, depuis quelques années, la toile en y ménageant les feuilles et les tiges, même les plus délicates; puis on colle derrière un filet, à larges mailles quadrangulaires, en fil noir très-fin et très-fort. Le châssis relevé présente alors des feuillages aussi délicats que ceux que donne la nature.

Où les qualités de la menuiserie de théâtre se montrent le plus, c'est dans la construction des praticables.

On appelle « praticable » un assemblage de fermes portant des paliers et des planchers destinés à transformer le sol du théâtre en l'élevant plus ou moins. Des rampes et des escaliers servent d'accès ; c'est ainsi qu'on figure les montagnes et les autres objets plus élevés que le sol ordinaire.

Ici le machiniste devient charpentier. C'est encore au sapin qu'on demande les matériaux employés pour ces constructions en charpente, destinées à porter des hommes, des chevaux, souvent au pas de charge, au galop, et parfois jusqu'à de véritables pièces de canon. Ces praticables sont montés, fixés et recouverts de planchers en quelques minutes, pendant qu'une scène se joue dans une petite décoration. Apporter les fermes de charpente, les mettre en place, placer les crochets d'écartement, claveter les planchers qu'on descend du cintre, revêtir les praticables de leur décoration, mettre en place la décoration elle-même, tout cela sur un plancher chancelant, sans qu'un retard, un accident se produise, c'est l'affaire de quelques minutes, et

comme nous l'avons dit, deux cents comparses, une trentaine de chevaux courront tout à l'heure sur ces planchers.

Dans l'ancien cirque, célèbre par ses pièces militaires, on a vu des praticables s'élever jusqu'au cintre; arrivés aux paliers supérieurs, les cavaliers et leurs montures redescendaient par des corridors et des escaliers étroits, ce qui n'était pas moins curieux que le spectacle lui-même.

Les accidents, toujours trop nombreux, ne le sont point cependant autant qu'on pourrait le supposer : mais il s'en est produit de très-graves. Dans une pièce, *l'Armée de Sambre-et-Meuse*, nous avions peint une décoration encombrée de praticables de l'avant-scène jusqu'au fond du théâtre ; c'était un effet de nuit, le théâtre était peu éclairé ; dans une charge de cavalerie, deux des cavaliers sautèrent en bas du praticable du fond entre le rideau et les entre-toises ; les chevaux se rompirent une jambe ; on n'en put faire sortir qu'un, il fallut abattre l'autre sur place. Quant aux hommes, ils en furent quitte pour la peur.

L'art du machiniste déploie toutes ses ressources dans la construction des trucs ; il y en a qui sont de véritables chefs-d'œuvre. Le machiniste est à la fois menuisier, ébéniste, mécanicien. L'étude du dessin, de la dynamique, lui est indispensable. La physique, la chimie, même lui fournissent des effets. Nous reviendrons sur cet article, à mesure que nous développerons les progrès de la science appliquée au théâtre moderne. Un produit de la menuiserie de théâtre, que je ne puis passer sous silence, c'est la construction des tambours.

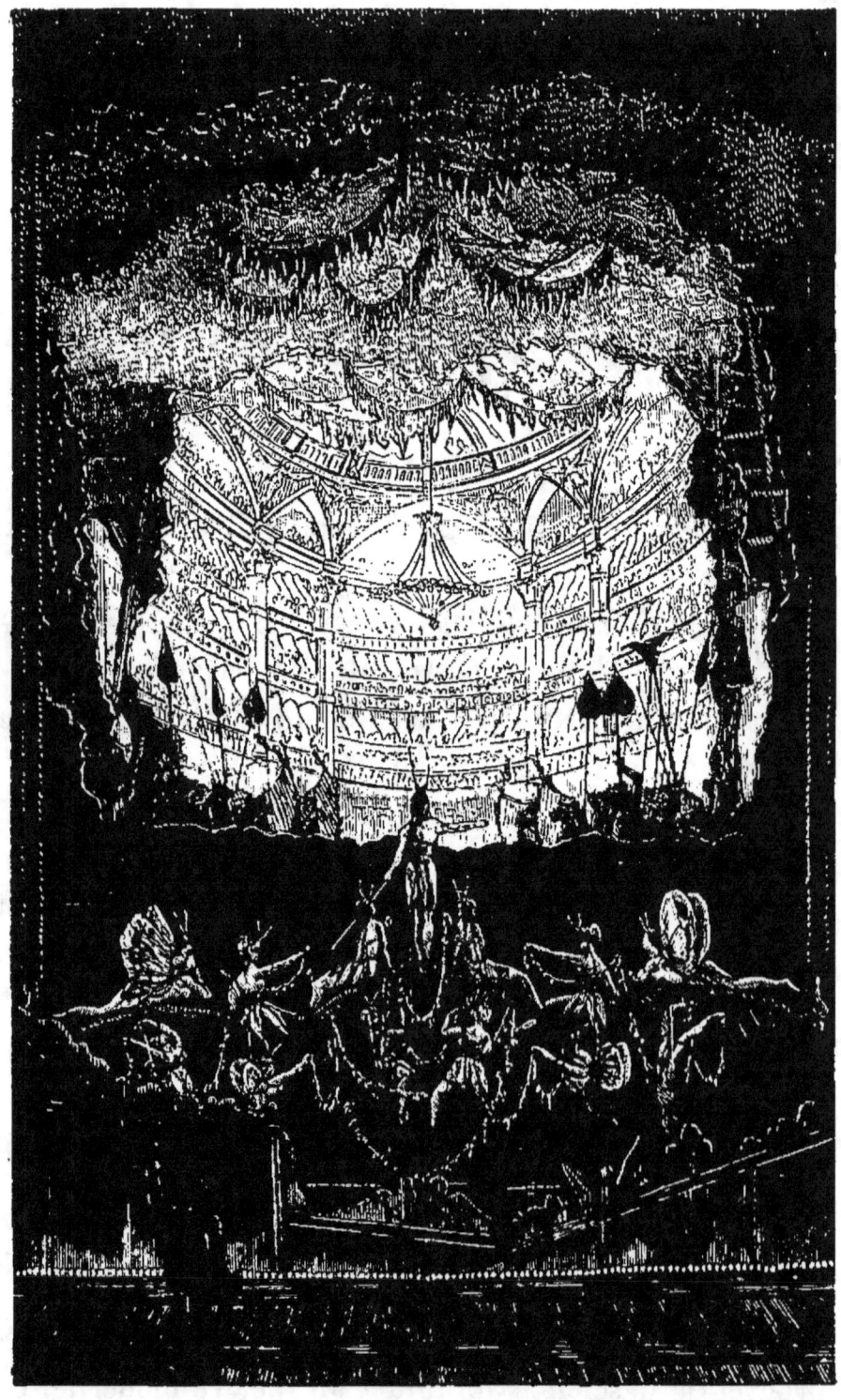

Fig. 27. — Ferme armée venant du dessus, équipée sur un tambour au cintre.

L'emploi du sapin du Nord se recommande encore ici par sa légèreté ; comme il fallait donner une grande force aux tambours, aux diamètres et aux plateaux à palettes, à cause de la résistance qu'ils doivent rencontrer, le machiniste a fait de la construction de ces engins de véritables chefs-d'œuvre de légèreté, de force et de précision.

Passons à la serrurerie de théâtre. Ici, comme pour la menuiserie, les ferrures ont un grand caractère de légèreté et de solidité ; elles s'appliquent à des objets qui se montent et se démontent sans cesse ; elles doivent donc avoir pour principale qualité celle de s'adapter vite et facilement. C'est pourquoi il ne faut pas chercher dans les ferrures de théâtre la précision qu'exigent les travaux du bâtiment.

Les fers employés arrivent parfois à des dimensions telles que la forge du serrurier est insuffisante et qu'il faut en appeler au concours du forgeron ; nous citerons comme exemple, trois « suspensions » figurant au troisième, au cinquième et au sixième plan, à la fin d'un ballet, dans une pièce récente. Elles enlevaient un total de cinquante-quatre femmes dans des positions diverses, les unes couchées, les autres assises, d'autres enfin suspendues. Nous prendrons pour type l'armature du cinquième plan équipée sur les tambours du cintre, venant du dessous, appelée de chaque côté par de solides cordages. Les deux autres suspensions étaient fixées sur des bâtis et montaient aussi du dessous. Au cinquième plan, nous nous trouvons en présence de deux fers à double T contournés dans le sens de leur hauteur en formes irrégulières. Ces fers, assez légers, sont

reliés de distance en distance au moyen d'entre-toises assemblées par des cornières boulonnées; elles sont de plus renforcées, armées, suivant le terme technique, chacune au moyen d'une bande de fer posée extérieure-

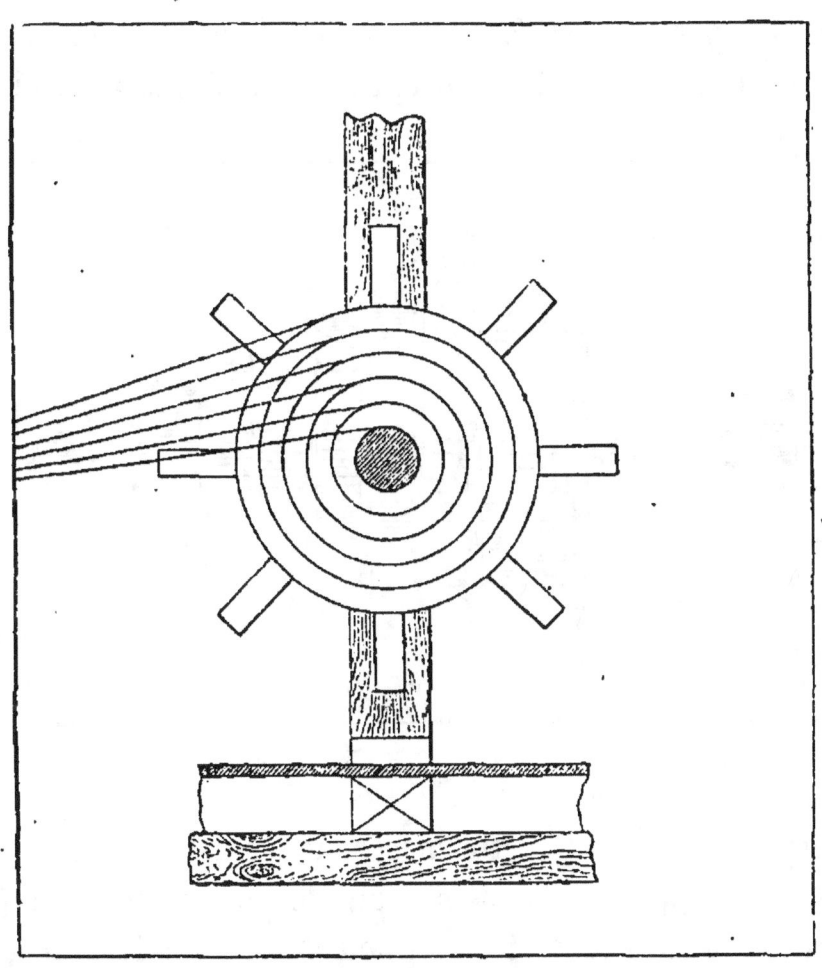

Fig. 28. — 1. Tambour à dégradation.

ment, soudée au marteau et boulonnée pour plus de sûreté; sur les entre-toises sont fixées les tiges supportant les sellettes, surmontées elles mêmes d'une ceinture rembourrée se bouclant sur la poitrine du personnage.

Les tiges qui soutiennent les femmes accrochées

sont en fer méplat de 0,03 sur 0,02; elles sont solidement étrésillonnées par des fers de même dimension, s'assemblant à fourche : d'autres fers forment jambes de force, et ajoutent à la solidité de l'ouvrage. Le tout présente un ensemble flexible; la charge est habilement répartie. Les fers sont peints dans le ton de la décoration, ornés de feuillages artificiels, et la lumière

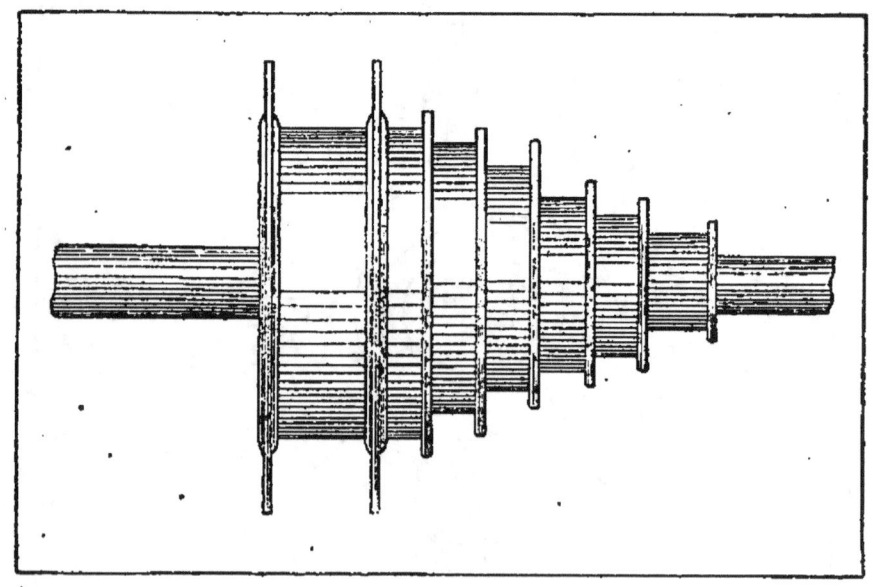

Fig. 29. — 2. Tambour à dégradation.

oxhydrique aidant, cette masse de fer devient invisible pour les spectateurs. Il est bon de remarquer que les lignes droites ont été soigneusement évitées, et que toutes les dispositions ci-dessus décrites affectent généralement une forme plus ou moins curviligne (fig. 27).

Quant au bâti du sixième plan, il repose sur le sol du troisième dessous, et monte suivant deux âmes; les fers à double T étaient inutiles; on ne s'est servi que de fers carrés ou méplats de dimensions analogues à celles dénommées ci-dessus. La charge pesant sur les angles

est rejetée presque perpendiculairement par deux jambes de force disposées en sens inverse, sur le sol du bâti; ces jambes de force s'assemblent avec le reste de l'ouvrage en s'amincissant pour qu'une épaisseur plus considérable ne frappe pas l'œil du spectateur. Quant au reste, l'emmanchement est identiquement le même que celui des autres suspensions.

Les contre-poids équilibrant le bâti sont au nombre de quatre et se composent chacun de sept pains, ce qui donne vingt-huit pains pour total, soit 840 kilos. L'effort à ajouter pour déplacer cette masse est par cela même très-minime; deux hommes au plus la manœuvrent sans peine.

Il nous reste à parler du corsage particulier au moyen duquel sont accrochées sans support apparent un certain nombre de figurantes. Ce corsage se compose de deux ceintures en fer rembourrées et reliées entre elles par une tige méplate également matelassée. La ceinture supérieure s'adapte sous les bras et se boucle par une solide courroie sur la poitrine; l'inférieure se boucle également plus bas que la taille, pour empêcher le glissement. Derrière la seconde ceinture, se trouvent deux courroies qui passent entre les jambes et vont rejoindre les extrémités de la première. On conçoit ainsi que le poids du corps se trouve réparti en plusieurs points, et suivant des surfaces matelassées.

XI

ADMINISTRATION ET SERVICES DIVERS

Il est difficile pour le public de se faire une idée exacte du nombre de personnes employées dans un grand théâtre. Les services sont si multiples et si divers, qu'on peut à peine les énumérer tous ; ils sont de plus resserrés dans un espace relativement si restreint que le plus grand ordre est indispensable. Aussi, malgré une apparence de confusion, tous les mouvements jusqu'au moindre doivent toujours être soigneusement réglés et répétés, afin que rien ne vienne faire obstacle à l'effusion générale pendant la représentation.

Prenons pour exemple le programme du concours pour le nouvel Opéra.

Ce programme prescrit d'abord les dimensions des endroits propres à placer : les acesssoires — huit ustensiliers ou garçons d'accessoires ; — trois personnes pour l'entretien ; — le tapissier de la scène et ses ouvriers, six personnes ; — le fontainier et ses aides; — le physicien et ses aides, électricité ; — un chef machiniste,

un sous-chef; — un chef d'éclairage; — brigadiers du cintre et du dessous; — soixante machinistes; — huit lampistes.

Puis vient la liste du personnel :

Avertisseur; — directeur de la scène ;. — régie du chant, deux employés; — régie de la danse, deux employés; — surveillant du théâtre, trois hommes; — artistes; — chant, douze premiers sujets : hommes, douze remplaçants ou doubles; — quatre ou cinq habilleurs attachés à leur service, plus un coiffeur; — même service pour les sujets femmes; — un chef de chant; — un chef-adjoint et un répétiteur; un directeur des chœurs, un sous-chef et un répétiteur; — soixante choristes, hommes; — six coryphées; dix enfants; au besoin trente choristes supplémentaires; — cinquante choristes, dames; — six coryphées.

Danse : premier maître de ballets ; — un inspecteur; — sujets, hommes, six danseurs de premier ordre, six doubles ou danseurs de second ordre; — quatre habilleurs et un coiffeur; sujets dames; quatre premières danseuses; — huit danseuses de second ordre; — six habilleuses, un coiffeur, trois ou quatre chausseurs.

Corps de ballet : huit danseurs coryphées, premier quadrille, huit danseurs; deuxième quadrille, huit danseurs; troisième quadrille, seize danseurs élèves; douze élèves enfants, service exceptionnel.

Seize danseuses coryphées; — premier quadrille, seize danseuses; — deuxième quadrille, seize danseuses; troisième quadrille, seize élèves danseuses — vingt petites élèves danseuses accidentellement; — figurantes ou marcheuses, de vingt à trente dont deux

écuyères; — comparses, ordinairement de quarante à cinquante, pouvant s'élever de quatre-vingts à cent (dans *la Juive* le nombre s'élève à cent cinquante); — un chef de comparses; — un sous-chef; — deux coiffeurs; — service de l'orchestre, quatre-vingt-dix musiciens, — chef d'orchestre, un chef adjoint; — service de la cavalerie de la scène; douze ou quinze écuyers et palefreniers.

Nous passons sous silence le service des études, qui n'a pas d'intérêt direct avec les représentations.

Costumes : chef de l'habillement, sous-chef et employés, dessinateurs.

Ateliers des tailleurs : vingt à vingt-quatre hommes; quarante et plus, lors d'un travail pressé; — un maître tailleur; — deux ou trois coupeurs; — trente ou quarante ouvrières et brodeuses; — maîtresse couturière et sous-maîtresse.

Ajoutons les ouvriers et ouvrières nécessaires à l'entretien : — des armures, des armes blanches et à feu, des fourrures, des chapeaux, lustres, cordages, matériel de bal. Ajoutons encore les serruriers, les fumistes, les menuisiers des bâtiments, les balayeurs. Enfin n'oublions pas les quinze pompiers de garde.

Quant à l'administration proprement dite, voici comment elle se compose : le directeur, son secrétaire particulier, — le secrétaire général, — les employés des archives, — la comptabilité et ses cinq ou six employés; — un inspecteur ; — les employés du matériel, — un caissier et son commis, — enfin six à huit copistes.

On voit par là qu'une nombreuse agglomération

d'individus gravite autour d'un théâtre de cette importance. Il est arrivé parfois que le nombre des spectateurs n'égalait pas celui des personnes dont la collaboration directe était nécessaire à la représentation.

Quoique moins complexes, les services des théâtres de second ordre ne laissent pas d'avoir leur importance. On pourrait citer mainte féerie où les danseuses, les choristes et les comparses dépassaient le nombre de trois cents. Pour mettre en mouvement le défilé des décors qui constitue ce spectacle, quatre-vingts machinistes étaient indispensables : le reste était à l'avenant.

Il faut l'autorité et la sévérité d'un régisseur énergique pour parvenir à réglementer à peu près tout ce monde. Les amendes jouent un grand rôle. Le difficile est surtout de faire évacuer la scène, d'évincer les curieux, et d'empêcher les pérégrinations des comparses toujours disposés à vagabonder de droite et de gauche.

Il faut encore veiller à ce que chaque acteur ne manque pas son entrée, à ce que les accessoires arrivent à l'heure convenable, à ce que les figurants ne désertent pas la scène lorsque la faction se trouve trop longue au gré de leurs désirs, et surtout à ce que, par exemple dans un ballet, on observe le silence pendant la durée de l'acte, chose qui rentre à peu près dans le domaine des impossibilités. Le régisseur a encore la direction du tam-tam, des coups de feu à la cantonnade, c'est-à-dire hors de la scène, — du tonnerre et de tous les phénomènes météorologiques. Il frappe les trois coups, signe bien connu du public ; c'est encore lui qui fait les annonces, c'est-à-dire qu'il est dans sa fonction de prévenir les spectateurs de tous les accidents qui peu-

vent survenir pendant la représentation, tels que la substitution d'acteurs, ou un changement de programme. Ce rôle est un des plus ingrats qu'on puisse remplir, surtout en province ; le malheureux régisseur a dû souvent se retirer devant les huées, les sifflets, voire même les projectiles d'un public en fureur.

Lorsqu'un nombre considérable de représentations a fatigué les acteurs, tous les services secondaires s'en ressentent, le tonnerre est enrhumé, les pistolets ratent, les éclairs ne brillent que pour la forme, le régisseur en chef s'en remet à ses aides, qui se déchargent eux-mêmes sur les garçons d'accessoires. Un fait entre autres donnera une idée de ce relâchement. — Dans un ballet d'insectes, faisant partie d'une féerie représentée déjà plus de deux cents fois, deux gros scarabées blasés sur les charmes de la danse à laquelle ils assistaient depuis tant de soirées, dévêtirent leurs carapaces, s'assirent le plus commodément possible à l'abri de deux ou trois camarades et charmèrent leurs loisirs en faisant une partie de piquet. Les camarades se retournaient de temps en temps pour donner leur avis. Les hannetons et les charançons voisins pariaient pour l'un ou pour l'autre, sans que le public, dont l'attention était attirée par l'action principale, y vît quoi que ce fût. — Si le régisseur eût été présent, lesdits insectes eussent gardé la gravité et le décorum que comportaient leurs rôles.

XII

LES RÉPÉTITIONS

Un ouvrage dramatique n'arrive pas devant le public sans avoir été précédé par de nombreux essais. Quand les acteurs ont appris leur rôle et que la pièce est assez sue pour être mise au théâtre, on s'occupe de la mise en scène, des entrées, des sorties, des moyens de faire mouvoir un personnel plus ou moins nombreux; c'est alors que commencent les répétitions.

Les premières se font pendant la journée. On figure les décors avec de petits châssis, des terrains, disposés suivant la plantation réelle. Le théâtre est seulement éclairé par une lampe à quatre becs, suspendue au milieu de la scène, et de plus par deux ou quatre lampes à réflecteur attachées à des poteaux plantés devant l'orchestre, à la hauteur de la scène ; il est bien entendu que la rampe est logée dans les profondeurs du théâtre.

Les auteurs, le répétiteur, un pianiste, s'il s'agit d'un ouvrage musical, et les acteurs, voilà ce qui compose

le personnel des répétitions, tant que la pièce et sa mise en scène ne sont pas suffisamment étudiées.

Les répétitions des chœurs ont lieu dans d'autres salles.

Dans quelques théâtres, notamment à l'Opéra-Comique, une salle spéciale, organisée pour les répétitions, est agencée comme un petit théâtre, dont elle porte le nom ; elle a une scène et un orchestre, on y peut placer quelques décors pour les besoins de la mise en scène.

Le foyer de la danse, à l'Opéra, sert aussi aux répétitions des premiers sujets. Son parquet est en pente comme celui du théâtre ; le côté du public est représenté par une grande glace, servant à étudier les poses et les pas qui seront exécutés sur la scène.

Dans les théâtres où la danse n'est pas une partie importante du spectacle comme à l'Opéra, les danseuses prennent leurs leçons et répètent sur le théâtre dès neuf heures du matin, quelquefois plus tôt. Il nous est souvent arrivé de trouver le maître de ballets dirigeant ses élèves vêtues de jupons courts, leur faisant exécuter des pliés, des ronds de jambes, ayant pour tout éclairage les rares lueurs de l'aube et la lanterne du sapeur de garde. Le métier de danseuse est des plus rudes. Un exercice de tous les jours est indispensable pour acquérir et conserver la force et la souplesse nécessaires. Nous avons entendu une célèbre danseuse dire que lorsqu'elle allait en représentation de Paris à Londres, elle était obligée de s'exercer dans les hôtels de Boulogne et de Douvres.

Les répétitions commencent à onze heures dans

presque tous les théâtres de Paris, et durent à peu près jusqu'à deux ou trois heures de l'après-midi ; quelquefois elles se prolongent jusqu'à cinq heures lorsqu'on est pressé de faire « passer » un ouvrage.

La première répétition d'une pièce est la lecture que l'auteur en fait aux artistes qui doivent y remplir un rôle. A cette lecture assistent tous les chefs de services, machinistes et décorateurs y compris. Pendant que ces derniers s'entendent avec les auteurs et la direction pour les décors, les acteurs collationnent les rôles, on répète des scènes, puis des actes, puis enfin l'ensemble. Quand on en arrive aux répétitions d'ensemble, les simulacres de décors font place aux fragments ou à la totalité du décor véritable, si les peintres l'ont terminé. Les acteurs se familiarisent de plus en plus avec les entrées, les sorties, les praticables, etc. De leur côté, peintres, costumiers, fabricants de cartonnages, armuriers, etc., ont travaillé sans relâche.

On annonce enfin, au tableau, une répétition générale (le tableau est une affiche manuscrite posée à l'intérieur du théâtre et qui indique tout le travail de la journée, y compris la représentation du soir). C'est le moment où les chœurs viennent se mêler à l'action, et où un nombreux personnel de figurants devient nécessaire. Pour que chacun sache bien la place qu'il doit occuper à chaque scène, il est important que les positions relatives des acteurs soient bien réglées afin d'éviter la confusion.

Les répétitions commencent donc avec le personnel presque complet. Il n'y manque que les figurants qui doivent faire nombre, et que leurs chefs sauront bien

placer aux représentations. C'est alors qu'on se dispose pour les répétitions générales. On commande un service de demi-luminaire, c'est-à-dire quelques herses et des sapeurs-pompiers, dont le nombre s'accroît à mesure que l'éclairage augmente. Alors apparaissent quelques costumes, quelques décors, ou fragments de décors, sortant des ateliers. S'il y a un ballet, les danseuses se montrent en toilette de classe ou même en costume de ville. C'est à ce moment que le régisseur de la scène n'a plus un moment à lui ; le directeur, l'auteur, les machinistes et les décorateurs, tout le monde commence à travailler jour et nuit afin d'être prêt pour la répétition générale. Beaucoup de changements ne se font qu'à la fin ; on ajoute un tableau, on refait un décor : on travaille ainsi jusqu'à la première présentation.

Presque toujours à la répétition générale, rien n'est prêt ; c'est à croire que la pièce ne sera pas représentée ; pourtant on a affiché au foyer : « Répétition générale, costumes et décors, toute la figuration, luminaire complet, tout le monde au théâtre. »

Les ateliers de couture, hommes et femmes, regorgent d'ouvriers, rien n'est achevé ! les décorateurs, les machinistes viennent de passer des nuits à travailler, rien n'est terminé !... Cependant on commence cette malheureuse répétition. Ordre a été donné au concierge de ne laisser entrer aucun étranger, et la salle est à demi pleine. Directeurs, auteurs, régisseurs, premiers sujets, etc., ont fait une exception en faveur de leurs amis, etc. La porte entr'ouverte, tous sont entrés et bien d'autres avec eux.

Le rideau est baissé comme pour une représentation. L'orchestre, à son poste, vient de répéter pour la troisième fois des fragments de l'ouverture. Hormis les musiciens, personne n'y apporte la moindre attention ; c'est un va-et-vient perpétuel de la scène à la salle, les danseuses, les figurants et les acteurs qui ne *sont pas du premier acte*, viennent occuper les fauteuils d'orchestre. La salle présente cet aspect inusité de personnages costumés, comme ils doivent être dans la pièce qu'on va représenter, mêlés avec les spectateurs en costumes de ville. Enfin on annonce qu'on va commencer ; un dernier flot de spectateurs envahit la salle, ce sont les machinistes, les habilleurs, les habilleuses, tous ceux qui n'ont plus rien à faire pour le moment au théâtre.

Les trois coups retentissent et l'orchestre, qui n'a pas cessé de jouer pendant tout le brouhaha, recommence pour la sixième fois l'ouverture.

Le rideau se lève sur un décor neuf. Une vingtaine de seigneurs, tous magnifiquement habillés, attendent le roi, qui paraît en redingote et en chapeau rond. Interpellation du directeur : le costume n'est pas prêt : on passe outre ; le premier acte va jusqu'au bout sans autre incident.

Mais au second acte, voici un décor dont la moitié est en place : l'autre est à l'atelier ; les costumes manquent par douzaine ; à la fin la déroute est complète, et cependant la pièce est sue : il faut qu'elle *passe* le surlendemain.

C'est alors que commence partout un travail enragé ; puisqu'il faut arriver, on arrivera. Le théâtre est en-

vahi jour et nuit par les décorateurs et les machinistes. Le luminaire est en permanence ; la scène est transformée en atelier ; les châssis, les terrains, les accessoires sont terminés et raccordés entre eux, sur place. Dans les ateliers de tailleurs et de couturière l'activité n'est pas moins fiévreuse ; il en est de même pour les ateliers de cartonnages et d'accessoires. Le maître de ballets, qui n'a pu trouver place dans les foyers, vient au milieu des décors et des palettes réclamer un peu d'espace pour faire un « raccord ; » il amène cinq ou six danseuses qui ont bien de la peine à se tirer d'affaire au milieu de tous les objets qui encombrent la scène.

La nuit est venue, autre genre de répétition ; ce sont les décors qu'il faut régler et éclairer.

On procède ainsi : tous les châssis sont posés au moyen du plan que le machiniste tient à la main, à peu près à la place qu'ils doivent occuper, ce qu'il est impossible de déterminer, tous ces châssis n'ayant pas encore leur point de repère ; les plafonds sont chargés à peu près à la hauteur qui leur sera assignée ; quant au rideau, c'est, de toute la décoration, la partie la plus facile à mettre en place, puisqu'il suffit d'un point marqué à son sommet et indiquant le milieu du théâtre.

Le rideau étant chargé, il est à sa place, il n'y a pas à s'en occuper. Tous les plafonds ont été également marqués d'un point correspondant au milieu du théâtre ; il ne reste donc qu'à régler la hauteur qui leur est attribuée par rapport aux châssis qui occupent leurs plans. Ces châssis sont rapprochés ou éloignés du point milieu jusqu'à ce que leur raccord avec le plafond auquel ils correspondent soit parfait ; après quoi le

machiniste, qui est au cintre, règle la poignée du plafond soit par un nœud, soit par une autre signe. Les châssis sont marqués à l'encre au patin, juste au-dessus de la levée des trappes ; ce point de repère leur donne une place définitive ; ainsi de suite pour les fermes, les châssis isolés et les châssis obliques. Chaque partie de la décoration porte écrit derrière le nom de la pièce et de l'acte dont il fait partie ; chaque poignée de plafond ou de rideau est marquée de même, il n'y a pas de confusion possible.

Voici le décor mis en place, il s'agit de régler la lumière, opération délicate et fort importante.

Le meilleur décor mal éclairé perd tout son effet.

J'ai dit que l'éclairage de la scène se compose pour chaque plan de herses et de portants, composés de trois, quatre, cinq ou dix becs de gaz munis de leur réflecteur, et enfin de traînées lumineuses ; on ajoute à ces appareils des groupes de becs derrière lesquels se trouve un puissant réflecteur qui envoie la lumière sur un point désigné.

L'éclairage commence par le rideau, qui reçoit la lumière de la herse placée devant lui, quelquefois de celle du plan précédent, lorsqu'on a pu supprimer un plafond ; des portants sont placés à droite et à gauche au dos des châssis qui sont devant, et des traînées mises à terre derrière des fermes ou des terrains. Le rideau se trouve ainsi en pleine lumière ; il en est de même jusqu'au premier plan. Les châssis et les plafonds sont éclairés par les herses ou portants placés derrière ceux qui précèdent.

Il n'y a pas de loi absolue pour l'éclairage, chaque

peintre distribuant la lumière selon son sentiment. En général, dans les effets de jour, on porte la grande lumière au fond. J'ai vu, dans des décorations de paysages, éclairer les premiers plans avec des verres bleus, surtout dans les ombres, et obtenir par ce moyen des effets éblouissants dans les fonds. Quand on a besoin d'un grand éclairage, il faut que le peintre veille bien à marquer derrière les châssis le nombre de becs qu'il met à chaque plan. Le théâtre traite ordinairement à forfait avec un entrepreneur pour l'éclairage de la salle, de la scène et des services qui en dépendent ; cet entrepreneur a tout intérêt à donner le moins de lumière possible ; si la vigilance du régisseur se ralentit, le luminaire est bien vite diminué de moitié. Les premières représentations sont supérieures aux autres quant à la richesse de la mise en scène ; l'attention du directeur se porte sur l'exécution stricte des conventions établies ; ce n'est qu'après quelques représentations et un succès assuré qu'elle se relâche ; tous les services s'en ressentent bien vite.

Revenons à notre répétition générale. Comme nous l'avons vu, malgré les études, les répétitions, rien n'est prêt, c'est à croire que la première représentation ne pourra jamais avoir lieu. Il reste à peine vingt-quatre heures pour débrouiller ce chaos. Il ne faut cependant pas croire que quelques jours de plus avanceraient beaucoup les choses. Quand même un incident viendrait retarder l'époque désignée, on serait toujours en retard. Nous avons vu attacher avec des épingles, sur les personnages, des fragments de costumes à peine taillés, ce qui n'empêchait pas la pièce

de marcher au jour dit. Tailleurs, couturières, peintres et machinistes sont exténués. Règle générale, on n'arrive à la fin des travaux que le lendemain de la première représentation; on peut dire que, pour les pièces à spectacle, le jour où elles voient le public pour la première fois est la véritable répétition générale. Le lendemain, les coupures, les raccords, les suppressions de décors, les additions mettent enfin la pièce sur pied ; cependant on a vu faire des changements importants jusqu'à la cinquième ou sixième représentation. C'est là une des causes de la curiosité qui fait rechercher avidement les premières représentations.

On a voulu, autrefois, exploiter cette curiosité, en laissant le public assister aux répétitions générales moyennant un prix prélevé à l'entrée. C'est à l'Académie royale de musique qu'eut lieu cette innovation, qui du reste ne réussit pas. Les amateurs de nouveautés, qui s'épuisaient en démarches et intrigues pour se procurer des entrées, alors que c'était une faveur, les dédaignèrent quand tout le monde put s'en procurer à prix d'argent. L'administaation dût renoncer à tirer un bénéfice des répétitions générales.

XIII

LES ARTIFICIERS. — LES ARMES. — LES PÉTARDS. — LA FOUDRE. PIÈCES MILITAIRES. — LES TRINGLES. L'ARTILLERIE. — DÉMOLITIONS ET INCENDIES.

Dans beaucoup de pièces de théâtre on emploie différentes pièces d'artifices sans compter les armes à feu. On simule des incendies avec assez de vérité pour inspirer de la frayeur aux spectateurs, comme il arriva dans *la Madone des rosés*. Il faut la plus grande prudence dans l'emploi du feu au milieu de tant de matières inflammables. Nous avons vu, au commencement de cet ouvrage, les précautions prises contre l'incendie ; on les a poussées si loin, qu'elles ont rendu la flamme inoffensive ; un procédé nouvellement inventé permettra de représenter sans le moindre danger l'embrasement complet de la scène.

Un artificier est attaché à chaque grand théâtre, mais surtout à ceux qui représentent des pièces à mise en scène ou des pièces militaires ; ces derniers ont de plus un armurier à leur service.

Les armes à feu seraient encore dangereuses avec

une bourre de papier qui, une fois enflammée, pourrait tomber dans une côstière ou derrière un châssis et mettre le feu. On bourre donc les pistolets et les fusils avec du poil de vache qui, sorti de l'arme, s'éparpille sans prendre feu. Dans les grandes pièces militaires, on voit des figurants qui, dans un espace assez restreint, s'envoient des coups de fusil ; il est vrai qu'ils tirent en l'air, ce qui est déjà assez rassurant, mais des maladroits peuvent envoyer la charge de leur arme dans la figure d'un camarade. Les blessures seraient assez fréquentes, si la manière dont l'arme est chargée ne rassurait complétement.

Les armes sont remises chargées aux acteurs et aux figurants, et la baguette qui sert à bourrer pistolets et fusils est attachée à la muraille par une chaîne pour qu'une distraction ne la fasse pas oublier dans un canon.

Il est une autre disposition, employée quand des fusils doivent être chargés en scène ; des cartouches plus grandes que le canon de l'arme sont remises aux soldats, qui n'ont qu'à les ouvrir et à verser leur contenu dans le fusil. Pour peu qu'ils frappent une qu deux fois sur le plancher avec la crosse, l'explosion est suffisante. Pendant que nous tenons la fusillade, il convient de parler d'un instrument bruyant qui joue, à merveille, le rôle de feux de peloton ou de feux de file. Cet instrument s'emploie dans les grandes pièces militaires pour soutenir la fusillade des premiers plans qui paraîtrait bien maigre surtout dans la représentation d'une grande bataille. Cet instrument, appelé tringle, consiste en une planche assez épaisse, sur laquelle sont plantés et fixés verticalement une série

de trente ou quarante canons de pistolets, dont les lumières sont reliées par un fil ou une mèche, préparée de manière à brûler plus ou moins vite, selon le besoin. Les canons ont été chargés pendant la journée.

Ces petits appareils, placés dans le fond du théâtre, sont allumés au moment de la bataille et font un tapage infernal, digne accompagnement des péripéties de l'avant-scène.

Ce n'est pas tout, à la fusillade réelle, à celle des tringles, pour que l'illusion soit plus complète on ajoute de l'artillerie, mais une artillerie en bois, fort bien imitée, attelée de vrais chevaux, avec les caissons et les artilleurs obligés.

Bien mieux, on fait tirer ces pièces de canon, mais à vrai dire, par un tout autre procédé que celui employé dans la véritable artillerie. A la culasse de la pièce se trouve une boîte en fer pouvant recevoir la gargousse, qui n'est autre chose qu'un pétard colossal, lequel part sous le canon. L'ancien public parisien avait accepté les six pièces de canon du Cirque et s'en contentait si bien, que, de 1830 à 1860, on n'en eut pas d'autres, ce qui n'empêcha pas les Français d'être chaque soir vainqueurs. Mais vers 1865, je crois, on monta, au théâtre du Châtelet, *la Bataille de Marengo*, grande pièce militaire. M. Hostein était alors le directeur de ce théâtre; il demanda et obtint du ministère de la guerre, quatre véritables pièces de 4, avec leurs caissons et leurs servants. Ce n'était pas peu de chose de faire manœuvrer ces engins sur un théâtre si grand qu'il fût; mais le théâtre du Chatelet est immense et pourvu de spacieux dégagements ; tout réussit donc à point ; les répétitions se

firent, on arriva à la répétition générale avec costumes, décors, etc., il ne fallait plus que faire tirer les pièces; on en avait toujours retardé l'expérience. De petites gargousses avaient été confectionnées, et si petites qu'elles fussent, elles n'en représentaient pas moins un assez joli volume de poudre; aussi redoutait-on la première détonation et ce n'était pas sans raison; on n'a pas l'habitude de se servir de canons dans un intérieur; l'explosion allait être formidable. De plus, la salle du Châtelet a, comme chacun le sait, un plafond en verre; il était à craindre que le déplacement de l'air, causé par l'explosion, ne vînt briser le plafond tout entier. Hostein, qui avait livré déjà bien des batailles... au théâtre, hésitait... enfin il donna l'ordre de faire feu, rien ne tomba, le bruit était formidable; on recommença; les quatre pièces firent feu l'une après l'autre. *La Bataille de Marengo* eut un grand succès.

Après l'introduction de la véritable artillerie au théâtre, dois-je parler d'un instrument toujours employé, même à l'Opéra, et qui, par exemple, produit la fusillade finale des *Huguenots*? Imaginez un cylindre dont la surface est formée de morceaux de bois parallèles : ces morceaux, dont la coupe est pentagonale, présentent un angle à l'extérieur; cette espèce de cylindre pourvu d'un axe solide est mis en mouvement par une manivelle que tournent un ou plusieurs hommes. Quand l'instrument est en mouvement, chaque morceau de bois rencontre des planchettes, fixées solidement par une de leurs extrémités dans un bâti de charpente; ces planchettes en sapin ou en tout autre bois sonore sont amincies vers l'extrémité qui ren-

contre le cylindre, afin qu'elles soient d'une grande flexibilité; la première traverse qui les rencontre les fait plier et retomber ensuite sur la seconde avec un bruit plus ou moins fort, suivant la puissance de l'appareil.

Les pétards et les fusées appartiennent de droit à l'artificier ; les premiers, équipés sur un fil de fer conducteur, figurent la foudre ; les fusées ont leur place dans les féeries, surtout pour simuler des pluies de feu, ce qui est d'un grand effet.

Il nous reste à parler des incendies et des démolitions.

Dans un drame de Victor Séjour, intitulé *la Madone des Roses*, le décor final, peint par M. Robecchi, représentait une salle du palais des ducs d'Este. C'était un intérieur renaissance, en ébène, très-sévère d'aspect. Tout à coup, la fumée entrait par les ouvertures, les lambris craquaient et se renversaient enflammés, le plafond, lui-même, s'écroulait sur le théâtre en débris fumants, tandis que la poutre maîtresse, appuyée sur le sol, se consumait lentement. Par les ouvertures on apercevait une salle immense, noyée dans des flots de flamme et de fumée. Les serviteurs du palais fuyaient affolés sur un grand praticable garnissant le fond du théâtre. L'acteur principal descendait le long d'un escalier tournant, tenant une femme entre ses bras, tandis que les flammes passaient au travers des marches.

On serait tenté, en lisant cette description, de croire à une exagération. Mais les nombreux spectateurs qui applaudirent cette merveille de la machination théâtrale, pourraient en attester l'exactitude.

Ajoutons toutefois qu'à la première représentation, une grande partie du public effrayé avait abandonné la salle, croyant à un incendie véritable ; la préfecture de police s'en émut, une commission fut nommée et reconnut que les précautions les plus minutieuses avaient été prises pour éviter tout accident.

Fig. 30. — 1. Effet d'incendie, vu de la salle.

La décoration, comme on le pense bien, avait été construite tout autrement qu'une décoration ordinaire. Les châssis composés de morceaux rapportés étaient en bois à deux épaisseurs de planches, clouées à contre-fil. Différentes parties s'écroulaient, laissant les autres silhouettées par des tubes percés de petits trous, alimentés par le gaz et allumés. Derrière le praticable du

fond se trouvait un rideau découpé, peint enflammé ainsi que le rideau placé au plan suivant. La lumière Drummond colorée en rouge, les feux de Bengale étaient jetés à profusion sur la scène. De plus, des pots remplis de lycopodium étaient placés au-dessus de fourneaux auxquels aboutissaient de gigantesques soufflets

Fig. 31. — 2. Effet d'incendie, vu du fond du théâtre.

de forge. Des machinistes cachés derrière les châssis, à des moments donnés, pesaient sur les manches desdits soufflets, dont le vent projetait des flammes de cinq à six mètres de hauteur. De vastes entonnoirs, disposés au-dessus d'un foyer allumé, recevaient des paquets d'un produit anglais appelé « spark » et rejetaient des torrents d'une fumée noire mêlée d'étincelles. D'autres

machinistes, costumés suivant l'époque, simulaient les gardes ou les serviteurs effrayés et jetaient de ce « spark » à des endroits désignés. M. E. Godin, l'habile chef machiniste, le créateur de cet effet inusité, qu'il avait déjà tenté à Londres sur une plus petite échelle, prenait part à l'action en lâchant les fils qui retenaient le plafond au moment de l'écroulement. Les pompiers, la lance à la main, surveillaient la scène, prêts à éteindre sur-le-champ tout commencement de combustion véritable.

Cet incendie est resté unique dans l'histoire du théâtre ; il contribua pour beaucoup au succès de l'ouvrage.

XIV

ACCESSOIRES

Qui n'a pas vu un magasin d'accessoires de théâtre n'en peut avoir une idée, même incomplète ; la boutique d'un brocanteur n'en donnerait qu'une faible image. On trouve bien des choses chez un brocanteur ; au magasin d'accessoires, on trouve tout et dans un ordre tel que, seuls, les employés qui l'habitent peuvent s'y reconnaître.

Ces employés sont au nombre de quatre ou de six, plus un chef. Celui-ci doit toujours tenir prêts les objets utiles à la représentation ; c'est lui qui, pendant l'entr'acte, vient disposer sur la scène les meubles, les jardinières, les pendules sur les cheminées, l'encrier, le papier et les plumes sur les tables, les lettres qu'on apporte, tous les mille petits accessoires, les médaillons, les portefeuilles, les billets de banque, les coffrets, les bijoux, tout enfin, jusqu'à la fameuse « *croix de ma mère*, » accessoire qui a tant servi dans le drame depuis cinquante ans.

C'est le chef d'accessoires qui dispose, sur les tables et sur les dressoirs, les vaisselles d'or et d'argent surchargées de volailles, gibiers rôtis, beaux fruits ; c'est lui qui range les flacons « du vin doré des Espagnes, » et les bouteilles de limonade gazeuse simulant, à s'y méprendre, le vin de Champagne. Il doit encore préparer, dans l'intérieur des pâtés de carton, ces biscuits légers que les acteurs mangent avec si peu d'entrain.

Dans les pièces à grand spectacle, le chef d'accessoires et ses aides distribuent les lances, les hallebardes, les bannières, tous les ustensiles de métier, etc. On peut ranger dans la catégorie des accessoires le tapissier et ses aides chargés de mettre des rideaux suivant les besoins, de poser des tapis, quand le théâtre représente un salon.

On fait souvent des tapis peints pour des paysages ; ces tapis représentent les gazons, les chemins, les pierres, mais ce sont les machinistes qui sont chargés de poser ceux-là ; le tapissier a l'entretien des meubles de la scène et de la salle ; c'est lui qui fournit les meubles « *nature* » que l'on met à présent avec trop de profusion sur nos théâtres ; les objets naturels font presque toujours mauvais effet dans ce milieu factice.

Les accessoires ont pris une grande importance dans le théâtre moderne. Le livre de l'intendant des théâtres en 1650, déjà cité, nous montre que, pour une tragédie de Corneille ou de Racine, il y avait pour tout accessoire une lettre, un fauteuil. Il n'en est pas de même aujourd'hui ; le répertoire moderne a besoin d'une foule d'objets ; les moindres vaudevilles ont

Fig. 32. — Magasin des accessoires.

une action plus compliquée que celle des œuvres les plus importantes du dix-septième et du dix-huitième siècle ; les personnages, de nos jours, sont entourés de meubles, d'ustensiles de toute sorte qui ont leur part dans l'action ; la couleur locale, cette importation moderne, est venue apporter un élément nouveau aux représentations actuelles. Les acteurs, habillés avec les costumes du temps, se meuvent au milieu des objets nécessaires à l'existence des personnages qu'ils représentent.

Les accessoires ont donc pris une grande importance; le magasin, qui leur est destiné, n'est jamais assez grand pour les contenir ; aussi tous les coins pouvant servir de succursales à ce service en sont encombrés. On a même imaginé d'en suspendre au-dessous des corridors du cintre, on en met dans le dessous, au cintre, et enfin on conserve ceux qui ne s'emploient pas journellement, dans des magasins hors du théâtre.

XV

LE TONNERRE. — LA PLUIE. — LA GRÊLE. — LE VENT. LES ÉCLAIRS.

Les phénomènes atmosphériques sont aussi du domaine des accessoires, sous la haute direction du régisseur, qui en règle l'intensité et la durée.

Commençons par le tonnerre. S'il ne s'agit que d'obtenir des roulements lointains, une plaque de tôle, agitée graduellement, d'un mouvement de plus en plus vif, fournira, surtout si la plaque est d'une certaine dimension, une illusion suffisante, Jadis, une brouette à quatre roues polygonales, chargée de pierres, était roulée à grand renfort de bras sur les corridors du cintre, et, comme cette manœuvre accompagnait invariablement l'arrivée du « Deus ex machinâ » chargé du dénoûment, cela donnait à penser au public que le Dieu en question descendait tout prosaïquement de voiture avant de paraître en scène. La science théâtrale a marché de l'avant, et le tonnerre l'a suivie. La brouette de nos pères est tom-

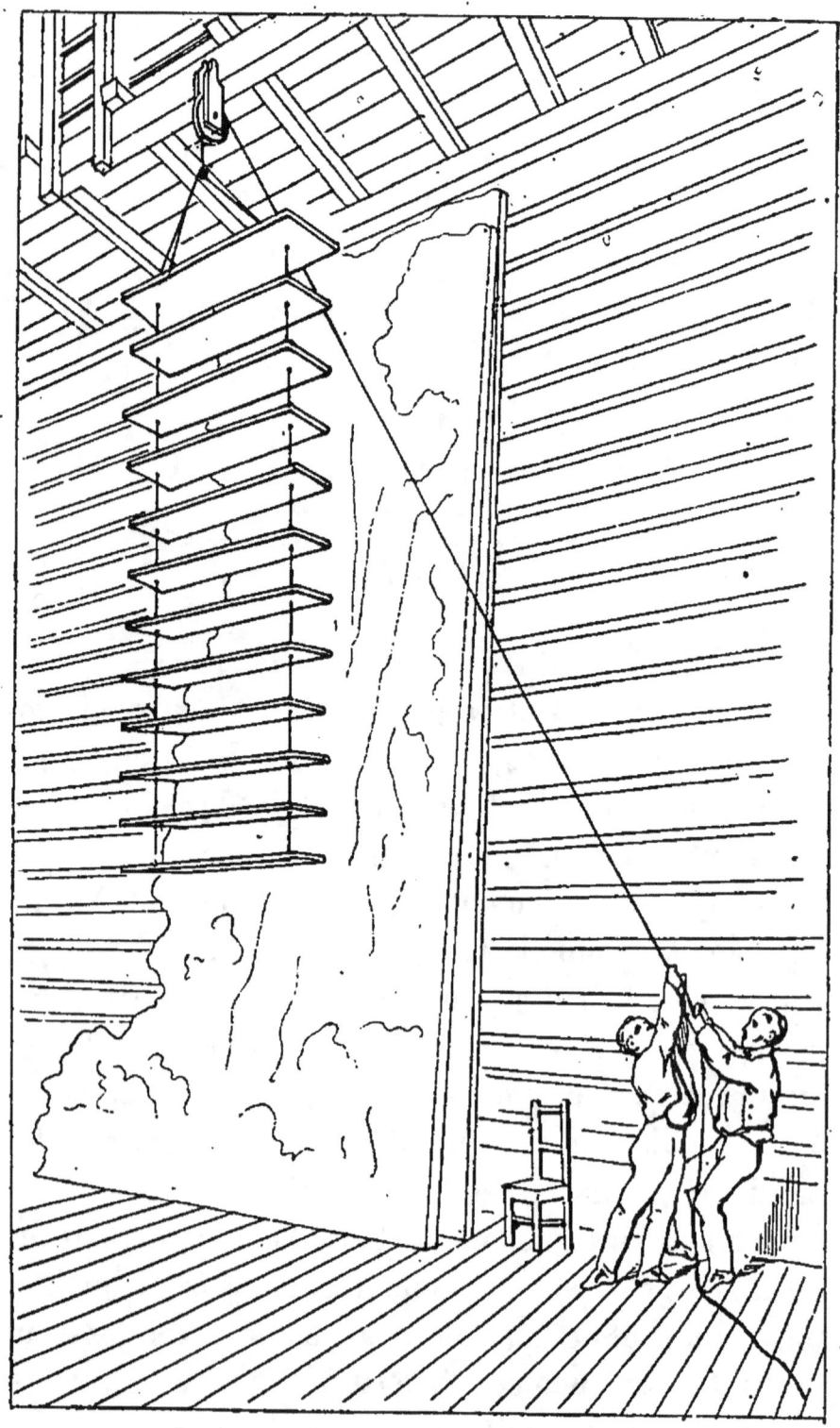

Fig. 35. — Le tonnerre.

bée dans l'oubli ; voici une machine fort simple qui l'a remplacée avantageusement. Qu'on se figure une série de planchettes, dont chacune est enfilée à ses extrémités sur deux cordelettes ; ces cordelettes se réunissent ensuite sur une poulie fixée à la charpente d'un corridor. Deux hommes enlèvent la machine à bout de bras et la laissent retomber violemment. De là, grand fracas, et une suite de chocs sonores et irréguliers qui, combinés avec la manœuvre de la plaque dont nous avons parlé ci-dessus, imitent avec un certain succès le bruit du tonnerre grondant au lointain et tombant tout à coup dans un lieu voisin de la scène.

Meyerbeer dirigeait à l'Opéra-Comique les répétitions du *Pardon de Ploërmel*. Il trouvait insuffisants les moyens employés jusqu'alors pour rendre le bruit du tonnerre, quand, passant près des chantiers du Louvre, alors en réparation, il aperçut des maçons qui déchargeaient des plâtras, par les fenêtres d'un étage supérieur, en les faisant rouler dans un conduit en charpente. Le bruit sourd et saccadé produit par la chute de ces plâtras, corps de formes irrégulières et de poids divers, lui inspira une idée qu'il fit mettre à exécution sur le théâtre même de l'Opéra-Comique. Une vaste cheminée ou trémie, en épaisses planches de sapin, est construite, partant du gril et arrivant à la scène ; des traverses obliques sont disposées à l'intérieur ; une trappe ferme l'orifice supérieur de ce vaste conduit. Lorsque l'appareil doit servir, une charge de moellons, de cailloux, de morceaux de fonte est placée sur la trappe qui bascule à un moment donné. Les objets s'engouffrent, rebondissent sur les obstacles, frappent les parois et

retombent avec un bruit assourdissant sur le plancher.

Ce genre de procédé un peu encombrant ne sert que dans les grandes occasions.

Pour la pluie et la grêle, il est à peu près impossible d'en rendre complétement l'effet au théâtre ; l'essai en a été souvent tenté et n'a pas réussi. Il faut se contenter du plus ou moins de vérité dans l'imitation du bruissement. Pour arriver à ce but, on remplit de petites pierres une boîte très-étroite, longue de plusieurs mètres, coupée par intervalles de vannes de bois ou de métal. Les pierres, en tombant, rencontrent ces vannes et ricochent de l'une à l'autre ; il s'ensuit des sons saccadés qui ont assez de rapports avec le grésillement d'une pluie d'orage.

Il y a quelques années, aux théâtres du Châtelet et de la Gaîté, on donnait deux pièces plus ou moins bibliques, et traitant chacune du déluge. Les deux théâtres, en concurrence pour la représentation de ce point capital de l'œuvre, s'en étaient tirés de façon différente. Au Châtelet, lorsque le moment critique arriva, une gaze très-transparente, zébrée de fils d'argent en zigzag, descendait au premier plan, et, tandis qu'on l'agitait, des rayons de lumière Drumond venaient se briser sur les paillettes et les faisaient étinceler. A la Gaîté, au contraire, une mince lame d'eau, tombant du cintre, occupait la largeur du théâtre, tandis que la lumière Drumond faisait son apparition obligée. Le déluge du Châtelet était plus gai, plus brillant d'effet, tandis que celui de la Gaîté donnait aux personnages se mouvant sur le théâtre un aspect plus triste, plus glauque. Malgré cette « *great attraction* » les deux pièces som-

brèrent et leurs déluges avec elles; pareille tentative ne fut pas renouvelée.

La neige se fait, le plus souvent, avec de petits morceaux de papier que des machinistes, placés sur les ponts volants, sèment à pleines mains. On a essayé de produire plus d'illusion en substituant des rognures de laine blanche aux morceaux de papier; le moyen était dispendieux, on y a renoncé.

Depuis longtemps, les éclairs sont figurés au moyen d'une gigantesque pipe en fer-blanc dont l'intérieur renferme du lycopodium en poudre. La partie supérieure du fourneau est garnie d'un couvercle percé de trous; au centre se trouve une lampe à esprit-de-vin. On souffle dans le tuyau, le lycopodium s'échappe par les trous, s'enflamme au contact de la lampe et s'éteint aussitôt.

Un autre moyen, plus économique encore, consiste à disposer un certain nombre de becs de gaz, que l'on tient à la lueur bleue, et auxquels on donne du feu tout à coup en ouvrant la clef du tuyau qui les alimente.

Le procédé le meilleur est celui-ci. On découpe dans le rideau de vastes parties que l'on recouvre de calicot peint à l'essence. Au moyen de la lumière électrique, on jette un rapide rayon lumineux, qui vient éclairer par transparence les endroits réservés.

Pour les cris d'animaux, un instrument spécial a été construit. C'est un tambour très-allongé, terminé par une peau d'âne à une seule de ses extrémités. Sur cette peau est bandée une corde à boyau, attachée par son centre à une autre corde du même genre qui traverse le tambour dans toute sa hauteur. L'exécutant, ordinai-

rement le régisseur, place le tambour entre ses genoux, puis, la main recouverte d'un gant enduit de colophane, il frotte plus ou moins vivement sur la corde, et il se produit alors des grognements prolongés, sourds ou éclatants.

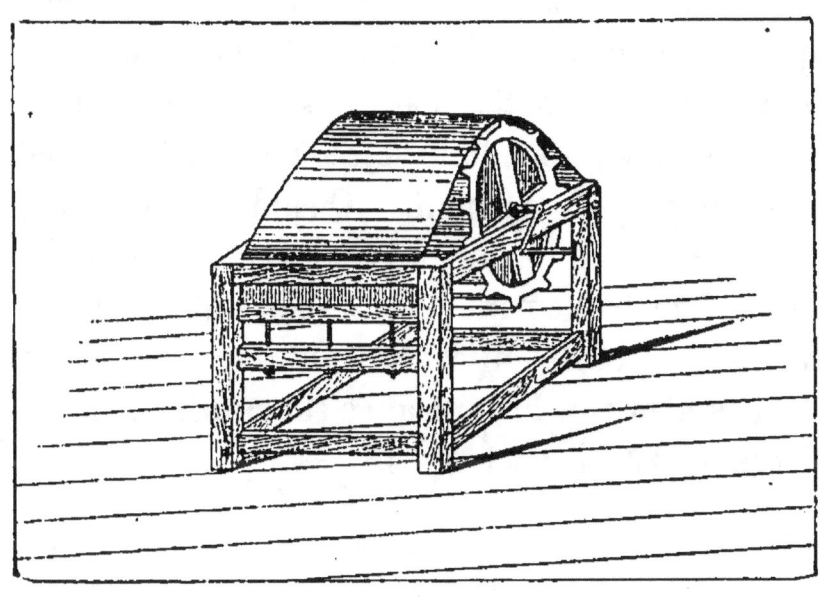

Fig. 34. — Machine à faire le vent.

On s'est servi plus d'une fois d'artistes quadrupèdes, mais seulement pour des rôles muets. On n'est pas arrivé malheureusement, pour l'absolue vérité, à leur apprendre à répondre à la réplique; du reste, certains régisseurs ont fait une sérieuse étude de la langue canine, et remplacent à merveille l'animal absent. Quant aux roulements de voitures, il suffit de la première paire de roue venue, promenée avec plus ou moins de vitesse sur la scène. Les machines à imiter les sifflements du vent sont de plusieurs sortes. La plus usitée est celle-ci. Un bâti, assez solide, porte l'axe d'un cylindre, posé sur deux tourillons, construit par

la juxtaposition de parties assemblées entre elles, et présentant comme coupe un segment de cercle surmonté d'une partie saillante, assez semblable à la dent d'une roue d'engrenage, et qui forme saillie sur la surface du cylindre. Il y a ordinairement quinze à vingt de ces espèces de languettes, disposées sur l'appareil dont il s'agit. Une forte étoffe de soie est disposée sur le bâti, par-dessus le cylindre. De petits boulons, que l'on serre à volonté, permettent de la tendre plus ou moins. Quand, au moyen d'une manivelle, on imprime un mouvement giratoire au cylindre, le frottement de la soie sur les languettes produit un grincement continue imitant, à s'y méprendre, le sifflement du vent qui s'engouffre dans les cheminées ou dans les corridors.

XVI

DES AMÉLIORATIONS THÉATRALES

Depuis quelques années, le fer a fait son apparition dans la machination théâtrale. C'est au cintre que l'emploi en est le plus fréquent ; on construit surtout en fer les aiguilles pendantes, les montants d'échelle, les brides et les étriers des ponts volants, sans compter la charpente soutenant la couverture, mais dont nous n'avons pas à parler. Les planchers des corridors, celui du gril sont en fer dans certains théâtres. On a essayé de plus d'introduire, dans les dessous, ce genre de construction, mais les inconvénients en sont si nombreux qu'il a fallu y renoncer. Dans les théâtres, où les planchers des corridors ont été exécutés en fer, le bruit produit par les pas des machinistes troublait la représentation : on a dû les recouvrir de bois.

La machination théâtrale n'a fait, en somme, que peu de progrès. Des ingénieurs et des architectes ont tenté d'introduire les découvertes modernes, non-seulement dans la machination proprement dite, mais

Praticable.

encore dans les déplacements occasionnés par les exigences de la mise en scène. L'emploi d'une force quelconque économiserait un grand nombre de bras. On a proposé la vapeur, le moteur à gaz, mais sans succès. Les accidents se multiplieraient d'une manière effrayante sur un espace relativement exigu, continuellement encombré, si l'on n'était pas toujours maître des moyens de locomotion. Le seul projet qui résiste à l'analyse, et dont les essais ont été concluants, c'est celui de M. Quéruel, ingénieur, qui remplace la manœuvre à bras par une force hydraulique. Ce projet qui révolutionne complétement les idées reçues, amène des changements considérables dans les moyens jusqu'ici adoptés. Le dessous du théâtre est complétement en fer. Le vacillement et les déversements continuels sont combattus au moyen d'une division moins grande, répondant aux mêmes besoins. Le moteur de tout ce système est la presse hydraulique. Le plancher se soulève, forme des praticables en pente ou en gradins ; les fermes, les châssis se meuvent horizontalement ou verticalement. Un commencement d'application a été donné à ce projet au théâtre de la Gaîté ; une presse hydraulique manœuvrait une ferme d'un poids considérable. Un des grands avantages de ce système est de ménager au cintre d'immenses réservoirs qui, en cas de sinistre, jetteraient sur la scène des torrents d'eau, et viendraient prómptement à bout d'un commencement d'incendie.

Il existe un inconvénient grave dans la plantation des décors représentant une grande étendue. Les raccords du rideau et des panoramas ne se font jamais

d'une manière bien exacte, surtout lorsque la ligne d'intersection se trouve dans le ciel. On a imaginé de remplacer le rideau et les châssis de panoramas, par un grand panorama de forme circulaire. On conçoit qu'avec un éclairage suffisant on arrive à enlever pour les yeux du spectateur l'aspect circulaire de la construction dont il s'agit, surtout s'il ne s'y trouve pas de lignes droites qui, en vertu des lois de la perspective, deviendraient des lignes courbes pour les personnes placées au-dessus ou au-dessous de la ligne d'horizon.

XVII

**REPRÉSENTATION D'UNE PIÈCE A GRAND SPECTACLE.
VUE DU THÉATRE**

Le théâtre, la scène, le dessous et le cintre étant connus, nous allons les voir fonctionner.

Le lecteur voudra donc bien nous accompagner sur le théâtre une heure avant le commencement du spectacle.

Nous voici de nouveau sur la scène, mais un notable changement s'y est produit : le décor du premier tableau de la pièce qu'on va représenter est en place ; les machinistes l'ont posé après la répétition du jour ; c'est une besogne toute faite pour le soir et qui facilite le travail des gaziers et des lampistes. Ceux-ci sont les premiers arrivés ; ils ont fort à faire pour éclairer la scène, la salle, les vestibules, les foyers, les couloirs, les dessous, les corridors, le cintre, les loges d'acteurs, de figurants, de choristes, de comparses et de danseuses.

Le grand lustre de la salle descend du cintre avec ses becs à demi-feu. La porte de l'escalier des artistes

ne cesse de s'ouvrir, donnant passage à une foule d'employés des deux sexes, habilleurs, habilleuses, tailleurs, couturières, coiffeurs, machinistes, comparses, accessoires ; on appelle de ce dernier nom les employés supplémentaires qu'on ajoute au service ordinaire pour les spectacles à grande mise en scène. Ces employés ne font pas partie de l'administration, ils sont payés chaque soir, et recrutés par les chefs de service selon les besoins journaliers ; les machinistes, ceux du moins qu'on appelle garçons de théâtre et les figurants sont dans cette catégorie.

Voici une troupe de sapeurs-pompiers qui vient renforcer le service de jour ; tous les hommes vont être placés à un poste désigné et se tiendront prêts en cas d'accident ; l'un d'eux, placé sur un côté, surveille la rampe, cette ligne de feu placée à fleur de terre et cause de tant d'événements tragiques.

Voici une seconde troupe, sans uniforme, conduite par un chef, qui entre derrière le théâtre, traverse la scène, passe par une porte de communication et va se placer dans la salle directement sous le lustre. Ces personnages, produit essentiellement français, sont les soutiens des acteurs et des auteurs, qui les payent pour en obtenir des bravos, dont le public n'ose pas ou ne veut pas prendre l'initiative, bravos que ces auxiliaires bruyants ne marchandent guère, au risque de fatiguer les spectateurs par l'expression de leur admiration souvent inintelligente et toujours intéressée. Leur existence a été souvent mise en question ; il y a peu d'années, quelques directeurs courageux les supprimèrent, mais il fallut les laisser rentrer en victorieux peu de temps

après; divers motifs avaient fait reconnaître l'absolue nécessité de leur présence. Le spectateur français donne, dit-on, difficilement des marques visibles d'approbation, il faut qu'il soit irrésistiblement entraîné. Peut-être aussi s'en est-il d'autant plus déshabitué que la « claque » ne lui laisse plus rien à faire. De son côté, l'acteur en présence de quinze ou dix-huit cents spectateurs, silencieux et immobiles, très-souvent indifférents, perd courage et ne sait plus ce qu'il dit. Les applaudissements payés semblent lui prouver qu'on l'écoute; et la vérité est que parfois, ils entraînent ceux des voisins; alors la salle « s'échauffe, » comme on dit en terme de théâtre, et la représentation n'en marche que mieux.

Laissons donc passer cette escouade ; laissons-la prendre ses positions, et occupons-nous des autres employés qui arrivent en foule.

Voici un régisseur, dont la première besogne est de donner l'ordre de *charger* le rideau d'avant-scène; il est l'heure d'ouvrir les bureaux, le public va pénétrer dans la salle. Les acteurs, ceux qui paraissent les premiers, se dirigent rapidement vers leurs loges pour s'habiller au plus vite. En même temps les garçons d'accessoires apportent des tables, des chaises, des corbeilles pleines de beaux fruits en cartonnages, etc. Les balayeurs viennent arroser et donner un dernier coup de balai jusqu'au rideau d'avant-scène. Toutes les herses au cintre sont allumées; les portants s'éclairent. Les régisseurs vérifient si le décor est conforme à la plantation donnée par le décorateur. Quelques figurants, quelques choristes apparaissent déjà en costume; les acteurs habillés viennent

causer sur le théâtre ou se rendent au foyer; la scène se couvre de monde. On entend de l'autre côté du rideau les musiciens qui accordent leurs instruments. Le bourdonnement de la salle couvre tous les bruits. Dans le fond de la scène, c'est un va-et-vient perpétuel de régisseurs donnant des ordres aux garçons de théâtre, qui partent en courant et reviennent de même; il s'agit le plus souvent de quelqu'une de ces dames qui n'est pas prête et dont on stimule la lenteur. On entend une sonnette, agitée d'une façon uniforme et promenée dans les corridors et les escaliers conduisant aux loges; tout le monde se presse; habilleurs et habilleuses n'ont pas une minute à perdre; on va sonner pour prévenir qu'on commence.

« Place au théâtre ! » ce cri déblaye la scène : il est poussé par le régisseur qui, avec le chef machiniste, s'assure si tout le monde est à son poste.

Entrons dans les coulisses; les premiers accords de l'ouverture se font entendre; le rideau ne tardera pas à se lever. Il reste encore sur la scène un groupe de jeunes femmes regardant, tour à tour, par un des trous percés dans le rideau, les spectateurs à leurs places, spectacle qui leur paraît des plus intéressants.

Profitons des derniers instants, descendons dans le dessous, par ce petit escalier. Tout le monde est à son poste; voyez à chaque plan des cordages, des trucs, des châssis, dont l'extrémité inférieure plonge dans les autres dessous. Tout est prêt; quelques lampes, munies de grillages, éclairent le personnel. Nous y reviendrons au moment d'un grand changement; nous verrons tout cela en activité.

Voici une trappe équipée pour la première apparition d'un mauvais génie. Les deux machinistes qui doivent la mettre en mouvement sont déjà à leur poste, l'un au tiroir qui doit faire passage à l'apparition, et l'autre à

Fig. 35. — Derrière le rideau.

la poignée qui lâchera le contre-poids devant emporter le seigneur Satan dans la région supérieure. En ce moment, le diable apparaît lui-même, vêtu de velours noir et suivi d'un machiniste, porteur d'une torche destinée à être agitée à l'ouverture de la trappe, avant l'ascension, pour simuler les flammes de l'enfer.

Entre la draperie dite « manteau d'Arlequin[1] » et le cadre d'avant-scène, le pompier de garde partage son attention entre son service et le spectacle qu'on va représenter. Dans cet autre petit réduit, le luminariste, au moyen de clefs tournantes, peut faire la nuit ou le jour, à volonté, dans la salle et aux divers plans du théâtre, suivant les besoins de la pièce.

Montons au cintre; nous y trouverons le brigadier et ses hommes de service, ainsi que leurs adjoints supplémentaires. A chaque changement, il faudra un homme, même deux quelquefois, pour manœuvrer les plafonds, les rideaux ou les fermes. Tout doit arriver en scène ou bien en partir pendant que les châssis, dont le service se fait en bas, exécutent le même mouvement. Les corridors sont éclairés par des lampes fixées à la face et au lointain. On y voit errer quelques spectateurs favorisés par messieurs les machinistes; leur soirée se passera dans une véritable étuve. L'air échauffé de la salle se rend dans le cintre où montent également les produits de la combustion des gaz sur le théâtre. Malgré ce désagrément, ces places sont fort enviées. Il n'est pas cependant sans danger de laisser des profanes dans ces hauteurs. Il y a quelque années, au théâtre du Cirque, un d'eux voulut passer d'un corridor à l'autre, comme il l'avait vu faire aux machinistes, sur un pont volant; le peu de stabilité de l'étroit plancher, auquel il n'était pas habitué, le fit tomber sur le théâtre. Il se tua net. Un accident semblable arriva à un des garçons coiffeurs,

[1] Le nom de manteau d'Arlequin donné aux draperies d'avant-scène, de chaque côté du théâtre, vient de la comédie italienne; c'est par cette draperie qu'Arlequin, personnage principal, entrait et sortait.

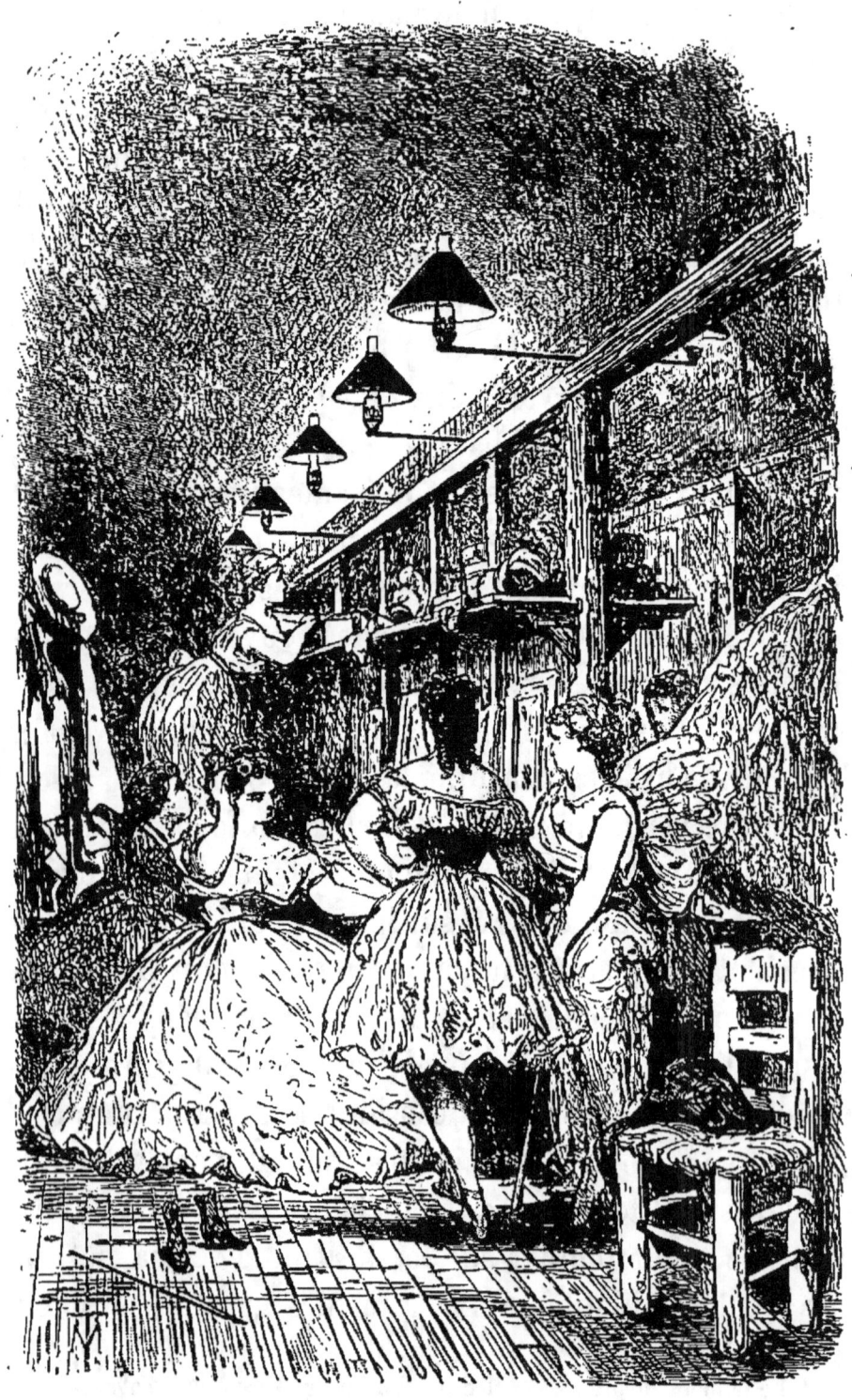

Fig. 56. — Loge de comparses.

qui se rendait d'un côté à l'autre du théâtre par ce dangereux passage. Plus heureux, sa chute ne l'empêcha pas de se relever et de se sauver à toutes jambes hors du théâtre, où l'on ne put jamais le faire revenir.

Redescendons les escaliers de service, encombrés par une foule de personnages en costumes bigarrés: c'est la figuration qui se rend à son poste.

Nous pouvons commettre une indiscrétion et jeter, en passant, un coup d'œil sur une de ces loges où s'habille une partie du corps de ballet; une longue table surchargée de miroirs, de flacons, de boîtes, des tablettes sur lesquelles sont des coiffures de toutes sortes, occupent le milieu de la pièce dans toute sa longueur. Un certain nombre de becs de gaz éclairent le tout; là s'habillent et se transforment ces dames, qui changent quelquefois jusqu'à dix fois de costume pendant la soirée.

De grandes armoires garnissent les murs et renferment ces costumes. Il est de certaines féeries dont la mise en scène en employait jusqu'à un millier, ce qui porte à un assez joli total la somme affectée à cette partie du service.

Descendons; il est déjà assez difficile de circuler; le second tableau représente une place publique; tout le personnel du théâtre y figure; voici des chevaux qui arrivent et qu'on va atteler à ces véhicules que vous voyez suspendus au-dessous des corridors; on se débarrasse comme on peut des objets encombrants.

Arrivons à l'avant-scène, les dernières mesures de l'ouverture se font entendre, et, sur l'ordre du chef d'orchestre, transmis au moyen d'une sonnette, au ma-

chiniste qui se trouve à portée de la poignée du rideau, celui-ci *appuie*, le rideau s'enlève et va se loger au cintre. Le premier acte commence; la pièce, je n'en parlerai pas, je suppose que vous la connaissez, et qu'elle est très-intéressante et très-spirituelle. Nous n'avons à nous occuper que des moyens employés pour sa représentation.

Le rideau se lève sur un intérieur de palais. Un personnage quelconque a des vues ambitieuses sur une jeune princesse, ou plutôt sur son trône et ses richesses; il appelle à son aide les puissances infernales; c'est à ce moment que nous allons voir apparaître, à travers le plancher, le diable vêtu de velours noir que nous avons aperçu dans le dessous, et qui, pour le moment, attend sa réplique.

Ceci demande une explication : la réplique est un mot ou une courte phrase servant de signal; ce signal est articulé de façon à ce que celui à qui il est destiné l'entende bien; le chef machiniste s'est, préalablement assuré que tout le monde est à son poste, en adressant, par une costière, au moyen d'un porte-voix spécial, cette question : « Êtes-vous prêts, là-dessous ? » Sur la réponse affirmative, il attend.

Lorsque la phrase convenue a été dite par l'acteur en scène, et sur le mot « allez » prononcé par le chef, ou seulement à l'audition de la réplique, le tiroir s'est ouvert, l'homme à la torche a fait sortir de terre les flammes infernales, le machiniste qui tient le fil du contre-poids, l'a laissé filer dans ses mains, mais en ayant préalablement le soin de faire un tour sur la cheville fixée au poteau, afin que le contre-poids n'en-

Fig. 37. — Une trappe.

traîne pas trop vite l'acteur placé sur la trappe : alors celle-ci arrive sans secousse à fleur du plancher.

Voici le diable en scène; allons voir, sur le théâtre, le second tableau.

Assistons, en passant, à la sortie de Satan, qui ne s'en va pas par la porte, comme un personnage ordinaire; des hommes l'attendent et le reçoivent dans leurs bras, pour l'empêcher de trébucher, quand il va passer par cette trappe anglaise, figurant la muraille pour le public, trappe dont nous avons expliqué le mécanisme. Les deux volets se refermeront avec rapidité, aussitôt que l'acteur aura passé, et ne laisseront pas au spectateur le temps de voir s'il y a là une ouverture.

Maintenant, ami lecteur, vous qui avez bien voulu nous accompagner, ayez grand soin de ne pas quitter l'endroit où nous vous placerons. Nous approchons d'un changement à vue ; les châssis vont partir de tous côtés; il ne fait pas bon de se trouver sur leur chemin. Une fois l'impulsion donnée, il est difficile d'arrêter ceux qui les déplacent et il peut en résulter quelque contusion grave pour les uns et les autres.

Ce danger, que les personnes qui fréquentent le théâtre courent à chaque instant, serait bien autrement grave si l'on adoptait la vapeur comme force motrice, ainsi que cela a été maintes fois proposé ; l'essai en a même été fait à Bruxelles, au théâtre des Galeries; on a dû y renoncer; malgré toute l'attention qu'on y apportait, les plus prudents s'y trouvaient pris, et, au milieu des violences de cette force aveugle, les accidents étaient des plus regrettables.

Vous voyez que tout le monde se réfugie au *lointain*,

c'est-à-dire au fond du théâtre. Par un privilége spécial, vous allez rester à cette place, derrière la draperie d'avant-scène ; n'avancez pas, vous vous trouveriez en scène quand la draperie va reculer.

Autrefois les changements se faisaient au sifflet ; on a remplacé cet instrument connu, mais *très-mal vu* au théâtre, par un timbre qui indique, à chaque brigadier et à ses hommes, le moment précis où tout doit se mettre en mouvement. Regardez : rideau et plafonds s'envolent au cintre, pendant que d'autres les remplacent. Les châssis ont tous fait un mouvement rétrograde, un trappillon s'est ouvert pour laisser passer une ferme. La nouvelle décoration est en place.

Le théâtre représente une ville pendant un marché ; tout le monde entre en scène ; voici les voitures attelées qui les suivent ; marchands et marchandes sont chargés de paniers contenant des légumes, des fruits admirablement imités, des poissons qu'on dirait sortis de l'eau sur l'heure. Les accessoires sont à présent faits avec une grande perfection. Je vous recommande ces langoustes, ces pièces de gibier, ces pâtisseries ; jamais la science du cartonnage n'a été poussée plus loin.

Nous aurons occasion, dans le courant de la pièce, de voir des merveilles en ce genre dans les costumes de fantaisie.

Place au chef des chœurs qui vient de conduire, de la coulisse, les masses chorales que le chef d'orchestre dirige de sa place ! Le théâtre est encombré, et nous n'avons pas le corps de ballet qui ne paraît pas dans ce tableau.

Pendant que la pièce suit son cours, approchons-nous

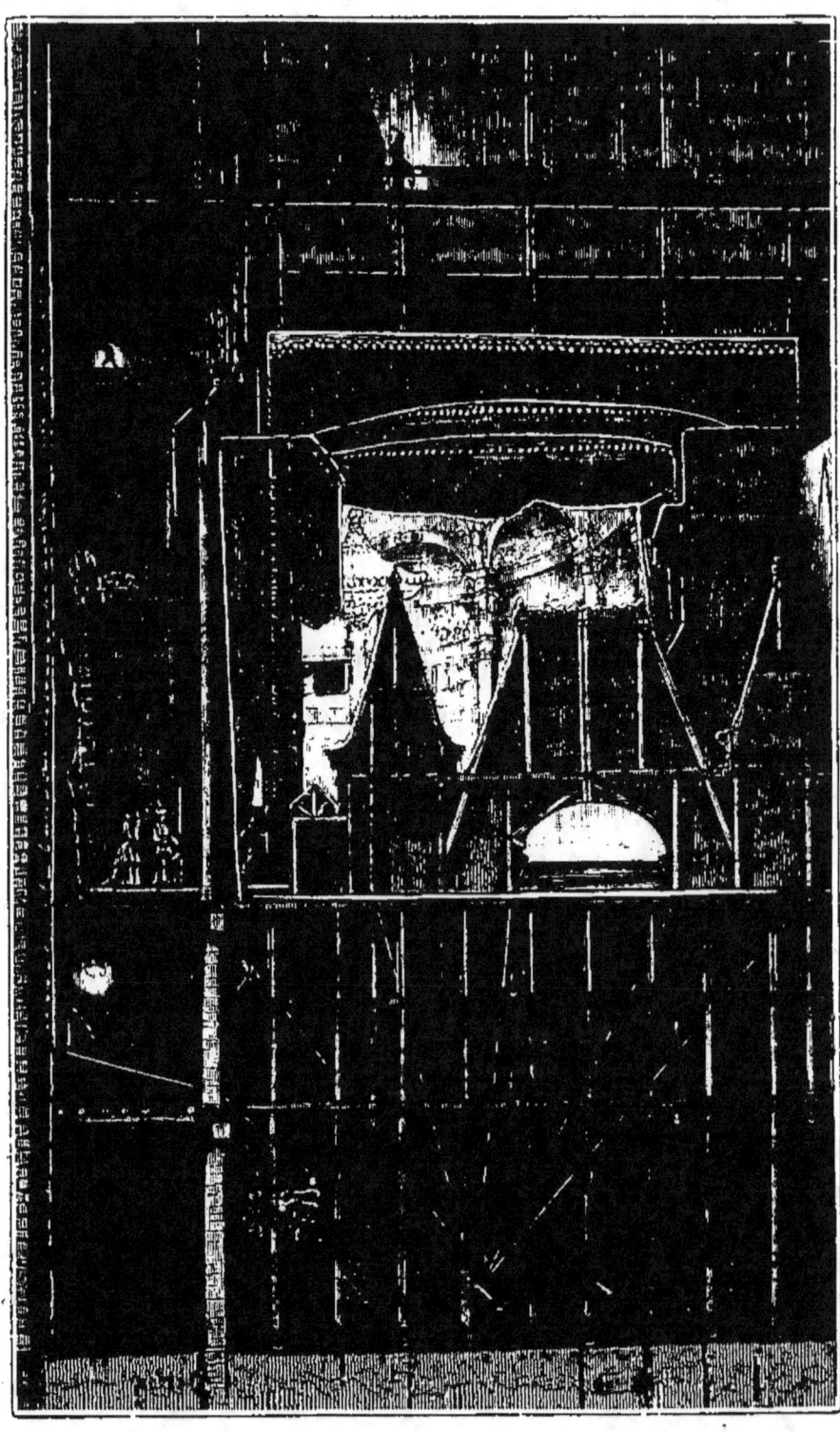

Fig. 38. — Équipe d'une ferme dans le dessous.

de ce paysan, qui n'est autre que l'acteur principal, le héros de la pièce. Si vous examinez avec soin le costume dont il est revêtu, vous constaterez que toutes les pièces se tiennent au moyen d'un fil assez fort, partant du pied et regagnant l'épaule par une série d'œillets, et redescendant le long du bras ; c'est une corde de boyau, dont l'extrémité inférieure est pourvue d'un anneau. L'autre est arrêtée par un nœud ou rosette que l'acteur peut défaire à volonté. L'habillement, quelle qu'en soit la disposition, n'est donc formé que de deux pièces, une devant, une derrière ; si le personnage se place sur le théâtre, à un point déterminé et ordinairement marqué à la craie, un petit trappillon s'ouvre derrière lui, une main s'empare des anneaux, et, au signal convenu, l'acteur en question détache les boutons ou les rosettes qui retiennent le vêtement par le haut ; le costumier, au-dessous, attire les anneaux et les fils de boyau ; le costume tombe de lui-même, entraîné dans la trappe avec rapidité ; l'acteur apparaît habillé différemment. Voyez cette vieille femme, qui va entrer en scène, revêtue d'une robe qu'on dirait couverte de cendre, c'est une de nos plus jolies actrices ; elle ne porte si bravement son affreuse enveloppe que parce qu'elle va paraître sous les traits brillants de la fée des eaux. Il faut ici plus de précaution pour ne pas froisser le costume, et surtout la coiffure, mais le principe est le même.

Ces changements de costume sont d'un grand effet, lorsqu'ils sont faits rapidement et assez adroitement préparés pour que le spectateur ne les devine pas à l'avance.

Le second tableau va se transformer cette fois. Un

trappillon s'ouvre au troisième plan, une ferme sort du dessous, des châssis obliques viennent se guinder sur la ferme, et sur un mât près de la draperie ; c'est une décoration fermée, un intérieur sombre, disposé par le décorateur pour faire valoir un grand effet brillant qui doit suivre. Dans ce tableau, les deux personnages que nous avons vus avec un double costume, sont en scène. Une foule de transformations vont avoir lieu ; mais ici le plus intéressant, pour nous, n'est pas ce qui se passe sous les yeux du public ; plaçons-nous derrière le décor. Les machinistes finissent de poser une grotte d'azur. Les coraux, les plantes marines, l'or, l'argent, la nacre, les diamants, sont prodigués et forment un ensemble des plus brillants.

La décoration actuellement en scène est double ; elle est composée de volets peints des deux côtés ; l'un sombre est actuellement en vue de la salle ; l'autre, qui recouvrira le premier au moment de la transformation, est peint comme la grotte dont il fera partie, après la transformation.

A chaque volet sur la ferme et les châssis obliques un machiniste se tient prêt, ayant à la main la poignée, c'est-à-dire les fils qui doivent faire mouvoir les volets sur leur charnière. Au cintre on enlèvera la partie du milieu qui démasquera le décor placé au fond, ce qui, avec les ouvertures, recouvertes actuellement par les volets, permettra de plonger les regards jusqu'au fond de la nouvelle décoration.

Descendons vite dans le dessous ; un travail assez important s'y prépare. Vous pouvez voir, au loin, des bâtis surchargés de nymphes et de génies des eaux,

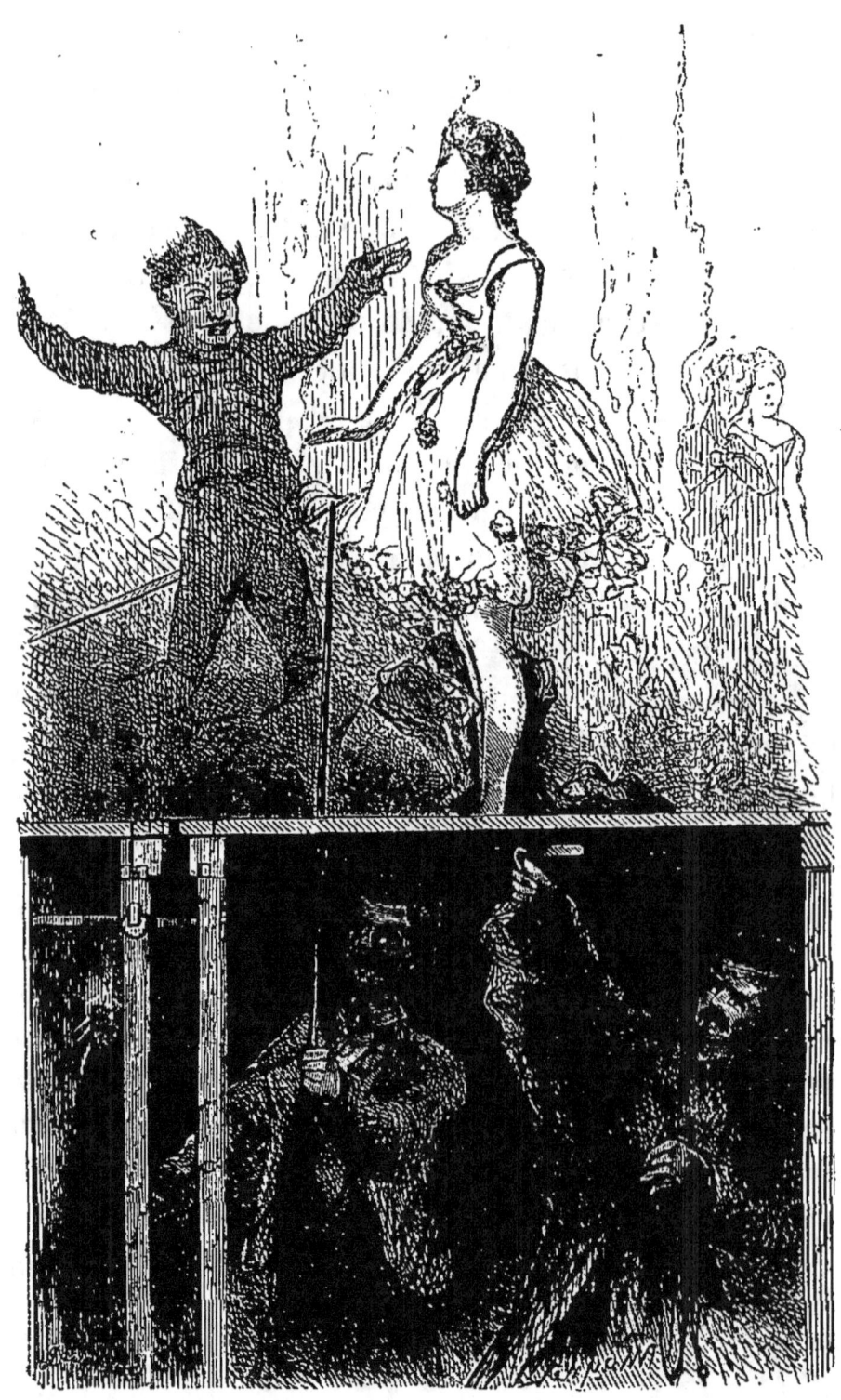

Fig. 39. — Changement de costume instantané.

qu'on attache solidement avec des courroies à des ceintures bien dissimulées dans les gazes et les fleurs ; tout cela est supporté par des tiges de fer entourées de lianes, de feuillages ; ces groupes doivent être enlevés au moyen de contre-poids ; ils figureront dans le fond du tableau. Rapprochons-nous de l'avant-scène ; nous allons voir des coquilles, des fleurs d'eau, que d'autres contre-poids feront émerger tout à l'heure avec des divinités aquatiques, dans des attitudes réglées d'avance ; voyez, en passant, ces fermes avec des figures peintes qui augmentent la figuration dans les plans éloignés, et viennent en aide à sa perspective.

Les machinistes ont fort à faire en ce moment ; voici ce qui se passe au-dessus : le jeune paysan et la vieille sont en scène. Celle-ci va reprendre ses attributs féeriques ; aussi vient-elle se placer au point de repère, le trappillon s'entr'ouvre, la main du machiniste saisit les anneaux placés à l'extrémité de la corde à boyau ; à la réplique, l'actrice rejette en arrière le capuchon monté sur fil de fer qui protége sa coiffure, et la transformation s'exécute, comme vous pouvez le voir, à l'instant.

Une fée ne saurait guère aller sans baguette, aussi, voyez avec quelle adresse un machiniste lui passe le signe de son pouvoir, et la fait arriver à sa main par un simple trou pratiqué dans le plancher du théâtre.

La transformation du jeune paysan en prince s'est accomplie de la même manière. Son costume a disparu avec la même rapidité ; il a trouvé son chapeau et son épée derrière un châssis, un meuble, partout enfin où se peuvent cacher ces objets que l'acteur ramasse avec

adresse. Ordinairement tout ce travail échappe au spectateur.

Revenons à nos machinistes dans le dessous. Les personnages sont métamorphosés, mais il faut en faire autant pour l'habitation. La fée lève sa baguette, et la chaumière devient un palais étincelant dont les ouvertures donnent sur la grotte. Les meubles grossiers disparaissent dans le dessous, pendant que des bandes d'eau montent à tous les plans; les groupes, que nous avons vu préparer, s'élèvent lentement, ce qui, joint à la lumière électrique, doit former là-haut un ensemble satisfaisant, s'il faut en croire les applaudissements de la salle.

Remontons vite; le rideau tombe sur le prologue, et l'entr'acte est au moins aussi curieux que la représentation.

Allons nous mettre au milieu du théâtre, le dos contre le rideau d'avant-scène; c'est le seul endroit où l'on ne risque pas de se faire casser un membre.

Acteurs, choristes, figurants, tout le monde se sauve pour changer de costume, et ne pas rester sur le théâtre, où l'on est exposé à chaque instant à mettre son pied dans une trappe, à heurter un châssis en mouvement, à recevoir une ferme ou un rideau sur la tête. Les machinistes seuls restent maîtres de la scène. Tous les châssis de la grotte disparaissent peu à peu; le plancher se referme; en quelques minutes le théâtre est libre. Les balayeurs, avec leurs arrosoirs, s'empressent de profiter de ces quelques minutes; les curieux, qui, comme nous, sont restés, sont impitoyablement mouillés.

Le théâtre déblayé, on va poser le quatrième tableau.

Fig. 40. — Bâti avec figures, équipé dans le dessous.

Les portants sont mis en place et les châssis y sont guindés. Le théâtre n'est éclairé que par les herses; les traînées et les portants ayant été éteints et rangés, les gaziers les reposent aux nouvelles places qu'ils doivent

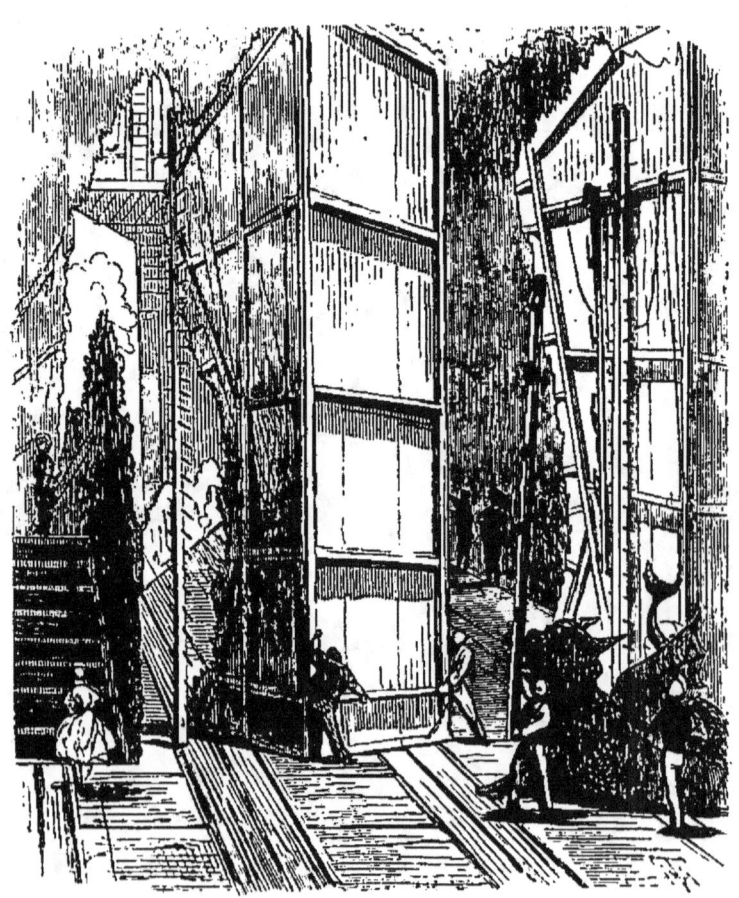

Fig. 41. — Pose des châssis (entr'acte).

occuper, et viennent y visser les conduites de gaz en peau ou en caoutchouc; des machinistes posent sur le sol les entretoises et les rampes qui doivent supporter les planchers des praticables que vous voyez descendre du cintre, amarrés à de solides crochets de fer. Voici des rideaux qu'on charge au lointain, puis un autre au quatrième plan; ce sont les rideaux du quatrième et du cin-

quième tableau ; les plafonds viennent de nouveau couronner les châssis. Un mât est planté au milieu du théâtre ; il soutiendra le tronc d'un gros arbre qui partira à vue. Peu à peu l'ordre se fait ; les acteurs, revêtus de leurs nouveaux costumes, reviennent sur le théâtre. Les deux trous percés dans le rideau d'avant-scène, sont toujours fort recherchés par les curieux et surtout par les curieuses. On va commencer ; nous avons des choses fort intéressantes à voir dans cet acte. Voici un châssis dans lequel doit se faire une apparition. Rien du côté de la peinture qui indique une ouverture ; c'est autre chose par ici.

Nous sommes en présence d'un petit échafaudage auquel on accède par une échelle de meunier (fig. 42). Une barre de fer A glisse à rainure sur une autre B, plus large, sollicitée par un fort fouet de lin auquel est suspendu un contre-poids C. Cette barre de fer est coudée à angle droit, et vient former la tige rigide sur laquelle s'appuiera la fée, bouclée par de solides courroies, et dont les pieds reposent sur une petite pédale en A. La poulie qu'on aperçoit sous le plancher, est destinée à remonter le contre-poids C à la fin du tableau, et à ramener la fée sur le plancher de l'échafaudage. Le fil sera mis en retraite sur une cheville indiquée dans la partie inférieure du bâti. On comprend que, le contre-poids C filé rapidement à la main, la barre de fer mobile, sa tige perpendiculaire, la pédale et la personne qui l'occupe glisseront rapidement à leur tour sur la barre de fer immobile et fixée à toute la charpente. Deux fortes gâches retiennent la barre de fer mobile sur l'autre, et l'empêchent de basculer. Un fort contre-poids C', sus-

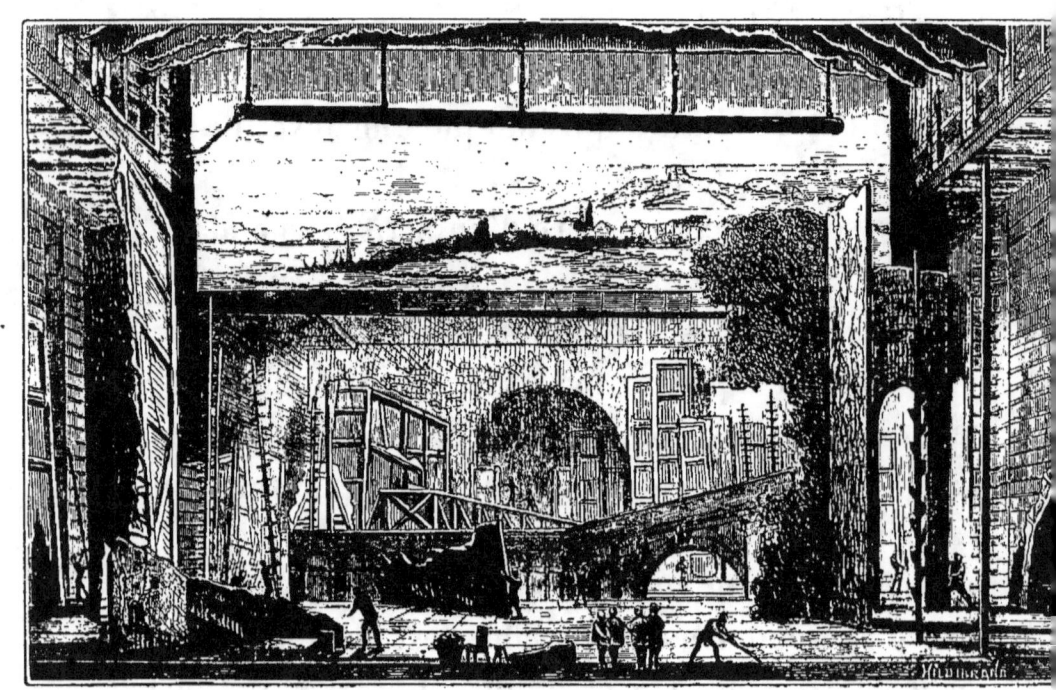

Fig. 42. — La scène pendant l'entr'acte.

pendu en dehors de l'édifice, maintiendra la stabilité et l'équilibre du truc, lorsque tout le poids se trouvera en porte à faux.

Les lignes ponctuées indiquent la forme générale du châssis à travers lequel se fait l'apparition. Une ouverture oblongue et cintrée est aussi figurée ; c'est la trappe anglaise, au travers de laquelle doit passer l'acteur. Il faudrait en réalité que le châssis fût indiqué en lignes pleines, tandis que la figure, au contraire, devrait être tracée en ponctuée ; mais nous avons pensé que le dessin serait plus intelligible en le présentant tel qu'il est.

Cette apparition, organisée par M. Eugène Godin à la Gaîté, faisait beaucoup d'effet ; il était impossible pour le spectateur de voir les points d'appui ; elle a fonctionné plus de deux cents fois, manœuvrée par deux hommes, sous la direction du serrurier du théâtre, M. Boutrou, et sans le moindre accident.

Cette machine, munie de quatre petites roues, dont la devanture est garnie d'un châssis peint, représentant un char traîné par un animal fantastique, c'est l'équipage de la reine des génies, qui va faire son entrée avec ses suivantes ; un machiniste, placé sous les sièges, sert de moteur à la voiture : c'est le « voyageur d'intérieur. »

Passons derrière le rideau ; voici la grande décoration qui va apparaître après celle que le public a sous les yeux ; elle est presque entièrement posée, sauf les premiers plans qui viendront au changement. Tout le théâtre est pris jusqu'au fond, c'est dans ce tableau que nous allons voir se déployer toutes les ressources de la mise en scène ; nous aurons un cortège et un ballet ; ce praticable au fond et ces grands escaliers sont destinés

au défilé, et à grouper les spectateurs de la fête. Examinons les costumes à mesure que toute la figuration descend des foyers et des loges. Commençons par les pages, dont les élégantes livrées sont dessinées par un de nos plus spirituels artistes; le velours, le satin n'ont pas été épargnés; les broderies en or, la soie et les plumes sont prodiguées pour les dames d'honneur que vous voyez suivies chacune d'une femme qui porte la queue de la robe jusqu'à l'entrée en scène. Dans le foyer causent entre elles les reines, les princesses couvertes de perles et de diamants, couronnes en tête; tout cela très-bien imité par des bijoutiers spéciaux. Quelques-uns de ces bijoux, de ces chaînes sont de véritables œuvres d'art. Les princes, les ducs, les marquis, les comtes et les barons sont revêtus de leurs brillants costumes; puis arrivent les hérauts d'armes, les soldats couverts de fer, puis encore les magistrats, les corporations, le peuple, etc. La foule encombre le théâtre. Il est fort difficile de circuler; pourtant nous n'avons pas fini; je veux vous faire voir le foyer de la danse; le personnel qui le compose ne paraissant sur la scène qu'au moment où sa présence est nécessaire. Nous y voici. Le plancher, incliné comme celui du théâtre, vous en indique la destination, ainsi que les glaces appendues au mur. Cette barre de fer, autour de la salle sert, comme vous pouvez le voir, aux danseuses qui viennent avant le ballet, pour préparer leurs membres aux exercices fatigants qu'elles vont exécuter sur la scène. Remarquez celle-ci: voici dix fois qu'elle répète le même pas; cette autre, les mains fortement serrées à la barre, fait des pliés, des ronds de jambes, jusqu'à ce que ses articulations soient complétement

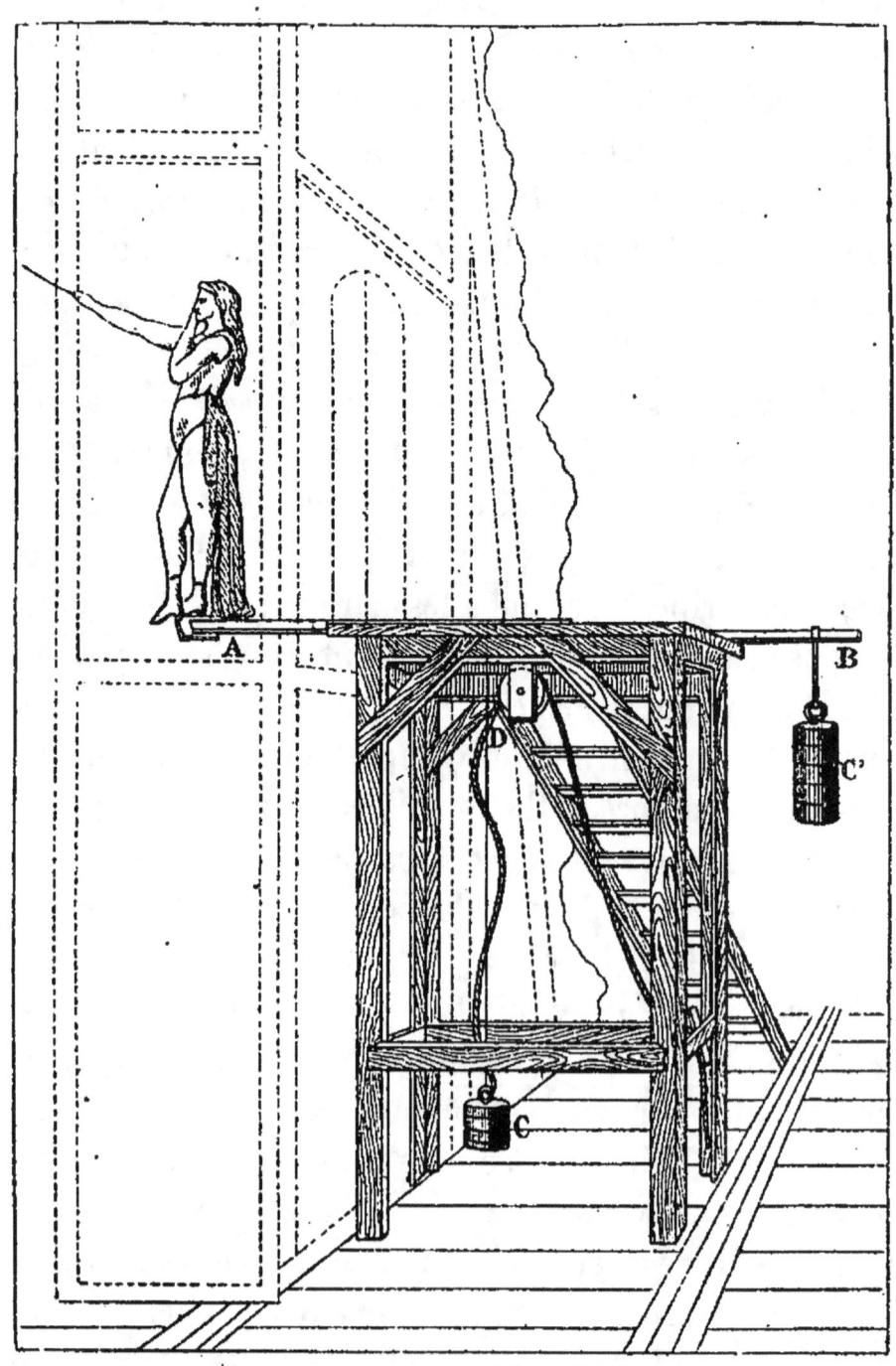

Fig. 45. — Apparition d'une fée (trappe anglaise).

assouplies. Cette dernière, tout en se tenant à la barre, se courbe dans tous les sens, afin d'avoir la souplesse nécessaire pour danser un pas important. Le métier de danseuse est rude, et ce n'est qu'avec ces exercices continus qu'elles peuvent affronter la lumière de la rampe et le jugement du public.

Un danseur s'avance, un petit arrosoir à la main, afin de mouiller le parquet pour qu'il soit moins glissant. Les danseurs, dont l'importance était jadis des plus grandes, ne sont plus aujourd'hui qu'une puissance déchue. Les femmes, autrefois exclues des ballets, s'y sont introduites, et les en ont à peu près exclus; ce n'est que bien rarement qu'on voit figurer des hommes dans les ballets actuels. Leur rôle se borne à suivre les premiers sujets féminins et à les faire valoir, à les *accompagner* en quelque sorte. On ne voit plus guère de virtuose mâle venant exécuter un pas noble ou gracieux. Lorsque les exigences d'un ballet amènent en scène un groupe de danseurs bien fardés, le sourire sur les lèvres, cela suffit ordinairement pour éveiller les ris moqueurs du public, qui ne voit cette exhibition que par le côté ridicule. Le danseur comique seul a résisté, et restera le dernier représentant de ces nobles quadrilles qui firent la gloire des fêtes de Louis XIV.

Les danseurs, qui nous restent, se font maîtres du ballet, et c'est à leur talent que nous devons les étoiles de la danse brillant actuellement sur nos théâtres.

Le foyer de la danse renferme encore un type particulier, c'est l'élève, la danseuse en herbe, autrefois vulgairement appelée rat, à cause de son appétit proverbial. Ces jeunes personnes viennent compléter leurs études

chorégraphiques en occupant les seconds plans dans le ballet.

Le foyer de la danse est en outre fréquenté par des visiteurs et des auteurs ; c'est presque un salon.

Retournons sur le théâtre ; nous allons difficilement circuler, les coulisses sont encombrées, mais avec un peu de patience, nous arriverons à la face, avant le changement, pour voir le cortége et le ballet.

Le timbre résonne ; rideau et châssis disparaissent pour faire place à une immense terrasse de palais dominant des jardins. Le tambour qui recouvre le trou du souffleur, s'abat ; ce tableau étant tout de mise en scène et de ballets, le souffleur devient inutile.

Le cortége va passer. Il y a sur le théâtre cinq cents personnes ; il faut que ce nombre paraisse, au moins, se décupler. On y arrive par différents moyens. Voici une compagnie de soldats qui repassera une seconde fois ; en voici une autre dont on changera les coiffures et une partie importante du costume : on leur mettra une lance au lieu d'un mousquet. A ceux-ci on donnera un large bouclier et un casque, etc. Par ces petits moyens on augmente la figuration, on donne une véritable importance à la mise en scène. Voici des cavaliers, les chevaux caparaçonnés et couverts de couleurs éclatantes, puis le prince et sa suite, les corps de métiers, les soldats que nous avons déjà vus, etc. Une partie de tout ce monde se range sur les côtés et au fond du théâtre. Le corps de ballet entre en scène. Voyez-vous ce flot de lumière qui tombe sur les danseuses ? levez les yeux, et vous apercevrez, dans le corridor en face, cinq ou six appareils oxhydriques ; il y en a autant qui fonctionnent

au-dessus de nos têtes; grâce à cette combinaison, une lumière blanche et intense tombe sur le milieu de la scène et le rend éblouissant.

A vrai dire, on abuse un peu de la lumière, soit électrique, soit oxhydrique. Depuis quelques années, on en met partout, et il en résulte une certaine monotonie; il est difficile, à présent, d'appeler l'attention sur un tableau spécial, à moins de se servir d'un moyen plus lumineux encore. Alors que deviendront les yeux des spectateurs?

A la fin du ballet, grand tumulte; le mauvais génie arrive avec son cortége infernal; il s'empare de la jeune princesse et l'enlève aux yeux de l'assistance; consternation générale, tableau. Une petite décoration descend alors du cintre, dont le but est, tout en laissant continuer la pièce, de permettre aux machinistes de démonter le décor que nous avons vu, pour lui en substituer un autre.

Nous voici de nouveau au milieu du théâtre; pendant que l'action se continue sur l'avant-scène, assistons à un spectacle tout aussi intéressant. Les hommes de la cour et du jardin apportent des bâtis de bois, qu'ils posent dans toute la largeur de la scène et qu'on nomme chemin de mer, à cause de leur construction particulière, imitant l'ondulation des vagues de la mer. Les deux pièces de bois ondulées sont reliées fortement par des traverses, pour prévenir tout écartement. C'est sur ce chemin que doit manœuvrer un navire posé sur quatre galets en fer et à feuillure; ce navire, dont on ajuste rapidement le gréement, va traverser le théâtre avec un mouvement de tangage bien prononcé. Le rideau,

qu'on charge au fond, représente la pleine mer avec un ciel orageux, et des parties découpées laissent voir, à travers les nuages, un autre rideau représentant un ciel uni, au milieu duquel la lune est figurée par une ouverture circulaire, garnie d'un taffetas et éclairée fortement derrière.

Ce ciel est parsemé d'étoiles scintillantes, admirablement imitées au moyen d'une série de petits appareils dont voici la description. Un petit carré de fer-blanc, muni à son centre d'un faux diamant de verre coloré, est cousu derrière le rideau ; une petite lampe qui s'y adapte, envoie sa lumière à travers les facettes du diamant qui se trouve en face d'un trou percé dans le rideau ; la lumière scintille, comme vous le voyez, ce qui n'est pas peu embarrassant, en ce qu'il faut une lampe par étoile. On pourrait sans doute obtenir le même effet avec un ou plusieurs foyers de lumière électrique.

Quand le décor sera en vue, ce second rideau, portant la lune et les étoiles, descendra insensiblement derrière les dernières fermes de la mer, et produira l'effet du coucher de la lune dans les nuages inférieurs et dans les eaux à l'horizon.

Revenons à notre première place. Le navire est complètement équipé, des bandes d'eau sont plantées parallèlement au rideau, et s'abaissent graduellement, à mesure qu'elles s'approchent de la face.

Ces bandes d'eau sont reliées entre elles par des toiles peintes, représentant les vagues et placées suivant la pente du théâtre. Sous ces toiles, on fait circuler une vingtaine de gamins armés de baleines dont ils tiennent

les extrémités à la main ; leur mission consiste à agiter ces baleines, pour imiter les vagues.

Ces acteurs aquatiques, dont la haute paye s'élève parfois jusqu'à soixante-quinze centimes par soirée, ne sont pas toujours d'une conscience scrupuleuse. Ils oublient souvent leur rôle, ce qui produit une accalmie nullement en situation. C'est dans ce cas que Harel, le directeur du théâtre de la Porte-Saint-Martin, accourait, et, de deux ou trois coups de pied adroitement distribués, ranimait « la fureur des flots ».

Les premiers plans du théâtre, actuellement occupés par le décor en scène, seront recouverts, au changement à vue, par une toile, amenée jusque sur l'avant-scène au moyen d'une série de fils tirés du dessous.

Sous cette toile, qui touche presque le plancher, une autre escouade de flots, choisis parmi les plus jeunes gamins armés de baleines comme leurs collègues du fond, se glisseront sur le dos, et, par leur mouvement, agiteront la toile de mer, jusqu'à l'extrémité de l'avant-scène. Pour que l'illusion soit plus complète, l'obscurité se fait sur les premiers plans, tandis que l'éclairage du fond est garni de verres bleus. La peinture qui se trouve sur la toile de mer est rehaussée de touches d'argent que le mouvement continuel fait briller de temps en temps.

Passons au vaisseau qui doit être foudroyé au milieu de sa course. Pour obtenir un effet aussi complet que possible, deux petits navires, de dimensions différentes, ont été construits ; l'un d'eux, que nous voyons au quatrième plan, ne fait que traverser le théâtre, en oscillant sous les premiers coups de la tempête ; peu de

temps après qu'il a disparu, on le voit reparaître au sixième plan, marchant en sens inverse ; mais ce n'est plus le même ; celui-ci, plus éloigné, est beaucoup plus petit. Arrivé au milieu du théâtre, il se trouve placé sur une trappe ; lorsque la foudre viendra le frapper, une âme, qui maintient le tout, entrera dans la cassette: le vaisseau tout entier se brisera et s'abîmera.

Nous allons assister à toute cette scène.

Le changement a lieu, l'obscurité se fait sur les premiers plans, l'eau arrive jusqu'à l'avant-scène, et se met en mouvement. On entend les roulements du tonnerre, un garçon d'accessoires fait des éclairs, entre les deux rideaux; les nuages s'élèvent en vapeur sur le fond, un instant lumineux, ce qui est d'un grand effet ; le dernier rideau descend lentement et la lune finit par disparaître à l'horizon. Les éclairs se succèdent, le navire paraît et traverse péniblement le théâtre; l'orage redouble, et, lorsque le navire, qui a reparu plus loin, arrive à son repère, une fusée, qui descend du cintre sur un fil conducteur, vient l'anéantir, au bruit de tous les appareils dont le théâtre est pourvu. Remarquez ce naufragé qui nage à fleur d'eau, sous des gazes bleues qui le font paraître submergé. Derrière chaque bande d'eau, les trappillons se sont ouverts, et une série de fermes, représentant des coquilles et des palais sous-marins, sortent du dessous ; le rideau de nuages noirs disparaît peu à peu, le fond s'éclaire, les fées sortent de l'eau de tous côtés, le naufragé est recueilli ; les palais sous-marins émergent complétement de l'eau, et, la lumière électrique aidant, le rideau tombe sur un tableau resplendissant.

Fig. 44. — Tempête.

Pendant le deuxième entr'acte, nous allons laisser le théâtre où se reproduit le même travail que nous avons déjà vu. Allons visiter les différents services. Voyons le foyer des artistes, une petite pièce fort simple ; des banquettes, un piano, des chaises et quelques tabourets, pour les dames qui ne veulent pas froisser leurs toilettes, voilà tout l'ameublement. Le mauvais génie cause amicalement avec la bonne fée, en attendant qu'ils reprennent la lutte. La jeune princesse, une paysanne, d'autres dames, s'occupent de tapisserie ; des auteurs, des habitués, viennent passer quelques instants et s'informent des nouvelles du jour. D'autres acteurs reviennent, un à un, de leur loge, où ils ont changé de costume.

Nous avons devant nous une loge occupée par un ami ; nous pouvons y entrer. X. est encore à sa toilette ; le coiffeur est occupé à lui ajuster une perruque pendant que l'habilleur lui lace des brodequins, un autre tient prêts le manteau et l'épée qui compléteront le costume. C'est la quatrième fois que cette opération a lieu depuis le commencement, et ce n'est pas fini. La loge est meublée de quelques siéges, de plusieurs armoires ou portemanteaux pour les costumes, d'une toilette avec tous ses ustensiles de théâtre, le blanc, le rouge, les crayons pour se grimer.

L'acteur ne peut se présenter devant la rampe avec son visage ordinaire ; les nuances disparaissent sur le théâtre, et il est obligé d'accentuer fortement les traits et les couleurs de sa figure. Il est de certains rôles où les acteurs habiles parviennent à se faire ce qu'ils appellent « une tête », ayant le caractère, la couleur, la forme,

la physionomie, en un mot, du personnage qu'ils représentent.

La perruque est un des grands moyens employés. Les personnes qui sont chargées de ce détail y apportent un soin minutieux; c'est un accessoire indispensable, non-seulement dans les féeries ou dans les pièces à spectacle, mais dans les comédies qui se représentent avec le costume de nos jours. Il nous est arrivé de ne pas reconnaître un ami que nous venions de quitter un instant auparavant; la forme de sa tête était changée, la perruque avait élargi ou allongé le crâne, les cheveux noirs étaient devenus gris et rares; il était transfiguré au moyen des rides et de tout ce que l'art de la peinture peut faire pour transformer un jeune homme en vieillard.

Les postiches, fausses barbes, fausses moustaches, complètent la toilette; il n'est pas jusqu'au visage qu'on ne modifie dans sa forme; les joues, le nez, reçoivent des additions si bien ajustées qu'il faut y regarder attentivement pour les deviner. Je ne parle pas du masque, abandonné depuis plus d'un siècle et qui n'est plus employé que dans les féeries.

Beaucoup d'acteurs ont dû ajouter à leur talent de diction celui de savoir non-seulement se métamorphoser ainsi, mais encore de pouvoir dissimuler divers défauts naturels, et cela avec un tel art qu'ils ont réussi à les faire oublier aux personnes qui les fréquentent journellement; d'autres, dans le genre comique, se sont fait de ces défauts mêmes un élément de succès.

Mademoiselle Guimard avait trouvé le moyen d'être toujours jeune et de paraître, pendant tout le temps de sa longue carrière dramatique, exactement ce qu'elle était

à l'âge de vingt ans. Elle avait fait faire, par un peintre célèbre, son portrait, où elle était représentée dans tout l'éclat et la fraîcheur de sa jeunesse ; ce portrait, placé dans sa loge, lui servait de modèle, lorsqu'elle se disposait à paraître en scène ; elle s'était exercée à le copier au moyen de tous les procédés en usage pour la toilette des dames de théâtre ; elle replaçait sur sa figure, à mesure qu'elle vieillissait, toutes les grâces de son printemps ; on la vit toujours âgée de dix-huit ans, et tel était son talent en cela qu'elle resta jeune jusqu'au jour de sa retraite.

Madame ***, qui remplit le rôle de la fée, nous fait dire qu'elle veut bien nous recevoir ; hâtons-nous, car les entr'actes, qui paraissent si longs aux spectateurs, sont bien courts de ce côté-ci du rideau. Nous trouvons madame *** revêtue d'un magnifique costume, étincelant de perles et de pierreries ; son habilleuse achève de mettre de l'ordre dans sa loge, véritable salon tendu en soie bleue, garni d'un meuble pareil. Beaucoup de nos artistes dramatiques se font ainsi un petit réduit charmant, où l'on peut recevoir ses amis et se reposer loin de la poussière et de la chaleur du théâtre. L'administration n'est pour rien dans ces prodigalités ; elle livre seulement les quatre murs, l'éclairage de la pièce et un mobilier... d'administration.

Madame *** nous fait les honneurs de sa loge, regrettant que l'entr'acte soit près de finir, ce qui abrégera forcément notre visite. Les loges, comme tout le théâtre, sont éclairées au gaz.

C'est, dit-on, de cet éclairage des loges que vient le mot « feu », servant à désigner l'allocation reçue par

certains artistes en plus de leurs appointements. A l'origine du théâtre en France, les acteurs étaient les serviteurs des rois, qui les faisaient venir dans les résidences royales où ils donnaient des représentations. On allouait, à ces hôtes, une certaine quantité de pain, de vin et de viande, qui, plus tard, au lieu d'être donnée en nature, fut convertie en argent; mais on continua de distribuer des chandelles, pour l'éclairage des loges, jusqu'au moment où la bougie remplaça l'antique éclairage : quelques gaspillages s'étant produits, on remplaça, comme on avait fait pour le pain, le vin, la viande, la distribution des lumières en nature par une somme d'argent, qui prit avec le reste le nom de feux qu'elle a conservé jusqu'à nos jours.

Toute somme perçue, en sus des appointements fixes, par un employé de théâtre, s'appelle « feux »; on a continué de traiter sur cette base. Certains acteurs ont une somme déterminée, comme appointements, et tant de feux chaque fois qu'ils jouent. D'autres reçoivent des feux pour certains costumes; ainsi, les toilettes de ville sont presque toujours portées par contrat au compte des artistes dramatiques; mais il y a des cas, et ils sont fréquents dans notre répertoire moderne, où une actrice a pour huit ou dix mille francs de toilette dans une seule pièce; l'administration lui alloue des feux en rapport avec les dépenses à faire, et souvent elle fait, de cette dure nécessité, un moyen de réclame et de succès, les journaux aidant. Dans cette sorte d'ouvrages la vogue de la pièce est-elle quelque peu épuisée? vite, apparition de plusieurs toilettes à sensation; la presse crie merveille, exagère les prix; le public féminin ar-

rive en foule, et le public masculin emboîte le pas tout naturellement.

Encore une loge ouverte ; des employés apportent des masques et des cartonnages qu'il est important de voir de près. Tout va servir dans le troisième tableau de l'acte qui va commencer ; nous avons le temps de les regarder en détail.

Ces masques, ou plutôt ces têtes, appartiennent à la nombreuse famille des insectes. Voici des têtes de charançons, de coccinelles, de cicindelles ; voyez ces grands cartonnages rayés d'or et de vert éclatant, c'est la livrée du beau charançon brésilien ; nous allons en voir, sur la scène, tout un bataillon. Les taureaux, les cerfs-volants, même le vulgaire hanneton auront leurs représentants. Les femmes seront habillées en libellulles, en papillons omnicolores ; pour cela le théâtre fait appel à tous les arts, à toutes les industries. Ces masques ont été préalablement moulés en plâtre, et l'on y a pris une empreinte dans laquelle on a façonné la pâte dont ils sont formés. Un peintre spécial les a coloriés. Pour ces costumes aux brillantes couleurs, les velours unis, brodés ou épinglés, la soie, le satin, les étoffes d'or ou d'argent, les gazes de toutes couleurs, n'ont pas suffi ; on y a joint les métaux polis et ciselés, les verres à facettes. Les ailes des papillons, tendues sur des montures en laiton, rivalisent avec celles des modèles. Voici des masques et des costumes d'oiseaux ; voici des têtes de démons, de monstres ; voilà un éléphant qui traversera une forêt, tout à l'heure, de son pas majestueux, portant sur son dos toute une famille dans un riche palanquin. Voilà un lion que nous allons voir courir, que

nous entendrons rugir, et qui, pour le moment, est paisiblement suspendu au plafond du magasin. Deux gamins, les flots de tout à l'heure, s'introduiront dans le corps de l'animal; la peau de ses jambes sera lacée autour des leurs; ils seront véritablement dans la peau du personnage qu'ils représenteront.

J'appelle votre attention sur ce serpent gigantesque : c'est le boa; il est immobile : dans quelques instants il s'animera, rampera sur la scène; il enlacera un tronc d'arbre, il ouvrira sa grande mâchoire comme s'il existait réellement, et se perdra dans le feuillage peint; tout cela au moyen d'une tringle de fer et de plusieurs fils invisibles dont le machiniste a le secret.

Dans cet autre magasin, voici de nouveaux cartonnages, des monstres fantastiques; tout ce que l'imagination a pu trouver de plus fantaisiste. Callot, Téniers et Goya ont été dépassés. Toutes ces créations étranges s'animeront pour l'avant-dernier tableau, que l'auteur a placé dans l'intérieur d'une grotte volcanique.

L'art du cartonnier, qui est arrivé à une véritable perfection, n'est pas nouveau, il a même précédé le théâtre. Aux repas qui se donnaient, au quatorzième siècle, dans les vastes salles de château, les tables étaient disposées de chaque côté de la plus grande longueur de la salle; celle du seigneur ou du roi, adossée au mur du fond et plus élevée que les autres, figurait assez bien la première galerie de nos salles de spectacle. Au milieu, devant la table du prince, on représentait une scène, un entremets (ou intermède), comme cela s'appelait; c'étaient parfois, suivant les historiens du temps, des monstres gigantesques en carton, lais-

sant échapper flamme et fumée par la gueule, les yeux et les narines, et qui, combattus par un chevalier, se transformaient en une apparition gracieuse : sujets de flatterie pour le souverain ou pour les convives.

On parle encore de mascarades dans lesquelles figuraient des créatures fantastiques, des démons, très-ingénieusement faits en carton, dans lesquels les acteurs se mouvaient avec la même facilité que s'ils eussent été vêtus d'étoffe. On faisait aussi en cartonnage des châteaux forts, que plusieurs hommes apportaient sur leurs épaules, et qui, au moyen de fils intérieurs, se transformaient, et laissaient voir un groupe allégorique dont un personnage se détachait pour complimenter le prince et l'assistance.

Revenons à ceux que nous avons sous les yeux, et que nous jugerons mieux quand ils seront devant la lumière de la rampe.

Le septième tableau va commencer ; c'est toujours la lutte d'un bon et d'un mauvais génie qui se continue, au bénéfice d'un ou plusieurs protégés. Le sujet est usé, banal, et pourtant on le remet sans cesse à la scène en changeant seulement les décors, les costumes et les lieux où se passe l'action. On demande sans cesse aux auteurs un cadre nouveau, mais tous les essais tentés ont été infructueux ; on est revenu à l'éternel canevas.

Les décorateurs et les costumiers ont mieux réussi ; leur imagination est loin d'être épuisée ; continuons donc, et assistons au combat du génie du feu et de la nymphe des eaux jusqu'à l'apothéose finale. Nous avons vu au magasin les costumes d'animaux destinés au neuvième tableau. Voici déjà les artistes qui descendent

transformés en insectes ou en oiseaux; dans quelques minutes, la scène présentera l'aspect d'une ménagerie complète.

Dans cet acte, toutes les ressources du théâtre sont en jeu; il faut, pour maintenir en haleine la curiosité du spectateur, lui mettre devant les yeux des choses extraordinaires. Nos héros, prisonniers du génie du feu, sont

Fig. 45. — Grotte. — Transformation (premier effet).

entraînés, à travers des forêts, vers des montagnes volcaniques, hors du pouvoir des naïades qui les protègent. Les voici donc au milieu d'une magnifique forêt, escortés et gardés par tout ce que le règne animal peut produire d'êtres portant griffe acérée, dents solides, aiguillon bien pointu, et autres insignes de la force brutale. Mais on ne pense pas à tout, même quand on est un génie

puissant. Un petit ruisseau, qui baigne le pied d'une roche, coule tranquillement sur le devant du théâtre. Le rocher s'ouvre, et le ruisseau, personnifié par une jolie naïade, prévient les prisonniers qu'on veille sur eux ; puis elle charge deux ou trois papillons d'exercer une surveillance active ; le rocher se referme, la situation se « corse » ; elle devient pleine d'intérêt. Sur ce,

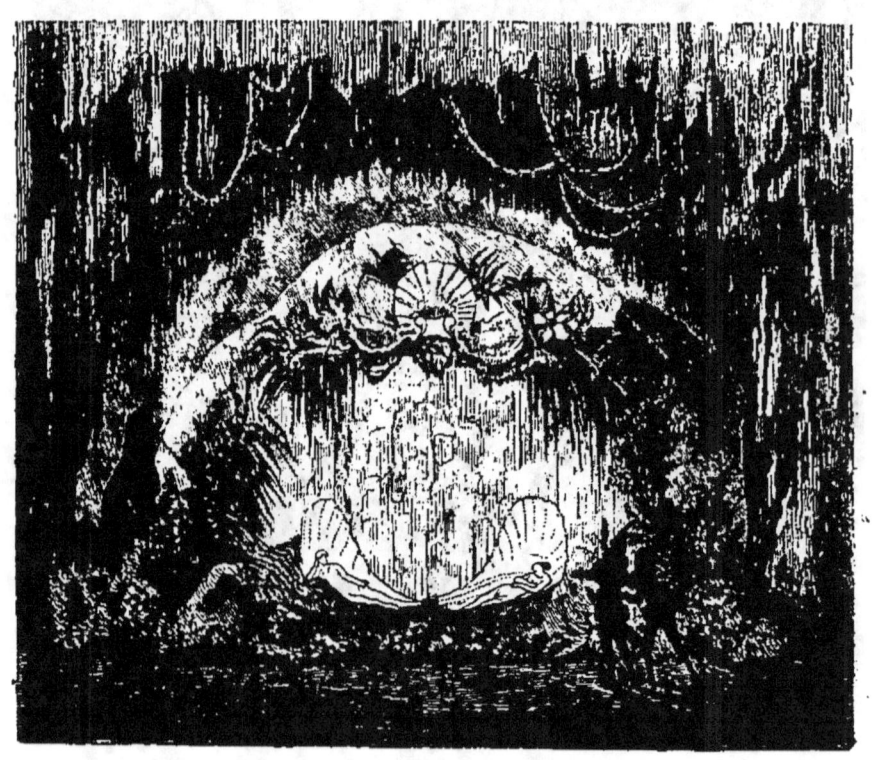

Fig. 46. — Grotte (deuxième effet).

arrivent des animaux, guidant un génie du feu, qui vient chercher les prisonniers pour les conduire en lieu sûr, c'est-à-dire à cinq ou six mille mètres au-dessous du sol. Le théâtre change et représente une grotte voisine d'un volcan. Des gnomes et des monstres en forment toute la population. Les masques les plus horri-

bles ont été créés par la fantaisie du sculpteur et du peintre pour orner le chef de tous ces individus.

Le génie du feu, en quelques mots, explique à ses prisonniers la gravité de la situation. Le séjour qu'ils occupent est séparé d'un volcan dont tout sujet de la fée des eaux ne saurait approcher sans être réduit à l'état de vapeur. Partant, plus de protecteur; il faut perdre tout espoir de délivrance. Par bonheur, l'imagination des auteurs de féeries est fertile en expédients pour tirer les héros d'affaire; et suivant le terme consacré, une « ficelle » plus ou moins adroite saura bien faire triompher l'innocence persécutée.

Voici un insecte, le sphinx « tête de mort », qui est parvenu, par quelque fissure, à pénétrer jusqu'en ces profondeurs. Son costume sombre et terrible lui a permis de passer au milieu des populations souterraines sans être remarqué. Des liens de reconnaissance l'attachent à la fée des eaux; aussi s'est-il mis courageusement à la recherche de ses protégés; il les prévient qu'un torrent puissant s'est dérangé de sa promenade habituelle; que ce torrent va se diriger vers le lieu où ils se trouvent; que ce puissant auxiliaire doit leur apporter un secours efficace; puis il s'esquive.

Les gnomes et les démons rentrent en scène; la partie inférieure du théâtre est éclairée d'une teinte rouge, motivée par les feux souterrains qui sont près de la grotte.

Voici le moment où décorateurs et machinistes vont entrer en scène. Pendant que les démons se livrent à leurs ébats, quelques lignes argentées descendent du cintre le long des parois de la grotte; puis, lorsqu'elles

ont atteint le sol, des vapeurs d'eau sortent des costières ; c'est le commencement du combat entre l'eau et le feu ; les lignes argentées s'élargissent, les vapeurs s'élèvent en plus grande quantité. Les démons fuient de toutes parts ; les rigoles deviennent des torrents ; toute trace de feu disparaît ; la population infernale est entraînée et noyée par les eaux qui envahissent le théâtre de tous côtés ; nos héros se sont réfugiés, au milieu de ce cataclysme, sur un rocher.

Les parois de la grotte s'enfoncent peu à peu ; au sommet de la scène, on commence à apercevoir la riche végétation du fond des eaux ; les coquilles gigantesques, les madrépores, les coraux apparaissent et descendent à leur tour ; partout des fleurs d'or et d'argent couvrent la décoration. Sur ces coquilles, sur ces coraux, des naïades ornées de perles, de diamants et de fleurs marines descendent et arrivent peu à peu jusqu'au sol. Le théâtre s'est éclairé en bleu. Au fond, une tridacne gigantesque descend, portant la fée des eaux, les nymphes et les naïades qui l'entourent. Quand tout ce mouvement s'est opéré, le théâtre représente un magnifique jardin fantastique, composé de plantes et de fleurs marines. La décoration entière, feuilles et fleurs, est rehaussée d'or, d'argent et de *loghès*, plaques d'étain à nombreuses facettes, reflétant la lumière avec une grande puissance.

Avant la fin de l'acte, nous avons le temps d'examiner la grande gloire du fond, et de nous rendre compte de son équipe, ce qui nous dispensera de nous occuper des autres, le même principe servant pour toutes. Deux fermes de charpente, dites américaines, de deux mètres

de long, supportent un plancher. Chaque angle du plancher, chaque extrémité des fermes, portent sur des cordages en fer, équipés sur un tambour. Au centre, quatre allèges en fort cordage ordinaire, équipés aux mêmes endroits, sont là en cas de rupture des fils de fer. En dessous des fermes, vous voyez quatre fils qui passent dans le plancher; ils portent à leur extrémité un contrepoids. Ces quatre fils sont placés là pour éviter le balancement et pour que les fermes descendent sans oscillation. Le tout, revêtu de châssis de décors, porte vingt-quatre personnes, y compris deux machinistes. Outre cette gloire, il y a trois bâtis de chaque côté, portant cinq ou six personnes, sans compter les figures isolées qui descendent sur des âmes. Sur de minces fils de laiton, sont équipées des figures en cartonnage, drapées avec du papier, et qui s'enlèveront au lointain.

Vous avez vu tout à l'heure les torrents qui ont envahi le théâtre. L'effet en est obtenu au moyen de transparents sur lesquels les cylindres, percés de trous irréguliers et portant à leur centre une traînée lumineuse, projettent une ombre irrégulière. Ces cylindres sont mis en mouvement suivant la direction du torrent peint sur le transparent. Cela rend assez bien la succession rapide de lumières et d'ombres qu'on peut observer dans la nature.

On a voulu, pour ces grands effets, essayer de l'eau naturelle. On a toujours été obligé d'en revenir à la peinture, qui approche plus de la vérité. L'eau naturelle laisse passer les rayons lumineux, elle ne s'éclaire pas, et, sauf de certains cas, elle a été abandonnée.

Une petite décoration est en scène et la pièce con-

tinue. Les machinistes referment les trappes et les trapillons ouverts de tous côtés, et préparent le restant du service. Nous allons redescendre dans le dessous, puis nous irons jeter un coup d'œil au cintre, où se prépare la décoration finale.

Fig. 47. — Mouvement dans l'eau.

Le spectateur qui a déjà vu, dans la soirée, les merveilles des eaux, de la terre et du feu, doit être difficile pour ce que le théâtre va lui offrir. De plus, il est fatigué, il faut que la fin de la pièce soit rapide et magnifique.

Les auteurs ont ingénieusement brodé sur le canevas déjà tant travaillé. Voici ce qui va motiver un effort suprême. L'intervention de la fée des eaux pour sauver le prince de l'emprisonnement, que lui avait fait subir le mauvais génie, a mis sur ses gardes ce dernier, qui, ayant encore en son pouvoir la fiancée du jeune homme, l'a

mise dans un château d'acier, situé au sommet d'un pic de beaucoup de milliers de mètres au-dessus du niveau de la mer. Mieux avisé cette fois, il s'est dit que l'eau et les divinités qu'elle renferme, en vertu des lois de la pesanteur, n'auraient plus aucun pouvoir dans cette région où les nuages mêmes n'arrivent pas. De plus, pour qu'une naïade microscopique ne s'introduise pas dans le château, au moyen d'un verre d'eau, il a décidé que la princesse ne boirait que du vin de l'Etna ou du Stromboli, recueillis directement et n'ayant pas passé par les mains des commerçants. Ces précautions prises, il retourne à son volcan.

Voyons ce qui se passe sur le théâtre, qui représente un appartement dans le palais du père de la princesse, où le protégé du génie du feu, qui doit épouser la jeune fille, quand on se sera débarrassé de celui qu'elle préfère, se dispose à faire un bon repas, suivi d'une bonne nuit. Mais il a compté sans les protecteurs de son adversaire, qui ne lui laisseront pas une minute de repos. Voici d'abord les bougies de la table qui grandissent, deviennent des cierges et éclairent le plafond. Une énorme grenouille sort d'une porte, et met en fuite les domestiques. Les guerriers peints sur la tapisserie, quittent leurs places et viennent se mettre à table; le personnage crie, appelle; on vient : tout s'est remis en état. Il fait rester les domestiques auprès de lui; tout ce qu'on lui sert est avalé par un portrait qui orne l'appartement; les fauteuils changent de place, les meubles sont occupés par des personnages fantastiques; quand on les visite, il n'y a rien. Tous ces trucs, tous ces mouvements viennent du dessous et servent à don-

ner le temps de préparer les dernières décorations.

Tous les derniers plans du théâtre sont occupés par des fermes représentant d'immenses palais dont les portiques sont couverts de personnages peints qui grandissent à mesure que les fermes se rapprochent de la face; entre le cinquième et le sixième plan, on a fait sauter les sablières pour faire place à un appareil composé de deux étages de plateaux, sur chacun desquels se trouveront des figurantes. Cet appareil, uni par deux étages de parallèles, doit figurer un groupe central, qui forme une fontaine monumentale au centre de toutes ces vastes constructions. Tout cela sortira de terre successivement, au moment du tableau final.

Allons voir au cintre ce qui doit compléter ce décor.

Pendant notre ascension, je vais vous expliquer la fin de la pièce. La jeune personne enfermée dans le château d'acier, juché au sommet d'une aiguille, comme vous savez, n'a pas cessé d'être l'objet de la sollicitude de la fée des eaux, qui ne peut rien, personnellement, pour elle à cette altitude exagérée. Heureusement, elle a des alliances: elle s'est donc adressée aux divinités des airs, qui, pour lui être agréables, ont enlevé la pauvre enfant. Si vous voulez venir un peu à la face, vous allez voir préparer un vol, qui se compose de trois génies ailés et d'une jeune figurante représentant la princesse. On a choisi, pour cette périlleuse descente, quatre enfants, habillés d'étoffes d'une couleur tendre et bleuâtre, ce qui, avec leur petite taille, les fait paraître plus éloignés. Trois de ces demoiselles, fortement attachées par une ceinture lacée et par un fil de laiton, semblent porter la quatrième, laquelle repose horizontalement sur un ap-

pareil en fer qui épouse la forme du corps et se trouve habilement déguisé par les étoffes et les fleurs. Les fils qui vont soutenir ce joli groupe passent par des poulies fixées dans le corps d'un chariot, logé lui-même dans une cassette horizontale sous le gril. Ces fils partent du côté opposé à celui où nous sommes. Il est évident que, lorsque le chariot prendra sa course vers l'autre côté du théâtre, les fils s'allongeront dans la partie verticale d'autant qu'ils se raccourciront dans la partie horizontale, et le groupe entier, traversant le théâtre obliquement, ira descendre au côté opposé où nous sommes. C'est là un exemple du « vol oblique ». Derrière ce vol, une barre de fer contournée tient une demi-douzaine de génies de l'air, dans des positions différentes. Ils sont maintenus par des corsets en fer, soigneusement bouclés. La barre en fer est dissimulée par des gazes et des fleurs. Ce sont encore des enfants. Le groupe s'envole verticalement.

Il n'y a pas d'équipe particulière. C'est un faisceau de fils de laiton qui s'attache à chaque extrémité.

Si nous reprenons notre place derrière la draperie d'avant-scène, voici ce que nous voyons.

Le théâtre représente un site agreste, borné par des montagnes, au milieu desquelles s'élève le pic où est le fameux château, prison de la princesse.

Le prince et son armée sont campés au premier plan dans l'espoir de s'emparer du château, que tous les officiers jugent inaccessible, ce qui fait que, sauf le principal intéressé, l'enthousiame n'est pas grand. Le mauvais génie, qui se rit de leurs efforts, vient d'apprendre que les puissances de l'air s'en mêlent ; il donne l'ordre

à un de ses lieutenants de faire sauter le château et ce qu'il contient au moyen d'une éruption.

Le signal vient d'être donné pour se mettre en marche et commencer l'attaque, lorsqu'on voit une fumée noire sortir du château. Le sommet du pic et ce qu'il porte s'engloutissent dans la montagne ; l'éruption se produit, la lave descend le long des rampes et menace de tout engloutir. La fée des eaux paraît et montre au mauvais génie la princesse emportée au milieu des airs. C'est le vol de tout à l'heure. Furieux d'être vaincu, le génie disparaît, comme il est venu, au travers du sol ; les montagnes du fond s'enfoncent et font place à une ville immense, dont les places, les escaliers, les portiques sont couverts d'une population nombreuse. Du ciel descendent les divinités des airs, et du sol et des fontaines sortent celles des eaux. Le théâtre se couvre de tout son personnel arrivant de tous côtés ; la lumière électrique tombe à flot sur ce tableau qui clôt le spectacle ; le rideau tombe.

Aussitôt le rideau tombé, c'est un sauve-qui-peut général ; on éteint les portants et les traînées ; une herse seule reste allumée pour éclairer cette fuite ; les femmes défont épingles et cordons pour se déshabiller plus vite, l'heure de la délivrance a sonné pour tous. Les machinistes enlèvent la dernière décoration ; les mâts, les faux châssis, tous les accessoires sont emportés ; le théâtre reste libre.

Dans la salle, le grand brouhaha qui a commencé à la chute du rideau, s'éteint peu à peu ; les spectateurs ont hâte de sortir. Les ouvreuses sont seules restées, elles couvrent de toiles grises le devant des loges. Aus-

sitôt la salle évacuée, le rideau d'avant-scène se relève et laisse voir aux derniers spectateurs de grands murs nus là où, il y a peu d'instants, on voyait des palais, des forêts et des horizons immenses.

Toute la brigade de sapeurs est réunie autour de son chef; on apporte une table, plusieurs lanternes pour les rondes qui vont se faire, d'heure en heure, dans toutes les parties du théâtre, et une chaise de bois pour l'homme de garde sur la scène.

Un grincement désagréable de poulies mal graissées se fait entendre; c'est qu'on charge le rideau de fer, dont la mission est, en cas d'incendie, de préserver, pendant quelques instants, un côté du bâtiment, pendant que l'autre brûle. L'inspection de tous les objets propres à éteindre l'incendie est faite; le service de nuit va seul rester, et l'autre rentre à la caserne.

Encore quelques personnes qui traversent le théâtre et rejoignent l'escalier de service, puis plus rien; seulement un homme éclairé par une lanterne.

En voilà jusqu'au lendemain.

XVIII

CURIOSITÉS THÉATRALES

LE THÉATRE NAUTIQUE

Vers l'année 1834, on ouvrit le « Théâtre Nautique » dans la salle Ventadour, actuellement théâtre Italien. La scène avait été aménagée de telle sorte qu'un bassin en occupait le milieu ; l'eau y fut amenée. On comptait sur cet attrait nouveau pour attirer le public. On débuta par deux pièces : *les Ondines*, en un acte; *Kao-Kang*, en trois. Dans la première, plusieurs bassins occupaient plusieurs plans, et laissaient entre eux une place pour y passer à sec. La solution de continuité était masquée par des plantes d'eau, et laissait circuler les ondines ; les bassins semblaient n'en faire qu'un. Les ondines paraissaient être dans l'eau, la réfraction était parfaite; on trouva la chose charmante. C'était nouveau, tout alla bien pendant les premières représentations.

La seconde pièce, *Kao-Kang*, était un drame ordinaire dans lequel étaient intercalées deux applications des dispositions ci-dessus décrites. Un aquarium avec

jet d'eau occupait le centre d'un intérieur chinois des plus élégants. Inutile de dire qu'on prenait la peine de montrer au public que poissons et eau étaient des plus naturels. De plus, au dernier tableau, une ville chinoise bordant un canal, que traversait un pont de bois, se déroulait aux yeux du public. Il était nuit ; la ville, éclairée par la lune, reflétait les maisons et les monuments dans le canal, que sillonnaient des barques silencieuses. Tout à coup les maisons s'éclairaient, les illuminations de la fête des lanternes commençaient, chaque personnage circulait avec une ou deux lanternes en papier aux mille couleurs, les danseurs et les danseuses formaient des espèces de farandoles ; toutes ces lumières se reflétaient dans les eaux du canal, il en était de même pour les barques illuminées. Une masse de lumières, de couleurs et de formes différentes, couraient et sautaient, doublées par la réfraction dans l'eau. L'effet fut immense, c'était réellement neuf et magnifique, mais ce n'était pas suffisant pour faire vivre un théâtre de plus. C'était un appareil fort gênant pour monter certaines pièces. Le Théâtre Nautique dut chercher son succès autre part, ou plutôt il cessa d'exister.

LE DÉCOR DIT DES GLACES

Dans un mélodrame, dont le sujet était inspiré par la dernière guerre de Chine, on introduisit, au milieu d'une fort belle décoration, l'usage des glaces, dont les Anglais se servent fréquemment sur le théâtre. Cette im-

Fig. 48. — Faust. (Décor de M. Cambon.)

portation, considérablement embellie et augmentée par le décorateur français, Cheret, obtint un si grand succès, qu'elle assura à la pièce deux cents représentations.

Le théâtre représentait un de ces établissements chinois où les indigènes vont s'abrutir en fumant l'opium.

Fig. 49. — Effet d'eau naturelle au moyen d'une glace. Apparition. (Décor anglais.)

Ce petit décor n'occupait qu'un plan ; le fond s'ouvrait de toute la largeur de la scène, et le spectateur assistait au rêve d'un fumeur, endormi sur le premier plan figurant un lac limpide, ayant pour bornes des montagnes roses à l'horizon, avec des îlots d'une végétation puissante et fantastique. Des plantes d'eau et des fleurs couvraient la surface des eaux, représentées par de grandes glaces, placées selon un plan légèrement incliné vers le

spectateur ; les joints étaient adroitement dissimulés par des nénuphars, des sagittaires et autres végétations aquatiques. La réfraction des glaces reproduisait la décoration en la renversant ; des groupes de femmes émergeaient de l'eau, portées par des coraux. Le tout se reflétait avec une grande pureté, et donnait, par cet effet de

Fig. 50. — Réfraction dans l'eau.

réfraction, une dimension inaccoutumée à la scène. A cet effet, étaient joints une lumière éblouissante et riche de tons, et un mouvement de fermes dans le fond, qui, à chaque instant, augmentait l'horizon déjà si grand.

Ce n'était pas sans difficultés que s'agençaient tous les soirs ces glaces, dont quelques-unes étaient véritablement immenses ; il fallait en débarrasser le plancher et

les ranger en lieu sûr, pour qu'elles ne fussent pas brisées ; puis le lendemain, les sortir du dessous, et les mettre en place pendant le temps si court d'un entr'acte. On vint à bout de ces difficultés, et deux cents représentations se passèrent sans accidents.

A *Drury-Lane* ou à *Covent Garden*, on représentait à peu près à la même époque un « Manfred ». Une glace

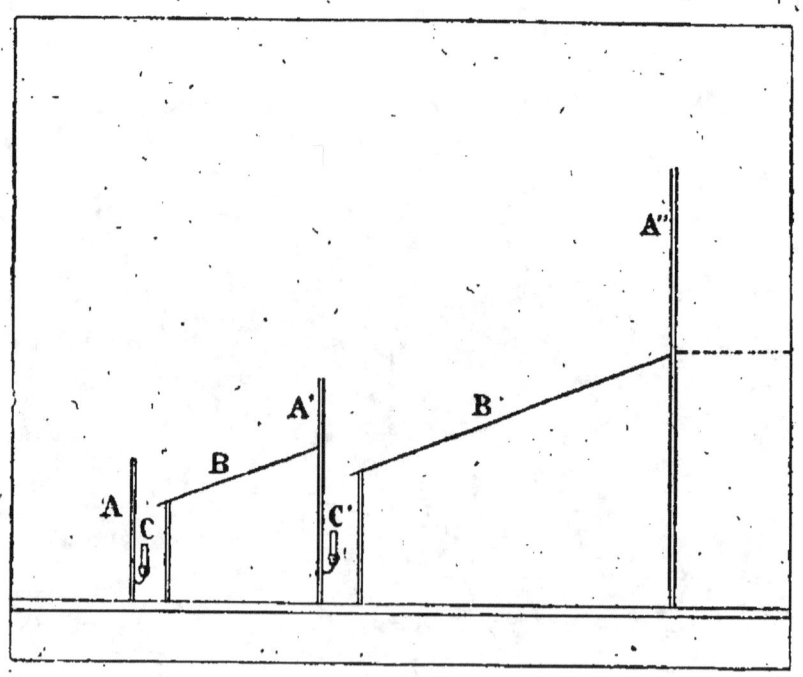

Fig. 51. — Réfraction dans l'eau.

fut employée dans l'un des tableaux, représentant une gorge de montagnes au milieu de laquelle tombait un torrent (fig. 49). On avait disposé cette immense glace suivant un plan peu incliné, et on y faisait glisser de l'eau naturelle, renfermée dans un récipient supérieur et horizontal, de la largeur de la glace. Une décoration agreste, disposée par-dessus, venait compléter l'ensemble. Jamais torrent ne fut rendu avec plus de vérité. Le suc-

cès fut encore plus grand lorsqu'on vit apparaître au milieu de la chute une gracieuse apparition. L'effet fut prodigieux ; les Anglais affectionnent les effets d'eau soit naturelle, soit factice ; ils y excellent ; nous leur avons emprunté les plus saisissants. L'Opéra, lui-même, n'a pas dédaigné l'emploi des glaces pour un ballet des plus récents.

Dans les pantomimes qu'on représente à toutes les fêtes de Noël, il y a toujours quelques nouveautés dans ce genre. Il est à regretter que le talent de leurs peintres ne soit pas toujours en rapport avec leur imagination.

Nous parlerons, à ce propos, d'un procédé employé pour obtenir des effets de réfraction dans l'eau, dont la fig. 51 peut donner une idée. Ces effets sont obtenus par le moyen indiqué dans la coupe. Des fermes représentant en A le premier terrain, en A' les plantes aquatiques, et en A" le clocher et les montagnes, sont unies entre elles par des parties B et B' en gazes lamées. On appelle ainsi des gazes parsemées de longs rubans horizontaux en étain très-brillant. Ces fermes sont peintes avec leur réfraction comme si l'eau ne commençait qu'au point d'effleurement des châssis de gaze B et B', de sorte qu'on aperçoit les objets reflétés au travers des gazes. Le plus petit mouvement de l'air suffit pour imprimer une légère oscillation aux rubans d'étain, qui scintillent.

Si l'on suppose maintenant que le châssis B' soit en deux parties, on y pourra ménager un passage où l'on fera glisser, sur un chemin fait avec deux planches clouées perpendiculairement à une troisième, de petits châssis représentant des bateaux. Avec leur réfraction, le bateau semblera s'avancer sur l'eau en même temps

Fig. 52. — Le soleil.

qu'il se reflétera. La gaze adoucit les tons, les lamées rendent parfaitement l'effet des traînées lumineuses qui viennent couper dans l'eau naturelle les masses sombres produites par les objets reflétés.

Il existe un instrument très-curieux, dont un modèle a fonctionné, croyons-nous, dans le *déluge* au Châtelet, mais, comme son exécution n'avait pas été soignée, les résultats qu'il donna furent insignifiants. Nous croyons cependant que l'emploi bien compris de cet appareil donnerait des résultats satisfaisants. Sur un pied bien stable, est emmanché une tige glissant entre des gâches fixées au pied. Un pignon avec crémaillère donne un mouvement vertical à la tige mobile, surmontée d'un réflecteur et d'un cône, formés de plaquettes de métal, en forme de trapèze allongé. Ces plaquettes sont soudées à leur base la plus large. Sur le grand cercle qui entoure le réflecteur, à la base étroite, elles sont fixées par un fil d'acier aussi fin que possible. Un foyer de lumière oxhydrique, très-intense, est alimenté au moyen des deux tubes, et le cône, ainsi éclairé, projette une image qui figure au centre lumineux entouré de rayons.

Cet appareil est disposé derrière un rideau en calicot, peint en réserve, à l'essence. Supposez que des arbres et des chaînes de montagnes soient peints à l'horizon, que des stratus s'allongent au-dessus, lorsque le moment de faire apparaître le soleil sera venu, on commencera par apercevoir le sommet des rayons, car les parties de l'horizon peintes à la colle ne laissent point passer la lumière ; mais l'opérateur qui dirige la machine, au moyen de la crémaillère, élève le cône et son réflecteur. Le so-

leil se dégage, les horizons et les nuages se détachent en silhouette, et l'on obtient l'effet du soleil levant.

Il faut ajouter que, pour venir en aide à cet effet, on doit baisser l'éclairage et de la salle et de la scène.

CIRQUE OLYMPIQUE

Sur le boulevard du Temple s'élevait un vaste théâtre, nommé Cirque Olympique. Ce théâtre, construit pour les frères Franconi, par M. Bourla, architecte, avait été aménagé dans de certaines conditions, qui lui permettaient une mise en scène toute particulière.

La salle, construite sur un plan circulaire, n'avait ni orchestre, ni parterre ; l'un et l'autre étaient remplacés par un grand cirque, analogue à ceux des Champs-Élysées et du boulevard des Filles-du-Calvaire. Ce cirque prenait une partie de l'avant-scène ; il était disposé de façon à ce que les spectateurs des galeries, même les plus élevées, pussent voir les exercices qui s'y faisaient, exercices équestres, semblables à ceux que nous voyons dans les deux théâtres que nous venons de nommer. La première partie de la soirée était occupée par des jeux et des voltiges de clowns, d'écuyers et d'écuyères. L'orchestre était placé sur la scène, les chevaux tournaient le long d'une barrière circulaire, les exercices étaient à peu près semblables à ceux que l'on voit partout. Du reste ils datent de la plus haute antiquité.

Après ce spectacle équestre, l'entr'acte était occupé par un travail qui, lui-même, était un spectacle intéres-

sant. Le rideau d'avant-scène avait été baissé et l'orchestre enlevé ; alors, au moyen de treuils et de coulisseaux, l'avant-scène, placée sous le plancher du théâtre, s'avançait dans le cirque. Deux rampes, une à droite, l'autre à gauche, étaient ajustées aux parois du cirque, au moyen d'entretoises et de planchers mobiles. Ces rampes établissaient une communication entre la scène et le cirque ; elles donnaient aussi accès à une grande ouverture pratiquée dans cette partie architecturale appelée loge d'avant-scène. Cette ouverture, assez élevée pour donner passage à des cavaliers, se trouvait sous l'avant-scène des deuxièmes galeries ; les avant-scènes des premières n'existaient pas ; elle était fermée par des draperies et, dans certains cas, revêtue de décors, suivant les besoins de la pièce.

L'orchestre s'établissait entre les deux rampes, sur un plancher mobile, posé sur le sol du cirque, et garanti, du côté du public, par une forte clôture.

On voit que, par cette disposition, la scène et le cirque communiquaient ensemble au moyen des rampes ; de plus, les acteurs pouvaient, en remontant ces rampes, disparaître par l'ouverture placée sous l'avant-scène des premières. Tout cela manœuvrait autour de l'orchestre qui se trouvait ainsi au centre de l'action.

Cet agencement avait été organisé par Franconi, qui avait résolu le problème d'utiliser une troupe d'écuyers, hommes et chevaux, en les joignant à des acteurs, afin de varier son spectacle ordinaire. Il avait ainsi créé un genre nouveau, le mimodrame militaire, qui eut un si grand succès après l'année 1830.

En effet, la seconde partie du spectacle se composait

d'un mimodrame, représenté tant bien que mal par des acteurs de second ordre, mais qui était d'un grand effet, lorsque l'action militaire s'engageait, et qu'une bataille se préparant, les portières d'avant-scène s'ouvraient et faisaient place, de chaque côté, à une légion de tambours, conduits par un gigantesque tambour-major, qui a laissé des souvenirs encore présents chez les spectateurs de cette époque.

Venaient ensuite la musique militaire, puis les bataillons français, cavalerie, artillerie, infanterie. Une partie passait par une rampe, sortait par l'autre; cela composait un défilé de cinq à six cents comparses, nombre encore multiplié par tous les moyens que les costumiers ont à leur disposition.

On voyait bientôt, dans le fond du théâtre, l'ennemi faire son apparition. L'action s'engageait non-seulement sur la scène, mais dans le cirque, sur les rampes, à l'entrée des corridors, de chaque côté; pour terminer, les masses inférieures s'ébranlaient, se précipitaient en avant, et, gravissant les rampes, s'emparaient des positions ennemies; la cavalerie accourait à toute bride et venait compléter les groupes fournis par la figuration; des flammes de Bengale de toutes couleurs mêlaient leurs lueurs étranges à la fumée de l'artillerie; le rideau tombait sur le tableau, toujours le même et toujours applaudi.

Le Cirque Olympique a vécu longtemps de l'épopée impériale; mais un beau jour, le mimodrame militaire est mort faute de spectateurs; la mode avait changé.

Nous ne pouvons cependant passer sous silence un mimodrame entre autres, dont la donnée originale au-

rait mérité les honneurs d'une scène plus élevée. On l'appellait « un bal aux avant-postes. » Nous ne savons pas si la pièce a été imprimée, mais quelques lignes peuvent donner une idée générale de cette œuvre.

Un régiment français s'était emparé, par un moyen quelconque, d'une quantité considérable de costumes pour théâtre ou bal masqué. L'ennemi ne donnant aucun signe d'existence, un groupe de jeunes officiers formaient le dessein de se donner, pour passer le carnaval, le plaisir d'un bal masqué. On obtenait l'assentiment des officiers supérieurs, et le bal s'organisait. Les costumes les plus hétéroclites étaient joints aux costumes connus ; le bal commençait au son de la musique militaire ; la fête était en pleine animation, quand des coups de fusil retentissaient. C'était l'ennemi. Alors les pierrots, les bergères, les turcs, les paillasses couraient aux faisceaux, se mettaient en rang, et les feux de file commençaient. Les officiers, en Polichinelle ou en Arlequin, galopaient à cheval dans la fumée. L'antithèse était à la fois si brusque et si comique, elle avait si bien réussi que l'on peut s'étonner de ne pas voir cette pièce remise au théâtre. Une intrigue quelconque terminait la pièce, mais, comme elle n'a laissé aucun souvenir dans notre mémoire, nous ne croyons pas qu'elle eût rien de particulièrement remarquable.

LES DÉCORS

Nous avons déjà parlé des décorateurs qui ont laissé un nom, mais seulement un nom, car la totalité de

leurs œuvres a disparu; la peinture théâtrale, peu solide par elle-même, est exposée, par le déplacement continuel, à une destruction rapide et inévitable.

La gravure a conservé quelques souvenirs des décorations du siècle passé. Nous avons donné un dessin d'un des premiers décors de Servandoni, dans lequel, pour la première fois, on vit les monuments plantés sur la scène dépasser le cadre du théâtre.

Voici la reproduction d'un décor de Bibienna Galli,

Fig. 55. — Décor de Bibiena Galli.

peintre italien, bolonnais. Ce décor venait entièrement du cintre, avec un Olympe complet, composé d'une soixantaine de personnages assis sur des nuages (quoique la gravure originale n'en porte que douze); puis

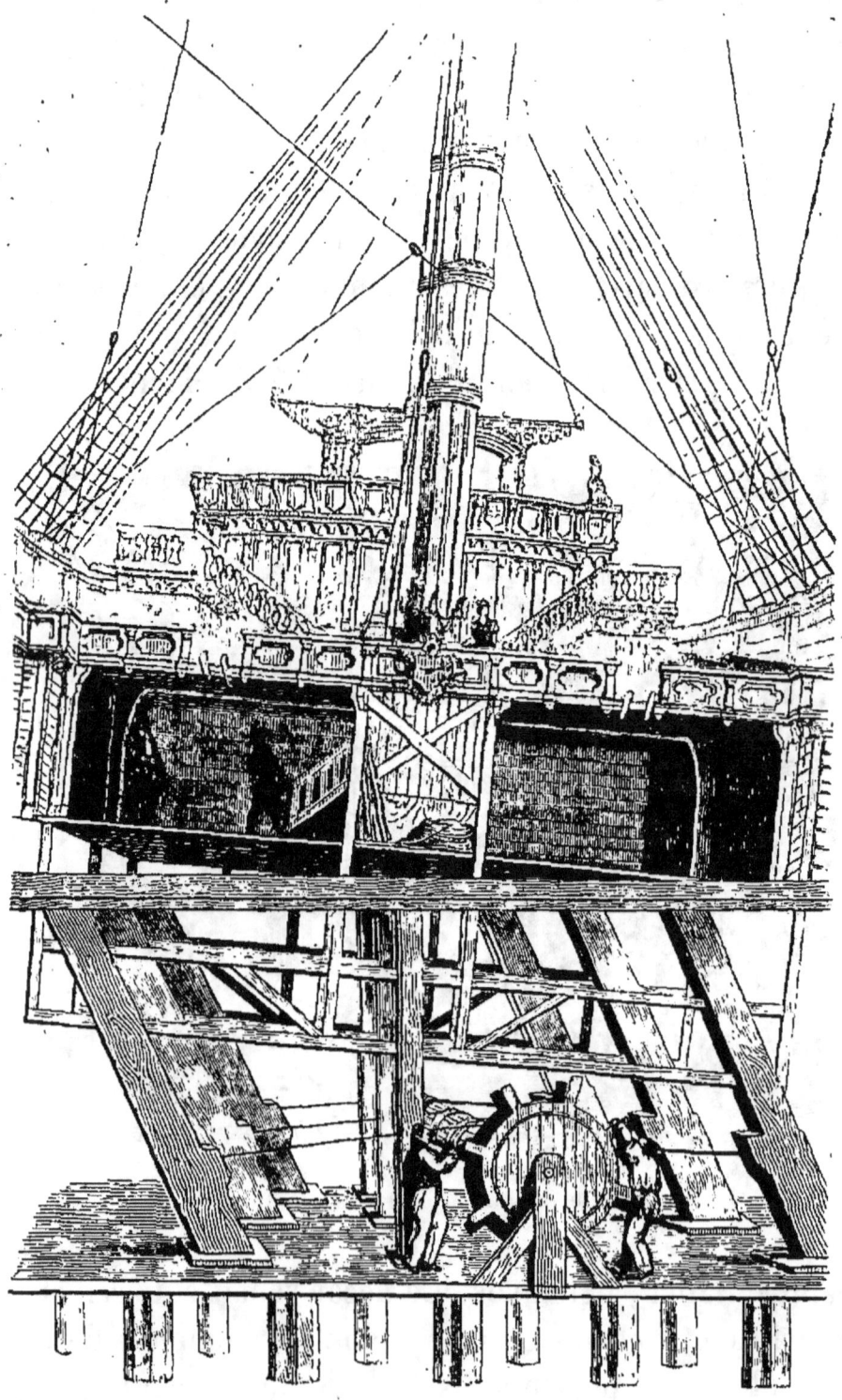

Fig. 54. — Équipe d'un vaisseau.

ils disparaissaient pour faire place à un grand paysage, différent de celui qui avait précédé l'apparition.

Les effets de marine ont toujours obtenu de grands succès. Dans la *Traite des noirs*, on vit deux navires évoluer sur le théâtre du Cirque et se combattre. L'un des deux virait de bord, sur le devant de la scène, et envoyait des bordées à son adversaire qui ripostait de son mieux, et finissait par être pris à l'abordage.

Dans une autre pièce, le navire, *le Vengeur*, occupait toute la scène; on voyait à la fois le pont et l'entrepont. Le mouvement du roulis était très-sensible, et cette grande machine portait cent cinquante personnes. Au moment du changement à vue qui le laissait voir, le combat était engagé avec la flotte anglaise qu'on apercevait à travers le gréement du vaisseau, commençant à couler; l'entre-pont submergé, le pont restait encore quelques minutes à fleur d'eau; mâts et cordages s'abîmaient, brisés par les projectiles; puis le sommet de la dunette, portant les principaux personnages du drame, agitant le drapeau tricolore, s'engloutissait à son tour. La mer recouvrait immédiatement l'emplacement occupé par le navire et son équipage, et des embarcations anglaises traversaient le théâtre sur les flots agités par le remous de la catastrophe.

Le vaisseau du *Corsaire*, à l'Opéra, a laissé de beaux souvenirs.

Celui de *l'Africaine*, que tout le monde connaît, quoique d'un effet beaucoup moins grand, nécessite une machination assez compliquée.

Nous donnons (page 249) le dessin d'une équipe et du décor, fait aussi pour *l'Africaine*, sur un grand

théâtre étranger, par M. Cheret, dont j'ai déjà parlé; cette équipe donne le mouvement du roulis au moyen d'une machine très-simple et ingénieuse.

Dans le premier dessous se trouvent installées six cassettes obliques, placées deux à deux et parallèlement dans trois plans. Ces cassettes comprennent une

Fig. 55. — Décor de Cicéri (*Robert le Diable*).

âme d'une longueur de $0^m,80$ environ. Cette âme est sollicitée par des fils, qui, après avoir passé sur une poulie, s'attachent à l'extrémité inférieure de l'âme : cette poulie est placée dans une chappe appliquée sur la cassette; les fils s'enroulent en sens inverses sur le tambour placé au centre. Il en résulte, lorsqu'on appuie aux palettes un mouvement ascensionnel pour une

des âmes, le fil s'étant tendu, un mouvement contraire pour l'autre âme, le fil alors devenant lâche ; ce mouvement de bascule se communique à des fermes qui glissent dans l'intérieur des cassettes ; ces fermes elles-mêmes supportent un double plancher figurant le pont et l'entre-pont d'un navire, qui semblent éprouver

Fig. 56. — Décor de Desplechin (*Huguenots*).

l'effet du roulis. Des guides sont disposés vers le centre des fermes ; en même temps qu'ils régularisent le mouvement, ils empêchent l'armature de se courber sous le poids. L'obliquité des cassettes rend le glissement de la ferme plus doux à la retombée, tandis que, dans le cas où les cassettes eussent été verticales, la retombée eût été des plus brusques et l'on aurait

couru des chances de ruptures pour les fils ; d'ailleurs l'effet à rendre est plus complet grâce à cette disposition particulière.

Nous citerons, pour mémoire, le fameux vaisseau du *Fils de la Nuit*, qui arrivait du fond du théâtre jusqu'à la rampe, son beaupré passant au-dessus de l'orchestre.

Fig. 57. — Décor de MM. Rubé et Chaperon (place publique).

Un grand nombre de décors ont laissé des souvenirs dans l'esprit des spectateurs, sans emprunter à des machines plus ou moins ingénieuses l'élément de leur succès, qu'ils ne devaient qu'au mérite de leur composition et à son exécution. Dans ce nombre, en première ligne, viennent le décor du Cloître de *Robert le Diable*, par Ciceri; les décors d'*Aladin*, de Daguerre ; ceux de *Stra-*

della, par Séchan, Diéterle et Despléchin ; celui du deuxième acte des *Huguenots,* par Despléchin ; la cathédrale du *Prophète,* par Cambon ; de l'église de *Faust.*

Ce serait par centaines qu'il faudrait citer les véritables tableaux qu'on voit tous les jours sur nos grands théâtres. Voici une place publique de MM. Rubé

Fig. 58. — Décor de M. Cheret (jardin dans une féerie)

et Chaperon, et un jardin de féerie de M. Cheret. Nous n'en pouvons citer ici davantage, et ce que nous regretterions, ce serait de voir ces belles œuvres périr sans laisser de souvenir, si M. Perrin, autrefois directeur de l'Opéra, actuellement administrateur du Théâtre-Français, n'avait pris la précaution de faire déposer, par les peintres, les maquettes de

leurs décors aux archives du théâtre. Ces maquettes feront partie d'une bibliothèque publique, actuellement en formation par les soins de M. Nuitter, qui collectionne et conserve depuis plusieurs années les dessins de décors, les costumes, la musique, et, en un mot, tout ce qui a rapport aux beaux-arts appliqués au théâtre.

Fig. 59. — Châssis à développement faisant sa révolution.

XIX

QUELQUES MOTS SUR LES THÉATRES DE SOCIÉTÉ

Le goût du théâtre s'étant de plus en plus répandu, beaucoup de petites scènes se sont élevées dans les châteaux, dans les hôtels et dans les habitations particulières. Nous avons eu plusieurs fois l'occasion de constater l'insuffisance des moyens employés pour ce genre de représentations, insuffisance motivée, soit par l'éloignement des grandes villes, soit par le peu d'expérience des personnes qui veulent se livrer à ce délassement. Nous croyons devoir entrer dans quelques détails à ce sujet. Si les pages précédentes peuvent donner un aperçu de la composition du matériel théâtral, des renseignements précis sur celui qui doit composer les scènes de société ne paraîtront peut-être pas déplacés ici.

Quelques théâtres de société sont de véritables édifices, avec salle, scène, dessous et cintre, sans oublier les dépendances, magasins, loges, etc... Le goût de ce genre de plaisir date surtout de la Fronde, de la minorité de Louis XIV, qui devait, lui-même, être grand

amateur de spectacle, puisqu'il figurait en personne dans les ballets de Benserade.

Les colléges avaient commencé les premiers à organiser des scènes particulières, quelquefois même de véritables théâtres. Les tragédies et comédies en vers grecs ou latins abondaient. Les élèves les représentaient à certaines fêtes de l'année.

On pense bien que parmi cette jeunesse studieuse, il ne pouvait manquer d'auteurs dramatiques. Aussi, voyons-nous au milieu du seizième siècle les représentations se succéder assez fréquemment ; les élèves jouent tous les personnages, y compris les rôles de femmes. Fodel, âgé de vingt ans, en 1552, remplit le rôle de Cléopâtre, dans une tragédie de ce nom, qu'il a, lui-même, composée en français. Les régents sont les régisseurs naturels de ces tentatives dramatiques.

D'autres succèdent. Au commencement du dix-septième siècle, c'est une fièvre théâtrale dans beaucoup de ces établissements, fièvre encouragée par la présence des grands seigneurs, et même de la cour. Les auteurs habituels sont les élèves, les professeurs et les abbés. Un événement terrible a conservé le souvenir d'une de ces représentations. C'était à Bruxelles, en 1587, au collége de Nazareth, où les écoliers donnaient une grande solennité dramatique. Tout marcha parfaitement jusqu'aux dernières scènes ; au moment de finir la représentation les loges, surchargées de monde, s'affaissèrent sur les spectateurs placés au-dessous, et à peine ceux qui avaient été épargnés commençaient-ils à fuir, que la salle, elle-même, s'écroula, en faisant encore d'autres victimes.

Les colléges d'Harcourt, aujourd'hui Saint-Louis, de la Marche, de Plessis-Sorbonne, de Montaigne, de Clermont, aujourd'hui Louis-le-Grand, eurent leur théâtre, qu'on dressait tous les ans. A ces représentations, la mise en scène était fort rudimentaire, du moins dans les pauvres colléges, et surtout dans ceux de province. Chacun organisait son costume suivant ses moyens; on cite un grand prêtre, dans je ne sais quelle tragédie, qui se costuma avec les habits de l'aumônier.

Le célèbre établissement de Saint-Cyr avait aussi ses représentations théâtrales, sous la direction de madame de Maintenon. Les acteurs étaient des demoiselles, Racine, Duché et l'abbé Boyer étaient les auteurs.

Aujourd'hui, nos grands colléges ont renoncé aux jeux scéniques. Quelques établissements de province, lycées ou séminaires, ont seuls conservé l'habitude de donner tous les ans des représentations auxquelles le plus souvent les élèves assistent seuls, comme acteurs et comme spectateurs.

Les jésuites ont toujours encouragé ce genre de divertissement, en l'appropriant à leur mode d'éducation. Presque tous leurs établissements eurent des théâtres; on y représenta les chefs-d'œuvres du théâtre ancien; on y dansa même des ballets.

Les pensionnaires de Louis-le-Grand allèrent en représentation aux Tuileries, devant le roi. Ils jouèrent une pièce du père Ducerceau : *Grégoire, ou les inconvénients de la grandeur.*

Les grands seigneurs partageant le goût général, tous les châteaux eurent leur salle de spectacle; chacun voulut jouer la comédie et même la tragédie. Quand les

comédiens titrés étaient insuffisants, les acteurs de la Comédie française venaient y suppléer. Ils faisaient étudier et répéter les nobles seigneurs et les grandes dames. Sur le théâtre de la duchesse du Maine, à Sceaux, un académicien était à la fois ordonnateur, directeur et régisseur. L'abbé Genest en fut longtemps le fournisseur tragique, mais, ses pièces, fort applaudies par la noble compagnie de l'endroit, n'eurent plus le même succès à la comédie française.

L'engouement pour le théâtre devint tel, à la fin du dix-huitième siècle, que des sociétés bourgeoises s'organisèrent à l'hôtel Loyencourt, rue Saint-Honoré, à l'hôtel de Clermont-Tonnerre, au Marais, rue Garancière et rue Saint-Merry.

Au dix-huitième siècle, plusieurs comédiennes célèbres eurent aussi leur théâtre. Mademoiselle Guimard en avait deux, un dans sa villa de Pantin, l'autre dans son hôtel de la Chaussée-d'Antin. Celui-ci eut bien vite une réputation qui éclipsa toutes les autres. Il était décoré avec une grande magnificence et un goût exquis; les rideaux et les tentures des loges étaient en soie rose, brochée d'argent; les fauteuils étaient recouverts de la même étoffe. Le plafond, en forme de coupole, représentait un ciel avec une myriade d'amours voltigeant. Le devant des loges était couvert de fleurs et de dorures. Une partie de la galerie donnait sur un grand jardin d'hiver, qui servait de foyer. Quelques loges grillées avaient été ménagées pour les grandes dames, qui entraient et sortaient par une porte dérobée.

Cette salle devint rapidement à la mode. Toute la

jeunesse du temps tenait à y être admise; c'était quelquefois difficile. Les places étaient souvent occupées par les plus grands seigneurs et les plus graves magistrats.

Mademoiselle Guimard dansait sur son théâtre avec quelques-unes de ses camarades de l'Opéra ; puis elle se donnait le plaisir de la comédie jouée par les comédiens ordinaires du roi ; elle joua elle-même avec talent, malgré sa voix un peu rauque.

D'autres théâtres particuliers, moins célèbres, jouirent aussi d'une réputation méritée ; entre autres ceux de M. le maréchal de Richelieu, hôtel des Menus, du duc de Grammont, de la duchesse de Noailles, du prince de Conti, de la duchesse de Mazarin ; ceux de M. Bertin, du prince de Marsan à Bernis, de madame Dupin, au château de Chenonceaux.

Le théâtre de M. de Magnanville représentait toujours des pièces inédites. Les auteurs les plus célèbres venaient s'essayer devant une assemblée choisie et plus indulgente surtout que le public parisien.

Malgré *la Métromanie* de *Piron*, comédie où cet auteur avait tourné en ridicule la manie de la comédie bourgeoise, les théâtres particuliers continuèrent à s'élever partout. Le danseur d'Auberval fit faire un salon qui se transformait instantanément en théâtre, pour les grands seigneurs et les grandes dames qui venaient s'y exercer et s'instruire dans l'art de figurer sur les planches.

A côté de toutes ces scènes, où le plaisir était le principal but, il s'en éleva d'autres où l'art était représenté par de fins connaisseurs et qui auraient pu lutter, non sans quelque succès, même avec la comédie française.

Ces tentatives ne furent pas nombreuses dans un siècle aussi léger, mais c'était déjà quelque chose que l'art pur n'eût pas été oublié tout à fait. Sur le théâtre du duc d'Orléans les acteurs les plus célèbres furent MM. de Ségur, le comte d'Onesan, le vicomte de Gaud et le duc d'Orléans lui-même, qui, réagissant contre l'usage du temps de chanter les vers avec emphase, se faisait remarquer par un débit naturel. Les actrices étaient mesdames de Montesson, de Lamarck et de Crest, etc. Cette noble compagnie, composée surtout de gens de goût, acheva la révolution commencée par Lekain, mademoiselle Clairon, madame Favart, soit pour la diction soit pour le costume. Les autres acteurs de la comédie française auraient pu prendre modèle sur l'ensemble des représentations de Bagnolet.

La Cour eut ses théâtres particuliers. La reine Marie-Antoinette joua le rôle de Colette dans *le Devin du Village;* elle fit construire la jolie salle de Trianon. La comtesse d'Artois, le comte et la comtesse de Provence, sacrifièrent aussi à cette fantaisie. Voltaire, lui-même, ne dédaigna pas de remplir des rôles tragiques; il représenta, par exemple, Cicéron, le fameux orateur romain, d'une façon, disait-on, remarquable; il eut aussi son théâtre, rue Traversière; il en était le régisseur, comme plus tard à Ferney.

Tout le monde connaît l'aventure d'un célèbre cordonnier, le sieur Charpentier, chez qui le goût du théâtre était si développé, qu'il en fit établir un chez lui; il y jouait les rôles tragiques. Ses représentations eurent un tel succès, que des princes se rendirent chez lui, en grand équipage. Il devint à la mode, et ses

billets furent très-recherchés. Mais l'*acteur* industriel ne s'aperçut pas que la manière dont il comprenait l'art dramatique, était prise par ses hôtes tout au contre-pied, ce qui s'expliquait facilement par la façon toute burlesque dont il rendait ses rôles. Un jour, on substitua, par malice, un tranchet au poignard avec lequel il devait se donner la mort au cinquième acte d'une tragédie. L'acteur amateur ne s'aperçut pas de la substitution ; il empoigna l'instrument prosaïque à la place de celui qu'il devait trouver sur l'autel, et heureusement sans se blesser ; le succès fut complet, mais ce fut un succès de comédie.

Quelques auteurs travaillèrent sérieusement pour les théâtres d'amateurs ; on fit de petites pièces, à deux, trois ou quatre personnages, qui remplacèrent les comédies et les tragédies, trop importantes pour de si petits cadres. Le goût de l'époque, qui était d'une extrême licence, n'a pas permis à ces productions de se conserver jusqu'à nous.

A la fin du dix-huitième siècle, on comptait plus de deux cents théâtres particuliers dans Paris. Je passe sous silence la nomenclature de cette foule de salles, pour en venir à celle qui a laissé les plus grands souvenirs, le théâtre de Doyen.

Ce Doyen, qui paraît avoir été un ancien acteur, et à qui un certain bien-être matériel permettait de se livrer à son goût, ouvrit un petit théâtre, rue Transnonain. Le personnel n'était composé que de jeunes gens. L'aménagement intérieur n'était pas riche, mais il s'y forma un grand nombre d'artistes de talent ; ce fut le théâtre de société qui vécut le plus longtemps. Samson,

Ligier, Provost, Beauvallet et Bouffé, ont débuté chez Doyen; mesdames Albert et Brohan, etc., y jouèrent aussi.

Après un interrègne assez long, occasionné par un décret de l'autorité, les théâtres de société reparurent. Les plus célèbres furent : le théâtre de Neuilly, chez le prince Murat; celui de M. Foriec; celui du duc de Maillé; puis vinrent la salle Chantereine, la salle Molière, celle des Guillemites, enfin, le théâtre de la rue de Lancry, et, de nos jours, la salle de la rue de La-Tour-d'Auvergne, sans compter une multitude de salles dans divers hôtels des Champs-Élysées et des châteaux aux environs de Paris, la salle du cercle de la place Vendôme, et, la jolie salle de l'hôtel Castellane, le plus coquet des théâtres de société depuis celui de La Guimard, auquel nul ne peut être comparé.

Cette liste très-incomplète des théâtres de société élevés à Paris, parmi lesquels nous connaissons beaucoup de salle charmantes, une vingtaine au moins, ne peut évidemment comprendre celles qui restent protégées contre la curiosité par l'*incognito* de la vie privée.

Ayant souvent été appelé à donner des conseils pour la construction, la décoration et l'aménagement de ces théâtres minuscules, nous avons été à même d'en apprécier les exigences. Nous sommes donc en mesure de donner à quelques-uns de nos lecteurs quelques avis pour les aider à diriger l'exécution d'une scène de ce genre, s'il leur prenait jamais envie d'édifier un petit théâtre dans un lieu éloigné des gens spéciaux. Ces indications ne s'étendront pas au delà de considérations générales; les détails devant successivement varier suivant les gens de métier qu'on emploie et les ressources du lieu où l'on se trouve.

Quand on veut édifier un théâtre dans un château, si l'on ne s'inquiète pas de la dépense nécessaire, le plus sûr moyen de réussir est d'appeler un architecte, un machiniste et un décorateur. Pour peu qu'on ait la place, dresser un théâtre n'est qu'une affaire de temps... et d'argent.

Mais la question ne se présente pas toujours de cette façon. Beaucoup de personnes disposées à satisfaire leur goût pour le théâtre ne veulent pas cependant y consacrer des sommes considérables.

Aujourd'hui la villégiature est bien plus dans nos mœurs qu'autrefois. Les personnes qui ont beaucoup de loisirs les passent plus volontiers aux champs qu'à la ville. On se réunit dans les châteaux, dans les maisons de campagne, et le goût des représentations s'y est répandu : de petites pièces à deux ou trois personnages ont été composées à l'intention de ces recréations d'été et d'automne. Ces petites pièces ne nécessitent qu'un seul décor, souvent le même, et peu d'accessoires, parce qu'on a soigneusement écarté tous les incidents qui exigeraient l'emploi des dessous, du cintre, etc. C'est un répertoire que tout le monde peut se procurer, et que nous avons vu souvent représenter, dans un salon, sans autre décor que le fond de l'appartement. Ce genre de spectacle, à vrai dire, amène bientôt la monotonie ; il est suffisant, lorsque l'esprit, le bon goût ou les beaux vers d'une pièce en sont l'attrait principal ; encore faut-il que les acteurs possèdent l'art si difficile de bien dire. Et cependant ces conditions réunies, qui eussent contenté un public du dix-huitième siècle, n'auraient d'attrait, de nos jours, que

pour un nombre restreint de lettrés, car les circonstances ont changé. L'action, qui n'était rien, a pris une place importante, dans le répertoire moderne, la vérité du costume, une certaine illusion nécessaire aujourd'hui et sans laquelle toute représentation reste froide comme une lecture, exigent la séparation des spectateurs et des acteurs. Sur un théâtre, si petit qu'il soit, il faut que l'acteur soit séparé de ses auditeurs par une rampe, dans un espace encadré par une draperie ou un châssis. C'est ainsi seulement que se fait l'isolement indispensable pour qu'il y ait un peu d'illusion.

C'est à ce but que doivent tendre tous ceux qui s'occupent d'organiser un théâtre particulier, quel que soit le local qu'ils aient destiné à cet objet.

Nous supposerons donc que nous sommes à la campagne où la place ne manque pas et que nous voulons établir un théâtre dans une grande salle; ce théâtre doit être à demeure, c'est-à-dire que l'emplacement qu'il occupera devra lui rester spécialement réservé. Cet espace peut cependant être employé le plus souvent à une autre destination; on peut en faire un salon, un atelier d'artiste, un fumoir, une bibliothèque, en retirant les banquettes ou les fauteuils nécessaires aux spectateurs dont le nombre n'est jamais considérable. Nous avons présidé à l'arrangement de plusieurs salles, ayant une de ces destinations; le rideau d'avant-scène indique seul le théâtre.

Comme exemple de cet arrangement nous pouvons citer la salle du cercle de la place Vendôme, qui sert en même temps de salle d'exposition.

Nous supposons une salle de huit mètres de large, et

nous prenons pour notre scène quatre ou cinq mètres de profondeur, ce qui est suffisant, si, à côté, on a un petit magasin pour ranger les châssis et les accessoires, afin qu'ils n'encombrent pas les coulisses. Nous donnerons quatre mètres à l'ouverture de la scène, autant pour la hauteur du cadre, et nous serons dans les conditions nécessaires pour établir une petite scène ; plus restreint, le théâtre est embarrassé, et lorsqu'il y a quatre ou cinq personnages en scène, les acteurs paraissent aussi grands que les maisons et touchent les frises avec leurs bras ou leurs coiffures.

Nous supposerons toujours que la salle de spectacle, soit à cause des dangers d'incendie, soit à cause du grand espace qu'elle demande, a été reléguée dans un bâtiment à part ou dans une partie non centrale de l'habitation, ce qui permet de trouver de la place au-dessous et au-dessus de la scène pour établir les équipes nécessaires au jeu des décors.

Le premier travail est l'établissement du plancher, qui doit se trouver élevé d'au moins un mètre vingt centimètres au-dessus de celui de la salle, sur une pente de cinq centimètres par mètre de la face au lointain. Ce plancher, divisé en trappes, trappillons et costières, porte sur des fermes, comme celles d'un grand théâtre, avec cette différence que le théâtre de société, ne faisant pas de changement à vue, n'a pas besoin d'avoir trois dessous pour la place des décors.

Le premier dessous suffit pour le jeu des chariots devant conduire les châssis. Les trappes ne servent que dans le cas où on a des escaliers descendant dans la partie inférieure. Cependant, si on peut donner à

ce dessous la hauteur de deux mètres, on sera à même d'y manœuvrer plus facilement et, au besoin, d'y équiper une ou deux trappes à demeure, pour changements et apparitions. Il est toujours utile d'avoir un escalier qui desserve la scène dans le dessous.

La scène est en petit ce que nous avons décrit en grand au chapitre qui porte ce nom. On peut seulement donner $0^m,80$ centimètres à la largeur des rues. Il est important de ménager des cheminées de contre-poids de chaque côté. Quoique des décors de petite dimension puissent se manœuvrer à la main, il arrive des cas où on ne serait pas maître d'un rideau. Un contre-poids, qui met en équilibre la charge qu'on descend, par un poids égal qui remonte, facilite la manœuvre et permet de la laisser exécuter par des personnes qui ne sont pas douées d'une grande force physique. Il ne faut pas oublier que, dans la plupart des théâtres particuliers, les fonctions de machinistes, ainsi que toutes celles qui ont rapport à la scène, sont remplies par les amateurs et les acteurs. Il faut aussi que les châssis soient construits en sapin du Nord; ce bois est le seul qui unisse la résistance nécessaire à la légèreté qui le rend maniable.

Ordinairement, dans ces petits théâtres, où le matériel n'est pas considérable, on plie les rideaux en deux, quelquefois en trois, ce qui fait que le cintre n'est jamais très-élevé, un seul corridor suffisant de chaque côté. Quant au gril, le nombre des tambours à y installer est proportionné à celui des rideaux et fermes qu'on possède. Pour ces dernières, il est nécessaire de bien veiller à leurs équipes, le bois, dont elles sont faites, peut

tout entraîner, si les contre-poids ne sont pas bien contre-balancés.

Les plafonds de ces petits théâtres se composent d'une bande de toile de 1m,20 centimètres sur cinq et d'une perche, se manœuvrant à la main, sans aucun contre-poids. On a soin de faire à la poignée des marques à l'encre, qui indiquent la hauteur où elles doivent s'arrêter, puis on guinde la poignée sur des fiches; une fois qu'elle est ainsi réglée, on n'a plus à s'en inquiéter.

Les décors sont peints à la détrempe, comme il a été expliqué au chapitre traitant de cet objet. Lorsqu'une société s'organise pour donner des représentations théâtrales, il est rare qu'il ne s'y trouve pas des personnes sachant dessiner ou même s'occupant de peinture; et comme l'emploi des couleurs de détrempe s'acquiert facilement avec un peu de volonté et d'expérience, un amateur pourra faire les décors lui-même; le premier peintre en bâtiment fournira presque toutes les couleurs nécessaires.

Pour les décors d'appartement, on trouve, dans les papiers peints, des ressources nombreuses, telles que lambris, fond d'appartement, panneaux, bordures et corniches. Il est bien entendu que l'on n'a recours à ces moyens que lorsqu'on ne peut pas faire faire les décors par des gens du métier.

Pour les accessoires, qui demandent le concours de plusieurs industries, la chose est plus difficile. Cependant, en cherchant bien, on vient à bout de toutes les difficultés, et c'est aussi un plaisir que de préparer une représentation jusque dans ses moindres détails. Les accessoires naturels jouent un grand rôle, et, par

exemple, les poulets de carton, se démontant pièce à pièce, sont remplacés avantageusement par une volaille véritable. On a, pour le reste, des renseignements suffisants dans les journaux spéciaux, qui publient les costumes exacts de toutes les pièces qui se jouent.

Si l'on doit se servir fréquemment du théâtre et renouveler souvent le répertoire ce qui pourrait causer une dépense considérable et nécessiter un magasin de costumes, chose gênante et dispendieuse, on a la ressource de s'abonner avec une maison spéciale; les costumes sont envoyés parfaitement conformes aux originaux, c'est-à-dire à ceux employés par le théâtre en possession de la pièce.

Presque tous les régisseurs des théâtres de Paris font imprimer et livrent au public des mises en scène, c'est-à-dire une description détaillée du décor, des accessoires, et surtout des entrées, des sorties et de la place que doivent occuper les personnages.

Ces mises en scène sont d'un grand secours; elles facilitent et abrègent les répétitions.

Il nous reste à parler des théâtres de salon, de ceux qu'on monte et démonte en quelques instants, pour une soirée, ou une fête. On représente ordinairement, sur ces théâtres minuscules, des proverbes, des dialogues à deux ou trois personnages ; il faut que ces petites scènes soient en quelque sorte improvisées. Comme ils doivent quitter la place aussitôt la pièce jouée, ces théâtres consistent en un simple plancher, posé sur des tréteaux ou « entretoises », maintenus par des crochets. Devant ce plancher, se trouve la partie la plus importante, consistant en une façade en menuiserie, faisant corps le plus solide-

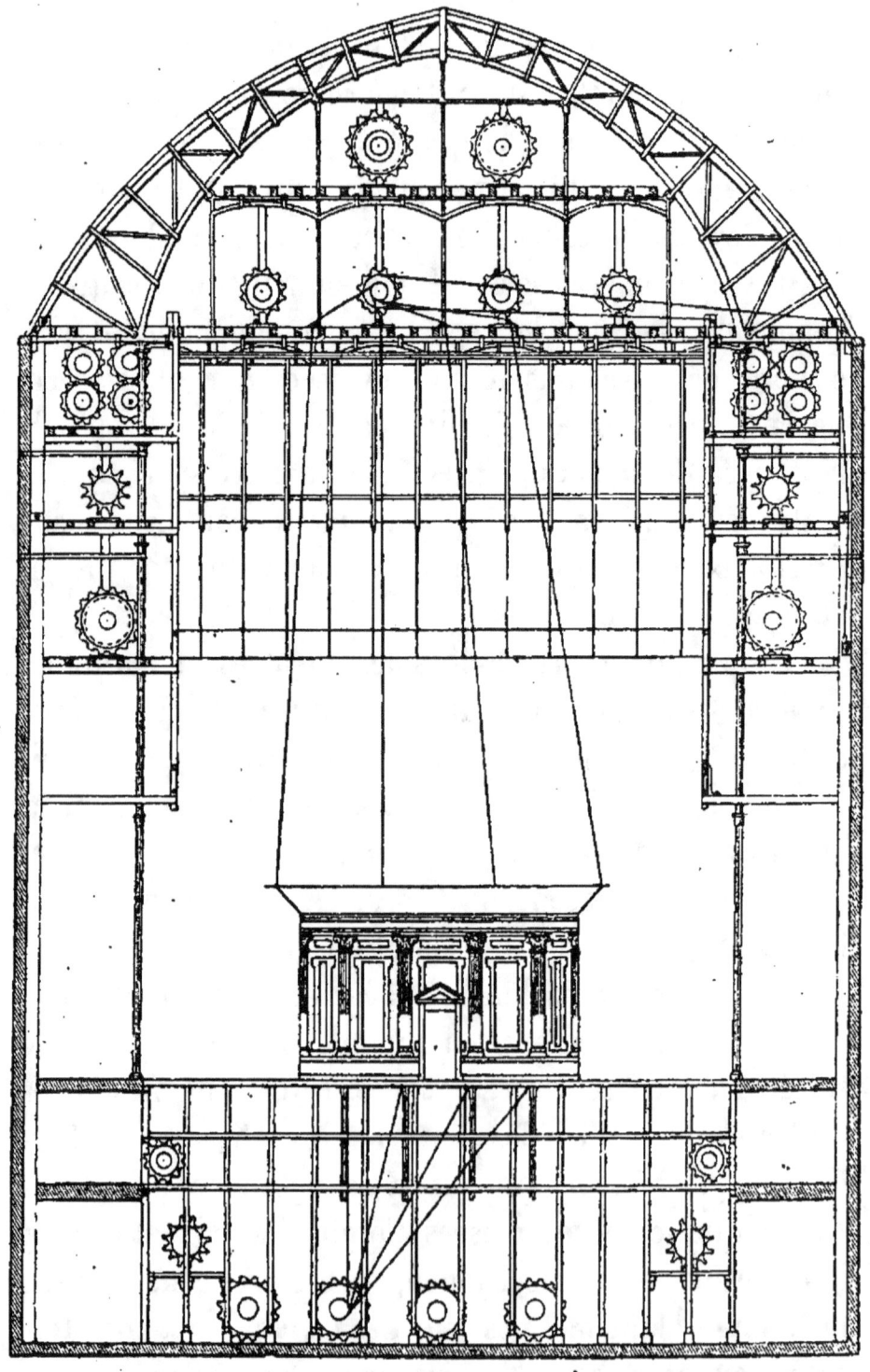

Fig. 60. — Coupe transversale. (Une ferme et un plafond équipés.)

ment possible avec la face du plancher. C'est sur cette façade que s'attachera tout le reste, au moyen de crochets de fer, tenant en même temps l'écartement entre les châssis de chaque plan, fixés eux-mêmes dans le plancher au moyen de goujons en fer. Ces sortes de théâtres, très-faciles à mouvoir, se trouvent aussi dans quelques maisons spéciales qui les fournissent en location. Dans les localités éloignées de la capitale, on est obligé de les faire établir par un menuisier. Un bon menuisier saura disposer le plancher et les châssis, ainsi que le fond et le rideau d'avant-scène qu'on ouvrira par le milieu, au lieu de l'enlever.

Nous pensons qu'en étudiant avec un peu d'attention tout ce qui a été dit précédemment sur la machination, il sera facile de construire un plancher mobile, pouvant, avec ses décorations, se monter et se démonter promptement.

XX

QUELQUES CHIFFRES

Nous avons dit au commencement de ce volume que dès l'introduction de la mise en scène, des sommes importantes furent affectées aux représentations théâtrales.

La reine Catherine de Médicis, en amenant en France des artistes florentins acteurs, chanteurs, poëtes, musiciens et peintres, introduisit le goût des fêtes luxueuses, si bien qu'elle mourut insolvable et que ses créanciers firent vendre, quelques années après sa mort, tout ce qui lui appartenait.

On dit qu'en 1581 elle dépensa douze cent mille écus, ce qui équivaudrait à 3,600,000 francs de nos jours, pour une seule représentation de : *Le ballet comique de la Royne*. On voit que les représentations théâtrales qui ne se donnaient qu'à la cour étaient ruineuses.

1640. Vers le milieu du dix-septième siècle, l'Opéra français donnait d'abord ses représentations devant la cour, puis le public avait son tour; mais les dépenses

de mise en scène étaient supportées par la cassette royale. L'opéra et la troupe, les musiciens et les autres employés appartenaient au roi. C'est donc les dépenses des *menus plaisirs* qu'il faut consulter pour se rendre compte de ce que coûtait un ouvrage nouveau; chose du reste assez difficile, les commis, acteurs, chanteurs, costumiers, machinistes, peintres, étant payés à l'année et employés à divers services. Il en était de même pour les auteurs, qui, recevant des pensions du roi, ne touchaient pas d'autres droits. Dans les comptes des *menus plaisirs du Roy*, on trouve, il est vrai, en 1685 cette mention : « à Jean-Baptiste Lulli pour la somme de vingt mille livres, pour son payement des dépenses des opéras, *Roland* et *Amadis*. » Mais ces vingt mille livres représentaient des sommes avancées par Lulli.

1685. Voici l'état des dépenses d'un opéra : *Le temple de la paix*, représenté à Fontainebleau,

A Jean Ravaillon, tailleur, fourniture et façon de plusieurs habits de balletz et raccommodages.	3,435 l.
A Guillaume Yvon, tailleur, id., id.	5,962 l.
Au sieur de Brocourt, louage de plusieurs pierreries.	500 l.
A Jean Rousseau, raccommodage de 1,500 plumes.	412 l.
A François Dufour, marchand bonnetier, 50 paires de bas de soie.	504 l.
A Philippe Vauviot, escarpins du ballet du Temple de la Paix.	423 l.
A François Roussaud, rubanier.	282 l. 2 s.
A Angélique Bourdon, dame Jacques Vaignard, 25 masques de différentes façons.	75 l.
A la même pour plusieurs ustensiles . . .	219 l. 5 s.
A François Blanchard, parfumeur.	126 l. 12 s.

A Jean-Baptiste Lulli, pour payement d'un millier de livres du *Temple de la Paix*. 250 l.

A Jean Revin, dessinateur, pour avoir dessiné des habits neufs qui sont au *Temple de la Paix*. 250 l.

A Edmond Trannoi, marchand, pour fournitures de dentelles, d'or et d'argent faux et autres agréments. 773 l. 19 s.

Suit une liste de fournitures complémentaires s'élevant à la somme de 2,140 l.

Ce qui porte les frais de cet opéra, pour la représentation à Fontainebleau, à la somme de 13,552 livres 14 sols.

Il faut ajouter les appointements des acteurs, des employés, des officiers, les décors, le luminaire.

Ceux qui n'étaient point logés au château, recevaient en sus de leurs *gages*, pour nous servir de l'expression portée dans les états, une allocation en argent. Nous voyons dans ces états de dépenses une allocation de 300 livres par chaque acteur et actrice pour quarante jours à Fontainebleau.

Voici une seconde liste :

A cause du parfait payement du balletz *de la Jeunesse* :

A Jean Ravaillon, tailleur. 4,372 l.
A Guillaume Yvon, tailleur 3,472 l.
A Dufour, bonnetier. 508 l.
A Claude Joly, escarpins. 220 l.
A Jean Roussaud, rubanier 357 l.
A François Blanchard, parfumeur 288 l.
A Louis Belay, 97 aunes 1/2 de gaze blanche. 121 l. 17 s.
A Esloy Despierre, sieur de Brocourt, louage de pierreries. 740 l.

A Brosseau, 5 perruques de mores 26 l.
A Jacques Ducreux, 24 masques. 66 l.
A Angélique Bourdon, mannes et autres ustensiles d'ozier. 294 l.
A Christofle Ballard, imprimeur, 2,150 livres imprimés du ballet de *la Jeunesse*. 450 l.
A Michel Lalande, copie de la musique dudit ballet. 500 l.
A Jean Revin, dessinateur ordinaire du roy, pour avoir dessiné les habits neufs du ballet de *la Jeunesse*. 410 l.
A Philippe Soulis, pour 2 aunes velours noir, 1 aune de taffetas blanc et autres fournitures. . 48 l

Ces relevés peuvent donner une idée de ce que coûtaient les opéras et ballets représentés à la cour de Louis XIV. Ajoutons que ces représentations se donnaient sur des théâtres bien moins vastes que les nôtres, ce qui explique la petite quantité des fournitures ; malgré cela les dépenses étaient considérables, les pièces jouées n'ayant pas comme à présent un grand nombre de représentations fructueuses, beaucoup même n'en ayant qu'une. Le spectacle changeait sans cesse, les frais se renouvelaient avec les changements malgré l'ordre et l'économie qu'on y mettait, et l'on peut voir par les petits détails cités dans les listes ci-dessus, qu'il n'y avait pas de gaspillage. Toutes les dépenses des *menus plaisirs* sont vérifiées, contrôlées, puis approuvées par le roi, qui signe lui-même les états. L'idée vint plus tard de faire participer le public aux représentations théâtrales et surtout aux dépenses qu'elles occasionnaient.

Comédies, tragédies, ballets et opéras, après avoir fait leur apparition devant le roi et son entourage, fu-

rent ensuite représentés devant le public *payant*, qui se permit quelquefois de siffler impitoyablement des ouvrages que la cour avait applaudis. Mais l'important était d'avoir des recettes pour couvrir les dépenses qui allaient toujours croissant, surtout depuis le développement et le succès des machines.

En 1707, le sieur Vigarany, machiniste de l'Opéra, touchait 6,000 livres par an comme inventeur et conducteur des machines des théâtres et des ballets du roy, sans compter sa part à l'Opéra, qui était d'un tiers sur les bénéfices. Lulli et Quinault se partageaient les deux autres tiers. On voit qu'il faisait bon être machiniste à cette époque.

Pendant le dix-huitième siècle, les dépenses de l'Opéra augmentent, mais les recettes ne croissent pas en proportion; ce qui fait que ce grand théâtre de mise en scène s'endette de plus en plus. Les dépenses d'une année à l'Opéra, tous frais compris, en 1735, s'élèvent à 411,680 livres, plus de 300,000 livres qu'en 1713.

En 1750, — 415,500 livres.

1768. *La tour enchantée* est montée à Versailles. Pour ce ballet, sept cent vingt-deux costumes de la plus grande richesse furent exécutés; on dépensa plus de 250,000 livres.

En 1773, les décors et les costumes de *Bellérophon*, repris au théâtre de la cour à Versailles, coûtent la modeste somme de 350,000 livres.

1807. L'Opéra dépense 170,000 francs pour la mise en scène du *Triomphe de Trajan*.

En 1822, *Aladin ou la lampe merveilleuse*. La mise en scène s'élève à la somme de 188,260 fr. 60 c.; les

décors entrent dans ce chiffre pour 129,430, les costumes pour 29,694.

Cette même année on dépense pour :

Florestan	35,194ᶠ 55ᶜ
Alfred, ballet.	38,315 52
Sapho, opéra.	28,513 50
Cendrillon, ballet.	59,859 88

Il est bien entendu que toutes ces dépenses ne concernent que les décors, costumes, bois, toile et ferrure. Les appointements des sujets et employés, l'éclairage et bien d'autres frais sont à part.

Voici, de 1831 à 1835, les dépenses de décors faites pour les ouvrages montés à l'Académie royale de musique :

Le Philtre, 5,667 fr. — *Robert le Diable* 43,545. — *La Sylphide*, 10,288. — *La Tentation*, 45,948. — *Le Serment*, 4,760. — *Nathalie*, 20,076. — *Gustave ou le bal masqué*, 28,791. — *Ali-Baba*, 14,047. — *La Révolte au sérail*, 23,370. — *Don Juan*, 27,300. — *La Vestale*, 1,650. — *La Tempête*, 24,170. — *La Juive*, 44,999.

On peut évaluer les dépenses de costumes et accessoires à la même somme pour chacun de ces ouvrages. Il faut remarquer de plus que pour tous les ouvrages qui sont montés dans un grand théâtre comme l'Opéra, pourvu d'un matériel considérable, le magasin de décors et costumes fournit toujours un contingent plus ou moins important.

M. Hostein, lorsqu'il prit la direction du Cirque, voulut monter une féerie; le théâtre n'avait aucun matériel,

il fallut tout faire à neuf. La pièce (*Cendrillon*) coûta 247,000 francs.

Voici, pour terminer, un extrait des états détaillés de quelques-uns des derniers ouvrages montés à l'Opéra.

La Source, ballet en trois actes, de MM. Nuitter et Saint-Léon, musique de Minkous et Delibes.

Copies de musique, partition et parties d'orchestre.	2,859f 04c
Frais de répétition, comparses, élèves, etc. . . .	2,282 20
Accessoires de la scène, fleurs artificielles, cartonnages, etc.	912 44
Décoration. Main-d'œuvre, ouvriers, sciage, lavage de toiles, transport de décors, collage du papier, serrurerie, etc.	5,515 77
Décoration. Étoffes et matières, toiles, bois, clous, colle, fleurs artificielles, glaces, appareils hydrauliques.	5,915 65
Décoration. Peinture, 1er, 2e et 3e actes; le décor du 1er acte faisait partie du magasin, on n'y avait fait que quelques changements et retouches. . . .	8,156 18
Costumes..	7,652 90
Divers, carillons, livrets, etc..	192 05
Total.	33,446f 21c

11 MARS 1867. — *Don Carlos,* opéra en cinq actes, de MM. Méry et Camille du Locle, musique de Verdi, représenté le 11 mars 1867.

1° Copie de musique (vocale et symphonique)..	7,292f 64c
2° Frais divers de répétition	6,192 75
3° Accessoires de la scène	704 90
A *reporter.* . . .	14,190f 29c

Report.	14,190ᶠ	29ᶜ
4° Décorations. Main-d'œuvre :		
Ouvriers, sciage, lavage de toiles, transports, collage, travaux de serrurerie, divers.	7,746	32
Étoffes et matières :		
Papier, colle, colle forte, toile, bois, clouterie, divers.	8,651	01
Peinture des décorations.	34,247	54
5° Costumes :		
Travaux de veillée pour main-d'œuvre. . . .	9,259	35
Étoffes et matières.	50,193	77
Total.	124,288ᶠ	28ᶜ

On a fait pour cet ouvrage 8 décorations, 240 costumes neufs, 118 costumes en partie neufs et en partie composés avec des costumes du service ; 177 costumes ont été pris dans le service du théâtre.

Hamlet, opéra en cinq actes de MM. J. Barbier et Michel Carré, musique d'Ambroise Thomas, représenté le 9 mars 1868.

1° Copie de musique vocale et instrumentale. .	6,740ᶠ	60ᶜ
2° Frais de répétition :		
Sapeurs-pompiers, figurantes et comparses, musiciens et bande Sax, ustensiliers et habilleurs, etc., aides machinistes, service de l'électricité, instruments et cloches.	3,607	65
3° Accessoires :		
Tapis de table, épieux, trompes en fer poli, cors en cuivre doré, supports de bannière, sceptre, réparations diverses.	513	95
A reporter. . . .	10,862ᶠ	20ᶜ

	Report. . . .		10,862ᶠ 20ᶜ
4° Décorations :			
Travaux de main-d'œuvre. . .	3,221ᶠ	16ᶜ	
Sciage et découpage de bois. .	450	33	
Travaux de serrurerie. . . .	1,672	60	
Matières :			
Toile.	4,770	25	
Bois.	5,122	18	
Clouterie, colle.	416	40	48,186ᶠ 92ᶜ
Papier et papier neige. . . .	246	»	
Fleurs artificielles..	485	»	
Matières diverses.	606	55	
Peinture :			
Sept décorations, dont la première seulement est un ancien décor repeint en grande partie. .	33,196	47	
5° Costumes :			
Main-d'œuvre.	9,089ᶠ	30ᶜ	
Journées de tailleurs et de couturières.	1,061	»	41,844ᶠ 29ᶜ
Dépenses diverses.	133	40	
Matières et étoffes diverses. .	31,560	27	
	Total.		100,893ᶠ 41ᶜ

Il a été fait pour cet ouvrage 184 costumes neufs, 55 en partie neufs et en partie composés de costumes du service, et 101 costumes du service, c'est-à-dire costumes appartenant au magasin et faits antérieurement pour d'autres ouvrages.

ANNÉE 1869. — *Faust*, opéra en cinq actes, joué le 3 mars 1869, paroles de J. Barbier et Michel Carré, musique de Gounod.

1° Copie de musique :			
Parties musicales copiées. . .	167ᶠ	20ᶜ	3,167ᶠ 20ᶜ
Parties musicales acquises . .	3,000	»	

La copie musicale figure ici pour un chiffre insignifiant : l'opéra ayant été représenté antérieurement au théâtre Lyrique, sa partition gravée avait été acquise par l'administration pour la somme de 3,000 francs.

2° Instruments :
Mandolines.	65f	»	
Remise en état et additions au jeu du grand orgue.	550	»	615f »

3° Accessoires de la scène :
Rouet et chaise.	23f	» c	
Cassolettes et gobelets. . . .	48	80	
Épée mécanique et fleurs articulées..	166	»	
Cannes et béquilles.	32	»	1,260 9
Sorcières (modèles compris) et groupe de chevaux fantastiques.	741	»	
Arbalettes.	80	»	
Réparations d'accessoires divers.	169	20	

4° Frais de répétitions :
Choristes externes.	774f	» c	
Élèves de la danse	60	»	
Ustensiliers.	176	»	
Comparses et figurantes . . .	96	»	
Orchestres externes.	355	»	3,550f 10c
Bande de Sax	820	»	
Service de sapeurs-pompiers,.	432	10	
Services des appareils électriques.	817	»	

5° Costumes, main-d'œuvre et façons :
Nettoyage de diverses étoffes et costumes..	300f	05c	
Tailleurs et couturières supplémentaires.	3,789	50	9,490f 65c
Travaux et veillées des employés ordinaires.	2,593	»	
Travaux à façon au dehors . .	2,647	50	
Divers.	160	60	

A reporter. . . . 14,896f 65 •

Report.		14,896ᶠ 65ᶜ
Étoffes et matières :		
Chaussures.	2,199ᶠ » ᶜ	
Bonneterie.	6,170 »	
Bijouterie et armures. . . .	5,108 84	
Étoffes de drap et mérinos. .	7,900 »	
Étoffes de velours	4,572 34	
Étoffes de soie et satins. . .	5,492 79	
Crêpes, dentelles, etc. . . .	2,398 19	
Toiles et mousselines. . . .	3,094 09	41,920ᶠ 41ᶜ
Broderies, passementeries et impressions.	2,428 96	
Articles divers.	2,415 20	
Accessoires aux costumes :		
Glace à main dorée.	16 »	
Glace à main argentée. . . .	25 »	
Coffret émail.	100 »	
6° Décoration, main-d'œuvres :		
Sciage. . . . 105ᶠ 27ᶜ		
Collage du papier. 560 06		
Travaux supplémentaires des machinistes. . . . 3,555 »	6,543ᶠ 50ᶜ	
Travaux supplémentaires de serrurerie. 2,325 17		
Matières diverses :		
Bois et perches. 5,515ᶠ 45ᶜ		56,647ᶠ 40ᶜ
Toile à décors. 9,102 42		
Clouterie et galets. 556 45		
Papiers, colle et divers. . . 1,415 90	18,351ᶠ 22ᶜ	
Jardin du 2ⁿ acte, fleurs et terrain. 1,761 »		
Travaux de peinture :		
6 décorations	51,752 68	
Appareils électriques.		1,460 »
Total.		118,091ᶠ 66ᶜ

Nous terminerons ici ces extraits qui peuvent renseigner suffisamment le lecteur sur les frais que nécessite une représentation théâtrale. Quelques mots suffiront pour compléter ces renseignements. Aux frais ci-dessus détaillés il faut ajouter les appointements des employés ; ceux des artistes, qui atteignent quelquefois des chiffres considérables ; les droits d'auteurs, qui sont perçus régulièrement sur les recettes du jour ; ceux des hospices, prélevés journellement ; les assurances, frais de garde, loyer, patentes, etc., etc.

Dans une administration de théâtre, le luxe et la prodigalité sont tels qu'il semble que l'on jette l'argent par les fenêtres, et cependant on y procède d'ordinaire avec la plus stricte économie ; sans cela la dépense dépasserait bien vite le chiffre de la recette. L'œil de la direction doit être partout ; un détail insignifiant, répété tous les jours, produit une grosse dépense. Dans *l'Africaine*, par exemple, la coloration des nègres, chœurs et figurants, coûte 128 fr. 75 c. par soirée, ce qui fait 12,875 francs pour cent représentations.

Pour terminer ce chapitre, disons que le total des frais par représentation s'élève, à l'Opéra, à la somme de 15,000 francs ; à l'Opéra-Comique, à plus de 5,000 francs. Ce dernier théâtre joue tous les jours ; les frais annuels y atteignent à la moitié de ceux de notre grande scène lyrique.

Les théâtres secondaires, qui donnent quelquefois des ouvrages montés avec autant de luxe que l'Opéra, ont porté en diverses occasions leurs frais journaliers à 5, 6 et 7,000 francs : c'était, il est vrai, accidentellement, pour des pièces à grand spectacle. Dans ce

cas, ils augmentent les prix de leurs places, ne recevant pas comme nos grands théâtres une subvention annuelle de l'État.

Il est peut-être à désirer que cet usage, emprunté aux Américains, s'introduise chez nous. Les directeurs ne seraient pas ainsi obligés de se trop restreindre pour la somme à affecter à la mise en scène d'un ouvrage sur lequel ils fonderaient des espérances de succès; les essais tentés ces dernières années ont réussi. Si l'on continue à employer ce moyen de recette avec le même succès, l'art de la décoration et de la mécanique théâtrale pourra faire encore de grands progrès.

TABLE DES GRAVURES

1. Le Théâtre à huit heures du matin. *Frontispice.*
2. Coupe longitudinale d'un théâtre, plafond équipé. 5
3. Décor d'*Amaryllis* (fac-simile). 15
4. Décor par Servandoni. 23
5. Plan d'un grand théâtre. 42
6. A, Mât à chantignolle. — B, Mât de perroquet. — C, Chariot. 45
7. A, Faux châssis. — B, Chariot. 47
8. Le dessous, tout un tiroir ouvert 53
9. Équipe d'une trappe. 57
10. Ouverture d'une trappe. 61
11. Cassette. 64
12. Treuil. 66
13. Tambour. 67
14. Premier corridor du cintre pendant la représentation. . . 69
15. Contre-poids sur leur tige centrale. 71
16. Le gril. 75
17. Équipe d'un vol oblique. 79
18. Équipe d'un rideau au cintre. 81
19. Truc, dans la pièce du *Roi Carotte*. 95
20. Truc du *Roi Carotte*, coupe. 97
21. Complément du truc du *Roi Carotte*. 99
22. Grand bâti pour une apothéose avec parallèle. 101
23. Détail d'une herse. 105
24. Poste du gazier. 107

25. Ateliers de peinture des décors de l'Opéra 115
26. Atelier des menuisiers et machinistes. 125
27. Ferme armée venant du dessus, équipée sur un tambour au cintre . 129
28. 1er Tambour à dégradation 132
29. 2e Tambour à dégradation. 133
30. Effet d'incendie, vu de la salle. 154
31. Effet d'incendie, vu du fond du théâtre. 155
32. Magasin des accessoires. 159
33. Le tonnerre. 163
34. Machine à faire le vent. 168
34 *bis*. Praticable. 171
35. Derrière le rideau. 179
36. Loge des comparses 181
37. Une trappe. 185
38. Équipe d'une ferme dans le dessous. 189
39. Changement de costume. 193
40. Bâti avec figures, équipé dans le dessous. 197
41. Pose des châssis (entr'acte). 199
42. La scène pendant l'entr'acte. 201
43. Apparition d'une fée (trappe anglaise). 205
44. Tempête . 213
45. Grotte. — Transformation (premier effet). 222
46. Grotte (deuxième effet). 223
47. Mouvement dans l'eau. 227
48. *Faust*. (Décors de M. Cambon). 235
49. Effet d'eau naturelle au moyen d'une glace. — Apparition. (Décor anglais). 237
50. Réfraction dans l'eau. 238
51. Réfraction dans l'eau. 239
52. Le soleil. 241
53. Décor de Bibiena Galli. 248
54. Équipe d'un vaisseau. 249
55. Décor de Cicéri (*Robert le Diable*). 252
56. Décor de Desplechin. (*Huguenots*). 253
57. Décor de MM. Rubé et Chaperon. (Place publique). . . . 254
58. Décor de M. Cheret. (Jardin dans une féerie). 255
59. Châssis à développement faisant sa révolution. 256
60. Coupe transversale. (Une ferme et un plafond équipés). . . 274

TABLE DES MATIÈRES

I. La mise en scène. — Les décors. — Les costumes

II. Mise en scène. — Décors. — Costumes. — Partie historique. 10

III. Le théâtre moderne. — La scène. 38

IV. Le dessous. 50

V. Le cintre. 68

VI. Changement à vue. — Praticables 85

VII. Les trucs. 91

VIII. Éclairage au suif, à la bougie, à l'huile et au gaz. 103

IX. Magasins de décors et peintures théâtrales. 112

X. Menuiserie et serrurerie. 123

XI. Administration et services divers. 135

XII. Les répétitions. 140

XIII. Les artificiers. — Les armes. — Les pétards. — La foudre. — Pièces militaires. — Les tringles. — L'artillerie. — Démolitions et incendies. 149

XIV. Accessoires. 157

XV. Le tonnerre. — La pluie. — La grêle. — Le vent. — Les éclairs. 162

XVI. Des améliorations théâtrales. 170
XVII. Représentation d'une pièce à grand spectacle. — Vue du théâtre. 175
XVIII. Curiosités théâtrales. 235
XIX. Quelques mots sur les théâtres de société. 257
XX. Quelques chiffres . 274

PARIS. — IMP. SIMON RAÇON ET COMP., RUE D'ERFURTH, 1.

www.ingramcontent.com/pod-product-compliance
Lightning Source LLC
Chambersburg PA
CBHW071628220526
45469CB00002B/529